KB083556

북경 예술
견문록

북경예술견문록

발행일 | 초판 3쇄 2016. 5. 16

지은이 | 김도연
펴낸이 | 임후남

펴낸곳 | 생각을담는집
주　소 | 경기도 광주시 오포읍 머루숯길 81번길 33
전　화 | 070-8274-8587
팩　스 | 031-719-8587
전자우편 | mindprinting@hanmail.net

디자인 | nice age
인　쇄 | 올인피앤비

ISBN 978-89-94981-28-4 03600

국립중앙도서관 출판시도서목록(CIP)

북경예술견문록 : 중국 현대미술을 탐하다 / 지은이: 김도연. — 서울 : 생각을담는집, 2013

　　p. ;　　cm
ISBN 978-89-94981-28-4 03600 : \20000
중국 미술[中國美術]
현대 미술[現代美術]
609.12-KDC5
709.51-DDC21　　　　　　　　　　　　　　　CIP2013028405

중국 현대미술을 탐하다

북경 예술 견문록

김도연 지음

생각을 담는 집

Contents

2부 고독한 만큼 아름다운,
중국을 대표하는 작가들의 아틀리에

Contents ~~~~~~~~~~~~~~~~~~~~~~~~~~~~~~~~~~~~~~~

3부 매일매일 걸어갈 뿐,
베이징 젊은 작가들의 아틀리에

표기에 관하여

· 본문에 사용된 인명과 지명을 포함한 고유명사는 중국어 발음을 그대로 옮기되 뒤편 괄호 속에 한자를 넣어 보충했다. 예를 들면 북경은 베이징(北京)으로, 등소평은 덩샤오핑(鄧小平)으로 표기했다. 또한 화랑의 경우 영어 이름과 중국어 이름을 함께 사용하고 있는 경우가 많아 한자 이름과 함께 영어도 함께 표기했다. 보통명사 중 학교 이름과 미술관처럼 한국에서 쓰는 한자를 그대로 사용하고 있거나 널리 알려져 있는 경우는 한글음이 더 자연스럽게 읽히기 때문에 한글독음으로 표시했다. 단 한글로만 표시될 경우 정확한 명칭을 알기가 어려운 점이 있어 뒤편 괄호 속에 한자를 함께 표시했다. '중앙미술학원 中央美术学院'이 그 예이다.

· 한글로 풀어쓰는 것이 이해하기 쉬운 특정 용어나 표현은 뜻을 풀이한 한글을 앞세우고 뒤편 괄호 안에 한자를 다시 표기했다. 정신을 어지럽히는 오염을 제거하는 운동淸除精神污染运动이 그 예이다.

· 본문에 사용된 한자는 중국이 공식적으로 사용하는 간자체를 사용했다. 우리나라에서 사용하는 번자체와 조금 다른 부분이 있어 번거로울 수 있지만 이 또한 중국문화의 일부분이며 관련 자료를 찾을 때도 용이하리라 생각했기 때문이다.

· 모든 화랑과 작가는 중국어 병음에 의거한 알파벳순으로 소개했다.

베이징의 겨울은 회색이다. 봄여름을 거쳐 가을까지 북적이던 전시들도 끝나고 가지만 앙상히 남은 나무 아래로 798의 길도 텅 빈다. 척박하고 외로운 이 회색 겨울을 보는 것도 벌써 일곱 번째다. 구태의연하지만 시간이 이렇게 빨리 가다니, 하는 말 이외에 무엇으로 더 이 시간을 설명할 수 있을까.

중국과 어떠한 인연도 없었던 내가 이곳에서 이십대의 절반을 훨씬 넘도록 외로운 겨울과 그만큼 두근거리는 봄을 지나게 된 것은 운명이라고밖에 설명할 수 없을 것이다. 일본에서 짧은 교환학생 생활을 하며 아시아 예술에 흥미를 갖게 된 나에게 중국 현대미술은 뿌리칠 수 없는 매력을 가진 애인 같았다.

어학연수생에서 대학원생, 그리고 직장인으로 7년간 중국에서 보낸 시간

은 나에게 한 계단 한 계단 중국 현대미술과 베이징의 예술을 이해하고 알게 해주었다. 그 시간 동안 이 뜨거운 중국 예술계는 나에게 많은 꿈을 꾸게 해주었고, 그 꿈을 이루어 주기도 했으며, 큰 기쁨을 주기도 했다. 하지만 나를 진정 성장하게 한 것은 이곳에서 만난 어려움과 시련, 좌절과 아픈 기억 들이었다. 그저 미대 졸업생이었던 내가 이곳에서 만난 많은 사람들과 다양하게 겪은 일들은 그것이 어떤 것이라 해도 모두 내일을 살아갈 수 있게 하는 햇살과 흙, 빗물이었다.

아직 나는 중국예술을 논하기에 너무나 부족하다. 그럼에도 불구하고 모자란 경험이나마 책으로 묶어내고자 하는 것은 나를 자라게 한 베이징과 그 예술에 대한 나의 작은 마음이다. 지리적으로 가깝고 오랜 시간 동안 많은 매체를 통해 소개되고 있음에도 불구하고 아직 우리나라에서는 중국 현대미술에 대한 이해가 너무나 부족하다.

해마다 수많은 관광객들이 베이징을 다녀간다. 그러나 만리장성과 자금성에 뒤이어 관광코스로 자리 잡은 798에 대해서는 '화랑거리'라는 단순한 설명만 알고 있을 뿐이다. 중국 현대미술이 어떤 드라마 같은 역사를 거쳐 지금에 이르게 되었는지 이해하고 있는 사람들은 드물다. 이는 예술계 안에서 일하고 작품을 만드는 전문가들도 크게 다르지 않다.

한국에서 온 사람들에게 장문의 이메일로 베이징을 소개할 때마다 더 많은 자료가 있으면 좋겠다고 생각했었다. 그리고 재미있고 흥미진진하며 어마어

마하게 풍부한 이 대륙의 예술을, 그리고 그 안의 열정들을 소개할 수 있다면 이곳에서 보낸 나의 시간이 참 소중하게 기억될 것 같았다.

이 글은 중국 현대미술에 대한 간단한 설명으로 시작한다. 이는 중국 현대미술이 파란만장한 역사와 떨어질 수 없는 관계를 가지고 그 속에서 태어났기 때문이다. 그저 큰 얼굴로, 웃는 입으로 우리에게 단편적으로 기억되는 중국 현대미술이 어떤 시간 속에서 태어나고 자랐는지 안다면 그 얼굴은 우리에게 전혀 다른 이야기를 들려줄 것이다.

그 다음 장에서는 베이징의 대표적인 예술구 798과 차오창띠를 중심으로 현재 활발히 활동하는 예술기구와 화랑 들을 소개했다. 미술관과 아트센터는 그 수가 많지 않지만 몇백 개나 되는 화랑은 어떠한 기준으로 소개해야 할지 고민이 많았다. 우선 798은 베이징 안의 세계라 불릴 만큼 국제적인 것이 특징이다. 때문에 서로 다른 성격의 화랑 중에서 대표적이라 할 만한 곳들을 선별했다. 부족한 지면으로 더 많은 훌륭한 공간들을 소개하지 못한 점이 지금도 안타깝다. 하지만 언젠가 더 많은 기회가 있으리라 믿는다.

이 글에서 가장 많은 양을 차지하는 두 장은 예술가들의 소개와 인터뷰로 이루어져 있다. 베이징에 와서 작가들을 만나고 그들의 작업실을 보고 이야기를 들으며 예술인들만 읽는 글이 아니라 더 쉽고 재미있게 그들의 이야기를 들려줄 수 있다면 좋겠다고 바랐다. 이를 위해 자신의 예술세계를 이루고 성숙한 작품을 보여주고 있는 7명의 작가와, 이제 막 자신의 길을 찾아가고

있는 젊은 5명의 작가를 수차례 만났다. 그들의 공간을 보고 작품을 보며 오랜 시간 동안의 이야기를 통해 글을 완성했다.

베이징에는 훌륭한 작가가 너무나 많다. 이 몇 명의 작가만으로 중국예술을 보여주고자 하는 것은 큰 욕심일지 모른다. 하지만 조금이나마 재미난 여러 모습을 보여주고자 각기 다른 영역과 매체의 작가들을 선정했다. 특히 젊은 작가의 경우, 베이징에서 활동하는 수천 명의 작가 중 단 다섯 명을 선정하기란 '무척' 어려웠다.

이 수많은 젊은 작가들 중에서 내가 오랜 기간 작품을 보고 소통하며 지속적으로 관심을 가져온 이들을 중심으로 선정했다. 젊은 작가들의 경우 아직 작품수량과 경력이 짧은 만큼 그들의 생각과 의지에 대한 이해가 더욱 중요하다고 생각했기 때문이다. 이들의 이야기는 베이징의 작가들을 설명하기에는 빙산의 일각에 불과하다. 하지만 일각이나마 베이징의 예술세계와 그들의 삶의 빛깔과 온도를 보여준다면 그것만으로도 충분하다고 생각했다.

이 글은 나의 7년을 꼭꼭 접어놓은 작은 상자 같다. 빠르게 가는 시간 때문에 잊고 있었던 이야기들을 이 글을 쓰며 다시 떠올릴 수 있었고 가장 좋아하는 작가들과 오랜 시간 동안 행복한 예술 이야기를 나눌 수 있었다. 혼자가 아니라 더 많은 사람들에게 보여주는 글을 쓴다는 것은 어렵기도 했지만 너무나 감사한 시간들이었다. 또한 그 어떤 때보다도 나에게 많은 것을 가르쳐 준 시간이기도 했다. 부디 이 글이 어떤 이에게는 용기를, 어떤 이에게는

꿈을, 어떤 이에게는 힘을 주는 작은 불씨가 될 수 있기를 바랄 뿐이다.

이 글을 쓰는 동안 부족한 딸을 믿고 응원해준 부모님과 동생에게 감사의 마음을 전하고 싶다. 항상 따뜻함을 전해주는 가족이 없었다면 이 긴 시간을 이겨내지 못했을 것이다. 또한 베이징에서 항상 나를 따뜻하게 감싸준 짜오롱, 꾸이밍, 궈징과 많은 예술가 친구들, 그리고 사라언니와 시내가 없었다면 곧잘 작은 바람에도 흔들리는 나는 벌써 방향을 잃어버렸을 것이다. 작은 것에도 감사함을 알고 어떤 상황에서도 웃을 수 있는 법을 가르쳐 준 이 소중한 친구들은 내가 베이징에서 얻은 무엇보다도 소중한 선물이다.

처음 베이징 예술을 나에게 소개해 주신 갤러리604의 전창래 대표님과 은사님이시자 항상 관심을 아끼지 않으시는 이종목 교수님, 김보희 교수님, 짜오리 교수님, 그리고 항상 똑바른 길을 알려주시는 치바시게오 千葉成夫 선생님과 백영현 선생님께도 감사의 마음을 전하고 싶다. 인터뷰와 작업실 방문으로 오랜 시간 동안 작업시간을 방해하는 나를 늘 따뜻하게 맞아준 모든 작가들과 화랑 관계자들께도 감사의 말씀을 전한다. 마지막으로 항상 격려를 아끼지 않고 이 글이 완성되기까지 기다려주신 생각을담는집 임후남 대표님께도 고마운 인연에 감사드린다.

感谢在北京一直给我温暖的朝龙、贵明、郭靖、很多艺术家朋友、还有Sarah姐和始娜。没有他们在风这么大的北京我已经失去方向了。从他们的身上学到了

感谢所有事情，在任何情况都可以笑笑着过去。他们是我在北京收到的最宝贵的礼物。感谢很热情地接受采访的所有艺术家。感谢一直指导我中央美院的导师，赵力教授。

2013년 11월, 오랜만에 푸른 하늘이 아름다운 베이징 798에서

김도연

15

거대한, 그리고
거센 바람 속에서

거대하다. 파워풀하다. 자극적이다. 상상을 초월한다.

실로 격동의 세월 속에서 피어난 중국 현대미술은 지글지글 볶이는 중국요리처럼 우리의 오감을 강렬하게 사로잡는다. 일본과 우리나라보다 반세기이상 늦게 서양의 현대미술을 받아들인 중국은 단시간에 이를 소화하고 자기화했다. 억압받은 시간을 보상이라도 받는 듯 폭발적으로 그들의 이야기를 쏟아냈고, 열대 우림의 나무들처럼 쑥쑥 자라났다.

2000년 여름, 호텔 문 앞에 서서 무리 지어 달리는 자전거들을 바라보며이곳에서 나의 이십대를 보내리라고는 상상조차 하지 못했다. 그리고 2006년 겨울, 나는 처음으로 중국 미술을 만났다. 거리에 늘어선 나무들은바싹 말랐고 거대한 벽은 차가웠다. 게다가 왜 작가들은 다들 그렇게 외진농촌과 후미진 공장에 모여 있는 건지. 바람이 불지 않아도 윙윙 소리가 들

리는 듯 베이징은 황량했다.

도로 하나를 사이에 두고 양떼가 지나가고, 철거된 민가들의 잔해가 처연한 삶의 현장 한가운데서 중국 현대미술은 태어났다. 거친 벽돌로 만들어진 공장지대를 전국에서 작가들이 모여들어 예술촌을 이루었다. 그 차갑고 무거운 문 안에는 추위를 다 녹일 만큼 뜨거운 현장이 있었다. 거대한 작품은 힘이 넘쳤고 작가들이 눈을 반짝이며 이야기하는 중국 미술은 흥미진진하고 활기찼다. 예술가는 흔히 고뇌와 우울함으로 그려지지만 이곳에서 내가 만난 것은 토론과 행동으로 뭉쳐진 새로운 예술가들이었다.

한국에서 예고와 미대를 졸업하고 졸업 후 사회로 나온 동기들을 바라보면서 나도, 그리고 그들도 항상 해왔던 어떻게 살아가야 하나 하는 걱정이 이곳에는 존재하지 않았다. '걱정 접어두고 부딪히자!'가 이곳의 작가들에게는 더 어울렸다. '예술가'라는 인생으로 흘러온 것이 아니라 '예술가'라는 직업을 선택한 이들은 더 적극적으로 내일을 바라보고 움직이고 있었다. 한 젊은 작가는 이렇게 말했다.

"경쟁은 너무나 치열하다. 하지만 너도 알잖니? 기회가 더 많다는 것을!"

그리고 내가 이들을 만난 후 7년. 조그만 아파트 방에서 그림을 그리던 남학생이 뉴욕의 갤러리에서 전시를 하고, 작업실은 몇 배의 크기로 커졌다. 작품 값이 상상도 못할 만큼 오른 것은 물론이다. 수줍게 작품 이야기를 하

며 학교 앞 잔디밭에 앉아 과자를 와삭와삭 베어 먹던 학생은 세계 톱 작가들과 화랑이 모이는 바젤 아트페어의 실험적 예술전시 '아트 언리미티드'에서 대형 설치작품을 발표했다. 영어를 한마디도 못해 걱정이라던 작가 곁에는 영어가 능숙한 매니저가 항상 따라다니고 있다. 그리고 황막한 공장지대였던 798은 자금성과 이화원, 만리장성에 버금가는 여행 메카로 자리 잡았다.

"여기가 정말 중국이야?"

고색창연한 베이징만을 상상했던 이들은 이야기한다. 매일 798을 다녀가는 관광객은 15만 명이 넘고 프랑스 사르코지 대통령 등 국외 귀빈들의 중국 방문에도 당연 첫 번째로 손꼽히는 곳이 됐다. 2008년 올림픽을 앞두고 중국 정부가 798을 영구히 예술구로 지정한 후 798은 놀랍게 변해왔다.

798의 공기는 자유와 열망, 무수한 바람들을 담고 있다. 그래서 특별하다. 2001년 작가 황루이가 친구들과 함께 작업실을 꾸리던 때와 비교하자면 갤러리들의 렌트비는 계산할 수 없을 만큼 올랐다. 2013년 현재 798 내에 자리 잡은 갤러리와 예술 공간들만 400개가 넘는다. 그리고 국내외 수많은 갤러리들이 여전히 자리가 생기기만을 기다리고 있다. 바람만 불던 작은 골목은 갖가지 상점들이 들어섰고 카페와 레스토랑으로 작은 공간마저도 가득 찼다. 798은 이제 동쪽으로 751공장, 북쪽으로 차오창띠를 향해 꾸준히 확장 중이다.

중국 미술과 그 시장은 흔히 80년대 무섭게 발전했던 일본의 미술시장과 비교된다. 하지만 당시 일본의 미술시장이 인상파 등 서양 미술에 집중했다면, 중국의 미술시장은 전적으로 그 자신에 집중하고 있다. 이것이 중국 미술의 힘이다.

나는 중국의 젊은 작가들을 만나며 이 단단한 거품, 그리고 그 거품이 낳은 힘찬 파도를 느낀다. 중국 미술의 풍요로움이 이들을 키운다. 중국의 젊은 작가들은 망설이지 않는다. 이들에게 대학 졸업전시는 데뷔전과 같다. 매년 각 미술대학의 졸업전시는 갤러리들과 컬렉터들이 새로운 작가를 찾는 모색과 기회의 장이 되고 있다. 이 졸업전 작품들은 학생 작품이라고 볼 수 없을 정도의 높은 완성도와 수준을 갖고 있다. 이런 젊은 작가들의 전시를 보고 나올 때면 중국 미술을 믿지 않을 수 없다.

바람을 마주보면서

2000년대 초반부터 2008년까지 중국 미술시장의 폭발적인 성장에 힘입어 우리나라의 많은 화랑들이 중국 예술의 중심지 베이징에 진출했다. 국내에서도 많은 중국 작가들의 전시가 열렸다. 한바탕 센 파도가 치듯 우리는 중국의 예술, 그 중에서도 특히 현대미술을 이야기했다.

'문화혁명을 겪으며, 시대의 상흔을 표현한'. 이것은 당시 중국의 작가들을 이야기하는 대부분의 타이틀이었다. 그리고 이후 '급변하는 중국의 사회 안

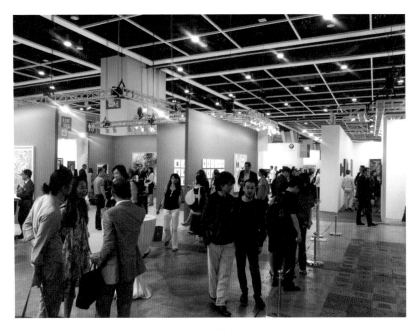

2008년 창립된 홍콩아트페어는 중국 미술시장의 성장에 힘입어
순식간에 세계에서 가장 중요한 아트페어 중 하나가 되었다. 2011
년에는 세계 최대의 아트페어인 아트바젤이 지분의 60%를 인수
하여 '아트바젤 홍콩' 이라는 이름으로 개최되고 있다.

에서 느끼는' 으로 표현이 바뀌었다. 그렇다. 중국의 많은 작가들은 다른 나
라의 작가들이 그렇듯 자신의 환경과 역사로 작품을 창작해왔다. 왜냐하면
그것이 곧 그들 자신이기 때문이다. 하지만 이 단순하고 너무나 전형적인
두 줄의 문장이 과연 우리가 그들을 이해할 수 있는 충분한 힌트가 될 수 있
을까? 절대로 그렇지 않다. 중국의 예술은 너무나 많은 이야기를 담고 있어

이야기하기 벅차다.

최근 이탈리아에서 온 큐레이터이자 화랑 오너인 한 사람과 중국 작가들과 예술에 대해 작은 언쟁을 벌인 적이 있다. 철학과 인문학을 전공한 그는 중국과의 왕래도 이미 몇 년이 되었고 중국 작가들의 전시를 기획하고 있는 중이었다. 그는 중국의 작가들, 구체적으로는 1세대 현대미술 작가들에 대해 굉장히 비판적으로 이야기했다.

"그들의 작품은 예술이 무엇인가에 대한 고찰이 없어요. 작품 안에 생각이 없다는 거예요."

그는 중국 작가들의 작품에 이론이 성립되어 있지 않다고 이야기했다. 작품의 기술적인 면은 좋지만 왜 이렇게 그렸는지, 왜 이런 방법을 취했는지에 대해 이론적으로 설명되지 않는 작가들이 과연 단순히 그림을 그리는 '화가'와 어떤 차이가 있는지 모르겠다고 말했다.

"팡리쥔에게 작품에 대해 물었더니 그저 느낌, 감각 등의 말로 일관하더군요. 이런 작가들이 인정받고 그렇게 높은 가격을 받는다는 것에 대해 이해가 안 돼요."

어떤 면에서 그의 이야기는 옳다. 중국의 어떤 작가들은 작품에 대해 많은 이야기, 설명을 하지 않는다. 그런데 이것이 비단 중국의 작가들에 국한된 이야기일까? 실제로 많은 작가들은 계획과 이론을 세우지 않고 작품을 그리거나 만든다. 그렇게 만든 작품이라고 해서 그것이 단지 붓을 놀리는 기

술이라고만 말할 수 있을까? 작가가 입으로 많은 이야기를 하지 않는다고 해서 그 작품은 이야기가 없는 작품일까?

작품을 만드는 것은 작가다. 그리고 그 작가를 만드는 것은 그가 먹는 밥과 다니는 학교와 만나는 친구들까지, 그가 생활하며 만나는 모든 것이다. 즉 작가 주변의 모든 공기와 소리와 온도가 작가를 만든다. 그래서 때로는 작가가 하지 않는 많은 이야기도 작품의 이야기가 될 수 있다. 개인의 소리는 들리지 않고 오로지 국가와 사회의 소리만이 들리는, 그런 특수한 시대에서 만들어진 작품들은 더 그러하다. 작가들은 아직 언어로 변하지 않은 눈물, 절망과 희망을 작품에 담아내는, 형^形이 없는 것을 형^形으로 옮기는 중간자 역할을 하고 있는 것이다.

중국 현대미술 시작은 몇 개의 다른 의견이 있지만 1979년에 열린 〈싱싱미전^{星星美展}〉을 시작으로 보는 것이 일반적이다. 이는 1949년 10월 1일 천안문 광장에서 마오쩌둥 선언으로 중화인민공화국 수립이 공식적으로 발표된 지 30년만의 일이다. 그동안 중국예술은 연안문예좌담회^{延安文艺座谈会}*에서 마오쩌둥이 이야기했던 대로 '인민을 위해' 존재했다. 이 중국예술의 빙하기 동안

주ㅣ1942년 마오쩌둥은 옌안(延安)에서 있었던 회의에서 100여 명의 문학가와 예술가에게 중국 예술의 앞날에 지대한 영향을 끼치게 될 이야기를 했는데 이를 〈연안문예좌담회상의 이야기(在延安文艺座谈会上的讲话)〉라 한다. 이 회의에서 마오쩌둥은 '예술은 인민을 위해 봉사해야 한다'고 했고, 이것은 그 후 30년이 넘도록 중국에서 예술이 존재하는 이유가 되었다.

위쩐리于振立〈오빠 언니, 시골에 내려온 것을 환영합니다欢迎哥哥
姐姐来乡来〉787×545cm 종이 위에 수채 1973

문화혁명시대의 작품들은 모두 정치적인 선전선동을 위해 제작되
었다. 유명한 선전화 화가 위쩐리가 제작한 이 작품은 지식인 청년
들을 시골로 보내 노동의 현장을 배우게 하는 '상산하향' 운동을
장려하고 있다. 밝은 햇살과 하얀 이를 드러내고 웃는 표정은 이 시
기 선전화에서 전형적으로 나타나는 표현이다

사회와 문화에 가장 큰 영향을 끼친 사건을 꼽자면 당연 문화혁명이다.

문화혁명은 1966년부터 1976년까지 10년 동안 중국의 최고지도자 마오쩌둥에 의해 주도된 극좌 사회주의 운동이다. 역사적으로 일어났던 어떤 정치적인 혁명도 문화혁명만큼 '초현실주의'적이지 못하다. 이는 사회주의에서 계급투쟁을 강조하는 대중운동이었다. 여기서 대중운동이란 중국에서 가장 많은 수를 차지하는 인민 즉 노동자, 청소년, 군대를 이용한 혁명이었다는 의미다. '인간의 의식을 개조하여 혁명을 완성한다'는 문화혁명 아래에서 시대를 넘어 보편적으로 가져왔던 지식, 학문에 대한 가치와 인정은 산산조각 났다. 전문가, 학자, 민주인사 등은 계급의 적이 되어 학대와 고문, 혹형 등으로 처참하게 희생되었다.

마오쩌둥의 문화혁명은 얼마나 계산적이며 치밀하고 혁신적인 전략인지, 대중은 정상적인 절차를 배제하고 그가 원했듯 주동적으로 혁명에 동참했다. 베이징 대학은 문화혁명의 시작점이었다. 학생들은 얼마나 단순하고 쉽게 흥분하는가. 마오쩌둥의 문화혁명은 뜨거운 젊은 피를 어떻게 이용할 수 있는지에 대한 가장 완벽한 답안이다. 중고등학생과 대학생으로 이루어진 '홍위병'이 등장한 것도 이때다. 1966년 8월부터 11월까지 천안문 광장에서는 끊임없이 문화혁명을 축하하는 집회가 열렸다. 그들에게 마오쩌둥은 마치 신과 같은 존재였다. 마오쩌둥이 붉은 물결이 가득한 천안문 광장에 나와서 이들을 접견하는 장면은 이미 수많은 작품에서 반복적으로 그려

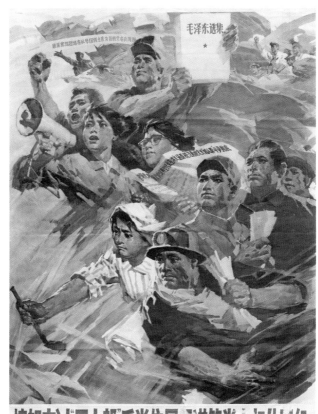

위쩐리于振立 〈분노의 목소리로 사인방을 비판하다愤怒声讨四人帮〉
787×545cm 종이 위에 수채 1973

문화혁명 말기에 제작된 이 작품은 마오쩌둥 사망 이후 권력을 장악
한 사인방을 비판하고 있다. 붉고 딱딱한 글씨, 거친 붓놀림 등은 당
시 사인방에 대한 정부의 태도를 보여준다.

지고 있는 주제이다.

초현실적인 문화혁명의 10년은 1976년 마오쩌둥의 서거로 인해 실질적으로 막을 내렸다. 문화혁명은 각 세대, 각 집단 간에 지우기 힘든 상처와 증오, 복수심을 남겼다. 많은 중국인들은 현재 중국에서 문제가 되고 있는 가치관의 상실과 전통의 상실, 무책임 등 많은 사회 문제들이 바로 문화혁명이 남긴 흉터라 이야기한다.

문화혁명이 끝난 70년대 말과 80년대의 중국은 이상주의의 시대였다. 1978년 덩샤오핑은 개혁개방을 제시했고 이는 이후 중국식 사회주의의 큰 방향이 되었다. 개방이란 사회 전반의 커다란 변화를 뜻했다. 변화의 물결이 밀물처럼 몰려올 때 사람들은 본능적으로 그 변화를 알아차리고 그것에 몸을 맡겼다. 문화혁명에 환멸을 느낀 지식청년들은 독재와 전제적인 중국의 정치제도에 비판적인 시각을 갖기 시작했다. 마치 이른 봄, 얼음이 녹고 봄비가 내린 땅에서 싹들이 고개를 내밀 듯 새로운 시대의 싹들이 오랜 시간 얼어 있던 이 땅에서 얼굴을 내민 것이다.

별들의 전시, 〈싱싱미전星星画展〉

1978년 겨울, 26살의 청년 황루이黃锐*는 시인 베이다오北岛*, 망커芒克*와 함께 '오늘'이라는 뜻의 문학잡지 《찐티엔今天》을 만들었다. 이는 민주운동 시기에 첫 번째로 창간된 순수 문학 출판물이었다.

황루이가 문학을 하는 친구들과 함께 1978년 12월 창간한 《찐티엔》.

주 ㅣ 베이다오(1949~) 중국을 대표하는 시인. 1970년대 초부터 시를 쓰기 시작했으며 중국 사회의 어두운 면을 지적하는 저항시를 통해 인권운동에서도 큰 역할을 했다. 중국 현대시에서 주관과 서정을 강조하며 모호한 분위기를 창조한 몽롱파 시인으로 분류된다. 천안문 사태 이후 20년간 유럽을 떠돌다 1990년대 중반 미국에 정착, 미시간대와 뉴욕 주립대 등의 교수를 역임했다. 2007년 정식으로 홍콩 국적을 취득했으며 현재 홍콩 중문대의 교수로 재직하고 있다.
ㅣ망커(1950~) 중국을 대표하는 몽롱파 시인으로 대표작 〈햇빛 속의 해바라기(阳光中的向日葵)〉, 〈오래된 집(老房子)〉 등과 소설 〈야사(野事)〉가 있다. 2004년 이후 회화작품을 시작해 2006년 칭다오미술관에서 개인전을 가졌다.

이듬해 4월까지《찐티엔》은 3권의 잡지를 발간했고 이들은 삼륜차를 몰고 시단에 있던 민주의 벽*과 베이징대학, 청화대학 곳곳에 붙였다.《찐티엔》은 문학잡지였지만 이들의 활동은 문학을 넘어서는 도전이었고 실험적인 것이었다. 제3권이 발간된 후 이들은 4월 1일, 4월 8일 두 번에 걸쳐 독자, 작가, 편집자 좌담회와 시 낭송회를 개최했다. 이 모임에는 수많은 문예청년들과 민간이 발간하는 정치적 잡지 편집자와 작가 들이 다 모여 성황을 이루었다.

이러한 문학계의 움직임과 만남은 예술가 황루이에게 크게 자극을 줬다. 아직 예술은 어떠한 움직임도, 새로운 변화도 일어나지 못했기 때문이다. 그는《찐티엔》을 통해 만난 마더성马德升*과 함께 '예술'을 할 친구들을 모으기 시작했다. 바로 이것이 '싱싱화회星星画会'의 시작이었다.

이들은 전시를 기획했다. 그 전시의 제목이 바로〈싱싱미전〉이었다.〈싱싱미전〉은 이 전시에 참가한 작가가 모두 각자 빛을 내는 발광체로 존재하기를 바라는 의미를 갖고 있음과 동시에, 문화혁명시대에 하나밖에 없던 빛, 즉 태양 마오쩌둥에 상반하는 의미였다. 또 마오쩌둥의 유명한 한마디 즉, '작은 불씨들이 큰 벌판을 태울 수 있다星星之火可以燎原'라는 의미를 갖고 있었다. 실제 마오쩌둥의 작은 불씨들은 광활한 중국 대륙을 불태웠다. 그러니 이 청년들은 얼마나 용감하고 위험하게 다시 그 불씨가 되겠다고 자처한 것인가. 아무도 말하지 않아도〈싱싱미전〉이 가진 혁명의 색채는 너무나 선명했다.

베이징시미술가협회北京市美术家协会에서 전시를 거절당한 그들은 권위의 상징인 중국미술관 앞에서 이에 대항하는 전시를 열었다. 물론 이것은 완전히 새로운 방법은 아니었다. 일찍이 19세기 중반 프랑스의 사실주의의 대표적인 화가 쿠르베는 파리만국박람회로부터 전시를 거절당하자 전시장 앞 초라한 가건물에서 개인전을 열기도 했기 때문이다. 이들의 전시를 획기적으로, 특별하게 만든 것은 아이러니하게도 이 작품들이 강제로 철거를 당하고 몰수당한 일이었다.

1979년 9월 27일, 황루이와 마더성을 대표로 한 23명의 〈싱싱미전〉 참가자들은 중국미술관 동쪽 외벽에 150점의 작품과 전언前言을 붙였다. 이들 중에는 그림을 배운 지 채 두 달이 되지 않은 이들도 있었다. 이 젊고 서툰 전시의 전언 중에는 이런 대목이 있다.

우리, 스물세 명의 예술의 탐색자가 노동의 작은 수확을 이곳에 펼쳐놓았습니다. 세계는 탐색하는 사람들에게 무한의 가능

주 I 민주의 벽(民主墙) 베이징 시단(西单)의 한 버스정류장 뒤에 설치된 200미터 정도의 담벼락. 1978년부터 1980년까지 이곳에 중국의 역사에 대한 평가와 언론의 자유, 민주주의 모색 등에 대한 대자보들이 붙어 인민들에게 정치 민주화 요구의 창구가 되었다.
I 마더성(1952~) 문화혁명 시대의 회화공이었다 1979년 황루이와 함께 〈싱싱미전〉을 조직하고 참가했다. 초기작품은 표현주의의 영향을 받아 거칠고 투박한 목판 작품들이 주류를 이룬다. 1982년 이후 수묵화작품을 시작했으며 1982년 처음 스위스에서 전시회를 가진 이후 여러 나라에서 전시회를 가졌다. 1986년 프랑스로 이주하여 중국 수묵화로는 최초로 프랑스 문화부 기금으로 개인전을 열었다. 현재 프랑스 파리에 거주하고 있다.

성을 제공합니다. 우리는 우리의 눈으로 세계를 인식합니다. 우리의 붓과 칼로 세계에 참여합니다. 우리의 그림 안에는 각자의 표정이 있습니다. 우리의 표정은 각자의 이상을 이야기합니다.

이들에게 예술은 시대의 사명이었고 운명이었다. 이들 대다수는 정식 미술 교육을 받지 않은 비전공자였다. 따라서 기존의 기술적으로 훌륭하고 사상이 확실한 학원파 작가들과는 확연히 달랐다. 이들의 작품은 그들이 선언했듯 '자신의 눈'으로 세상을 보고 '자신의 이야기'를 하고 있었다. 막 중국에 유입되기 시작한 서양회화 영향을 받은 이들 작품들은 입체주의, 추상회화 등 새로운 실험으로 그들만의 새로운 목소리를 찾고 있었다.

하지만 이렇게 희망에 가득 찼던 〈싱싱미전〉은 전시 이틀 후인 9월 29일 공안당국에 의해 전부 철거당했고 작품들은 몰수당했다. 이것은 당시 상황으로는 당연한 것이었다. 중국미술관에서는 〈건국30주년전국미전建国30周年全国美展〉이 열리고 있었고 10월 1일 건국기념일이 겨우 이틀밖에 남지 않은 때였다. 말 한마디조차 조심하던 문화혁명 시기를 거쳐 온 중국 예술계에서 이들의 전시는 그 자체로 충격이었고 사건이었다.

작품을 모두 몰수당한 작가들은 시단 민주의 벽에 항의문을 붙였다. 당시 중국미술가협회와 베이징시미술가협회는 이 젊고 무모한 작가들을 위해 여러

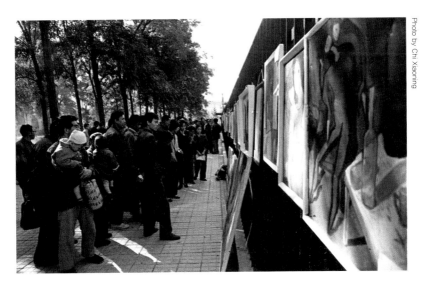

전시를 거절당한 싱싱화회 회원들은 중국미술관 벽에 그림을 전시했는데 이것은 오히려 많은 시민들의 호기심을 불러 일으켰다.

방편을 모색했다. 베이징시미술가협회 주석 리우쉰[劉迅]은 작가들과 정부의 충돌을 막기 위해 작가들을 만나 10월 중순에 베이징시미술가협회 소속 전시장인 화팡자이[畫舫齋]에서 다시 전시를 열어주기로 약속했고, 작가들은 이 타협안을 받아들였다.

하지만 이미 베이징의 민주 활동가들과 지식청년들에게 알려진 이상 이 사건은 더 이상 몇 사람만의 문제가 아니었다. 그들은 싱싱화회가 타협하기보다는 더 강력하게 항의해야 한다고 주장했다. 결국 어떻게 할지 투표를 하

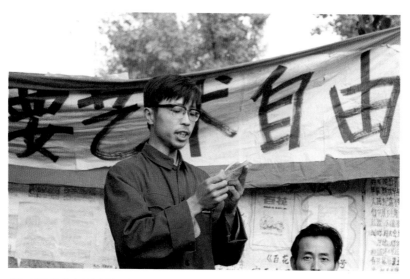

시단 자유의 벽 앞에서 열린 〈싱싱미전〉 철거 항의 집회에서 황루이가
선언을 낭독하고 있다.

기에 이르렀고 그 결과 10월 1일 합동으로 항의집회를 거행하기로 했다.
이윽고 10월 1일 오전 9시, 황루이가 선언을 낭독했고 마더성은 500명의
관중을 대상으로 강연을 했다. 시단 민주창에서 창안지에로 행진하면서 이
들은 외쳤다.

"민주 권리를 달라! 예술의 자유를 달라!"

이들의 행진은 경찰의 제지로 창안지에까지 이르지 못했지만, 큰 충돌 없
이 평화적으로 집회를 마쳤다. 하지만 곤란해진 것은 정부와 협회 고관들

이었다. 당시 중국미술가협회 주석이었던 쟝펑工丰은 이 젊은이들의 용기를 응원해준 몇 안 되는 사람 중 하나였다. 그는 〈싱싱미전〉 첫날 직접 전시를 보러왔고, 저녁에는 작품들을 미술관 안에 보관할 수 있도록 주선했다. 그런데 결국 그와 같은 행위는 그해 개최된 전국문화대회全国文化大会에서 〈싱싱미전〉을 지원하는 이들과 비판하는 이들 간에 굉장한 논쟁을 불러일으켰다.

1980년 리우쉰 건의로 8월 싱싱화회가 정식으로 발기, 베이징시미술가협회에 등록했다. 그리고 8월 20일부터 9월 4일까지 두 번째 〈싱싱미전〉이 열렸다. 이번에는 외벽이 아니라 중국미술관 3층 전시실에서 개최됐는데, 불과 2주 남짓한 전시기간 동안 무려 20만 명이 관람했으며 아침부터 표를 사기 위해 줄을 설 정도로 전시는 대성황을 이루었다. 밀려드는 사람들을 위해 중국 미술관은 전시기간을 3일 더 늘렸는데 전시 마지막 날에는 무려 9000명이 관람했다. 이 관람객 수는 중국미술관의 모든 전시기록을 갱신했다. 그야말로 새로운 예술의 등장이었다. 전시가 끝난 후 3개월간 황루이와 마더성은 29개 도시를 돌며 강의를 하고, 예술가들과 교류했다. 그러나 유명해진 만큼 싱싱화회에 대한 비판과 제약도 점점 늘었다. 문학잡지 《찐티엔》은 이미 발간을 정지당했고 1981년 베이징시미술가협회는 황루이와 마더성을 제명했다.

1983년 황루이, 마더성, 왕커핑은 베이징의 슈엔우취宣武区의 즈신소학교自新小

^平에서 3인전을 개최했다. 하지만 전시 5일째 공안당국에 의해 전시는 봉쇄되었고 다시 열리지 못했다. 이는 싱싱화회 작가들이 전시활동을 할 수 없음을, 즉 싱싱화회의 해산을 의미했다. 이윽고 '정신을 어지럽히는 오염을 제거하는 운동^{清除精神污染运动}'이 전국으로 확산되었다. 싱싱화회 회원들은 대다수가 해외로 출국하는 등 뿔뿔이 흩어지고 말았다.

새로운 물결, 85신조

싱싱화회는 해산되었지만 이들이 시작한 변화의 바람은 여전히 공기 중에 물기를 머금고 있었다. 1980년대 초반 중국에는 변화와 이를 저지하는 움직임이 번갈아가며, 때로는 동시에 나타났다. 전국적으로 '정신을 어지럽히는 오염을 제거하는 운동'은 자산계급 사상의 침투를 경고했으며 많은 예술가들은 이러한 현실에 실망하며 외국으로 떠났다. 하지만 동시에 덩샤오핑이 주장한 개혁개방에 의해 서양 문화와 정보들이 빠르게 중국으로 유입되기도 했다. 한 예로 중국미술관은 1978년 3월 프랑스 19세기 농촌 풍경화전을 시작으로 5년 동안 인상파, 독일표현주의, 피카소 등 수많은 서양 작품들을 중국에 소개했다. 이러한 서양예술은 이제까지 중국인들이 보아왔던 '붉은 그림'과 완전히 다른 새로운 세계를 보여줬다. 이런 외부로부터의 자극과 자각에 의해 서서히 생기기 시작한 예술의 변화가 형상을 갖춘 것이 1985부터 1989년까지 나타난 '85년 신조미술운동^{85新潮美术运动}'(이하 85

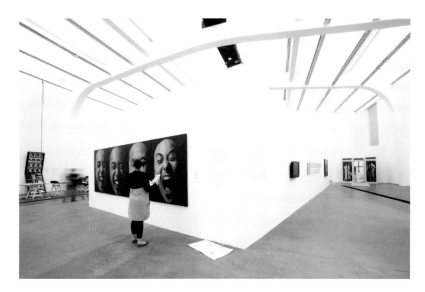

UCCA는 2007년 겨울 개관전으로 〈85신조 : 중국 첫 번째 당대
미술 운동전〉을 열었다.

신조)'이다.

싱싱화회가 정식으로 예술을 배우지 않은 재야 예술가 등 비전공자들이 주
축이었다면 85신조는 문화혁명이 끝난 뒤 1977년 대학 입학시험 까오카오
高考가 회복되어 대학에 들어가 예술교육을 받은 학생들과 졸업생들이 주축
이 되었다는 것이 큰 차이다. 또한 85신조는 일군의 작가들이나 특별한 지
역이 아닌 중국 전역에서 몇 년에 걸쳐 일어난 새로운 예술의 조류다.

미술대학이 다시 학생들을 배출하기 시작하면서 순식간에 수많은 미래 예

술가들이 사회에 등장했고 이들은 싱싱화회가 열어놓은 문을 활짝 열고 뛰쳐나왔다. 1985년 5월 〈전진중의 중국청년미전^{前进中的中国青年美展}〉은 85신조의 시작을 알리는 종이었다. 총 572점의 작품이 전시된 이 전시에는 유례 없이 실험적인 작품들이 많았는데 많은 평론가들은 이 전시에 참가한 젊은 작가들의 작품에 칭찬을 아끼지 않았다.

젊은 작가들은 서양예술의 유입뿐 아니라 철학, 문학, 이론에 대한 연구를 통해 '인간은 사고해야 하고 깊은 사고에 의해 예술이 태어난다'라고 하며 예술의 철학화를 주장했다. 창작의 자유, 예술의 다양성을 모색한 이들의 작품이 회화에서 벗어나 설치, 영상, 퍼포먼스 등 다양한 매체로 발전한 것은 당연한 전개였다. 이들은 표현의 자유를 억압하는 사회 환경을 거부하며 적극적으로 활동했다. 까오밍루^{高明潞}의 통계에 의하면 1985년부터 1987년까지 전국에 무려 90개의 예술가 단체가 만들어졌고 예술활동은 150회가 넘었으며 참가 작가는 2000명에 달했다. 이 중 대표적인 단체가 북방예술군체^{北方艺术群体}, 서남예술연구군체^{西南艺术研究群体}, 샤먼다다^{厦门达达} 등이다.

85신조의 면모를 가장 잘 보여주면서 마침표가 된 것은 중국미술관에서 열린 〈중국현대예술전^{中国现代艺术展}〉이다. '유턴금지'라는 크고 빨간 표식이 강렬한 미술전 포스터는 수많은 의미를 담고 있었다. 그 누구도 이야기하지 않았지만 누구라도 그 의미를 알 수 있었던 표식. 돌아가지 않아야 하며, 절대로 돌아갈 수 없는 역사와 그대로 직진해야 하는 미래. 186명의 작가

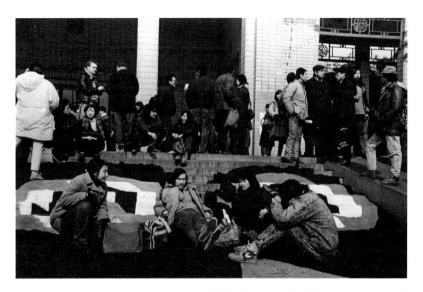

〈중국현대예술전〉은 수많은 젊은 작가들의 작품을 통해 85신조의 면모를 한눈에 보여주었다.

들이 그린 297점의 작품이 전시된 이 전시회는 '중국 현대미술사상 가장 중요하다'라고 평해진다.

2월 5일 전시 개막식날, 젊은 여성작가 샤오루肖鲁는 1층 전시장에 설치된 자신의 전화 부스 설치작품 〈대화对话〉를 향해 총을 쏘았다. 갑자기 총소리가 나자 경찰과 공안이 몰려들었고 전시장은 곧바로 봉쇄됐다. 전시는 5일 후 다시 개최됐는데 2월 14일 베이징완바오北京晚报, 베이징공안국, 그리고 중국미술관에 이름을 밝히지 않은 편지가 도착했다. 내용인즉 〈중국현대예

술전〉을 당장 중지하지 않으면 중국미술관에 폭발물을 설치하겠다는 것이었다. 결국 미술관을 다시 봉쇄하고, 이틀 후 전시를 열어 가까스로 남은 이틀 동안 전시를 마쳤다.

샤오루의 총격은 작가의 생각을 표현하고자 한 순수한 예술언어였지만 이 파장은 엄청났다. 작품 설치와 전시장 디스플레이를 담당한 리시엔팅*은 그녀의 작품으로 인해 다른 작품들이 색을 잃었다고까지 표현할 정도였다.

수많은 외신들은 〈중국현대예술전〉과 이 안에서 소개된 작품들에 열광했다. 당시에 대학을 갓 졸업한 작가들은 이후 90년대 중국 현대미술을 이끌어가게 된다. 이들 중 일부는 1993년 베니스비엔날레에 참가하여 '정치적팝'과 '냉소적 사실주의'로 서양현대미술의 전당에 화려하게 데뷔했다. 〈중국현대예술전〉은 85신조의 마침표인 동시에 현대미술의 분수령이 된 것이다.

예술가들이 사는 마을

현대미술전이 끝나고 몇 달이 지나지 않아 천안문 사태가 발발하고 정국은 또 다시 긴장상태로 들어갔다. 작가들은 목소리를 낮추어야 했고 모든 현대

주 l 리시엔팅(1949~) 중국을 대표하는 평론가. 중앙미술학원에서 중국화를 전공했으며 1980년대 초반 보수적인 잡지 《미술》에서 〈싱싱미전〉과 전위적인 현대작가들을 소개했다. 80년대 중반부터 《중국 미술보》 편집자로 85신조를 알리는 데 큰 역할을 했다. 1989년 중국 현대미술의 가장 중요한 전시 중 하나인 〈중국현대예술전〉을 기획했으며 1990년 이후 독립평론가, 큐레이터로 많은 전시를 기획했다. 리시엔팅의 평론으로 많은 새로운 예술운동이 이름을 가졌으며 미술사적인 의미를 부여받았다. 2006년 이후 중국 독립영화 발전과 연구를 위한 리시엔팅영화기금을 설립했다.

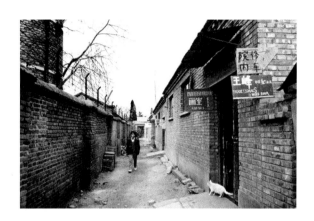

80년대 말부터 90년대 초까지 예술가들과 문예청년들이 처음 모이기 시작한 원명원 당시 풍경

미술 전시는 금지되었다. 이 시기에 또 다시 많은 작가들이 해외로 나갔다. 쉬빙, 황용핑 등은 출국 후 일본, 프랑스, 미국 등에서 크게 인정을 받았고, 중국에 남은 작가들은 천천히 자신들이 할 수 있는 일을 찾기 시작했다.

천안문 사태가 모두를 공포로 몰아넣긴 했지만 이미 자유와 이상을 알아버린 청년들은 여전히 새로운 삶과 꿈을 원했다. 90년대에 들어서 더 이상 국가가 직장을 분배하지 않기 시작하면서 자유직업이 등장했다. 이와 함께 자유직업이라는 미명 아래 수입은 없지만 글을 쓰고, 그림을 그리고, 음악을 하는 수많은 문예청년과 히피 들이 생겨났다.

이 시기부터 베이징의 예술계는 몇 개의 예술촌을 중심으로 전개되었다.

예술가들과 문예청년들이 처음으로 모이기 시작한 곳은 원명원圆明园*이었다. 부서진 옛 유적들이 즐비한 원명원 옆, 작은 농가로 이루어진 마을은 방값이 싸고 대학들과 가까웠다. 유랑하는 문예청년들과 히피들, 긴 머리를 덥수룩하게 기른 예술가들이 이 마을에 모여들기 시작했다. 원명원은 금방 화가촌으로 이름이 나기 시작했다.

당시 원명원 정경은 농민들이 사는 농촌 마을과 같았다. 다른 것은 그 안에 사는 자유직업자들이 논이나 밭으로 일하러 가는 대신 그림을 그리고 글을 쓰며 거의 항상 그곳에 있다는 것뿐이었다. 당시 원명원의 기억을 작가 왕 귀평은 이렇게 이야기했다.

"집집마다 문 앞에 이름과 화실이라는 글자가 씌어 있곤 했어요. 그러면 누구나 문을 열고 들어가서 작품을 보곤 했죠. 작가, 음악가, 문학가 등 이 사회 안에서 조금 이상한 사람들은 다 모여 있는 듯했어요. 머리는 길고 행색은 꾀죄죄하고 며칠간 밥을 못 먹었다고 이야기하는 사람들도 많았어요."

당시 예술을 동경한 인민대와 베이징대 학생들은 종종 학교 근처에 있는

주 | 원명원 청나라 황실정원으로 이화원 동쪽에 자리 잡고 있다. 면적은 320㏊로 넓고 호수가 전체 면적의 35%에 이른다. 1725년부터 150년간 재조성함으로써 기춘원과 장춘원이 증축되고, 유럽풍의 바로크 양식을 더한 서양루 등이 더해져 세계적으로 유명한 정원이 되었다. 1709년에서 1860년까지는 황제가 기거하며 정무를 처리하는 곳이었으나, 1860년 영국과 프랑스 연합군이 침공했을 당시 다른 문화재들과 함께 강탈당하고 불타 폐허가 됐다. 최근에 그 일부를 복원하여 예전의 아름다운 모습을 엿볼 수 있다.

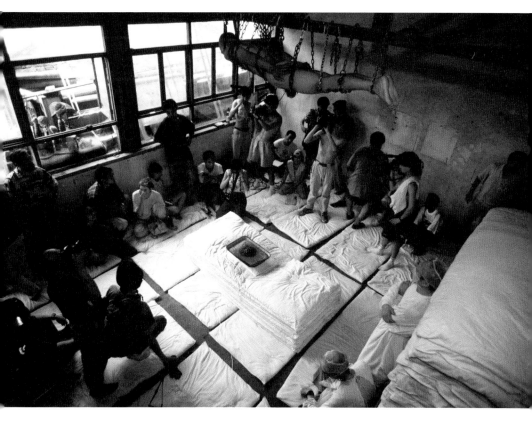

동춘에서 펼쳐진 장환의 행위예술 《64kg》. 장환의 행위예술은 천
안문 사태 이후 중국 사회에서 살아가는 고통을 적나라하게 보
여준다.

원명원으로 달려가 작가들을 만나고 배고픈 그들과 술을 마셨다. 지방의 예술가들이 베이징에 오면 꼭 가야 하는 첫 예술촌, 그곳이 원명원이었다. 또 1989년 〈중국현대예술전〉 이후 현대미술이 점점 알려지며 일부 재중 대사관 외교관과 화상 들은 원명원의 작가들을 만나고 이들의 작품을 구매하기 시작했다. 시장은 아직 형성되지 않았지만 이들은 이미 뜨거운 내일의 예술이었다. 1995년경 원명원에 있던 예술가는 400명을 넘어섰지만 정부에서는 이곳을 철거했다.

원명원과 비슷한 시기에 베이징 동쪽 동춘^{东村}이라 이름 붙은 동삼환^{东三环} 근처에는 행위예술가들이 모인 예술촌이 있었다. 여기에는 장환^{张洹}, 마리우밍^{马六明}, 창신^{苍鑫} 등이 있었다. 1993년과 1994년에 걸쳐 중국 예술사에 남을 행위예술이 행해진 곳이 바로 이곳이다. 특히 1994년 6월 장환의 〈12㎡^{12平方米}〉와 〈65kg^{65公斤}〉은 당시 동춘의 생존상태를 그대로 담고 있는 작품이라 할 수 있다.

온몸에 꿀과 생선 내장을 섞은 액체를 바른 채 화장실에 앉아 있는 장환의 몸에는 파리가 들끓었다. 마치 고문과 같았을 60분을 그는 말 한마디 없이 묵묵히 버텼다. 이것이 동춘을 비롯한 베이징 하층민의 생활, 그들의 분노와 인내를 담은 장환의 행위예술 〈12㎡〉였다.

같은 해 여름, 그가 행한 또 하나의 행위예술 〈65kg〉은 더 잔혹했다. 벌거

벗은 몸이 철사에 묶여 천장에 매달려 있고, 의사들이 뽑은 250ml의 피가 뜨거운 철판에서 끓고 있는 풍경. 이 행위예술은 천안문 사태 이후 중국 사회에 남겨진 참혹한 현실을 그대로 말하고 있었다. 특히 가진 것도, 전시할 곳도 없던 작가들은 그들의 온몸으로 이야기했다.

90년대 중후반을 보내는 동안 작가들은 도시 곳곳에 흩어진 작은 작업실에서 작업을 했다. 팡리쥔을 포함한 일부 작가들은 멀리 송좡宋庄으로 옮겨 갔으며 중앙미술학원 출신들은 왕푸징王府井 주변에 작업실을 얻기도 했다. 조용히, 하지만 빠르게 중국 미술은 2000년을 향해 움직였다. 2000년 중앙미술학원이 왕징望京으로 옮긴 뒤에는 화지아띠花家地에 많은 작가들이 모여들었으며 곧 798과 이 주변의 지우창酉厂, 차오창띠草场地, 환티에环铁 등의 도시 외곽으로 작업실촌이 형성되었다.

모던한, 혹은
깊게
끓어오르는

베이징의
미술관들

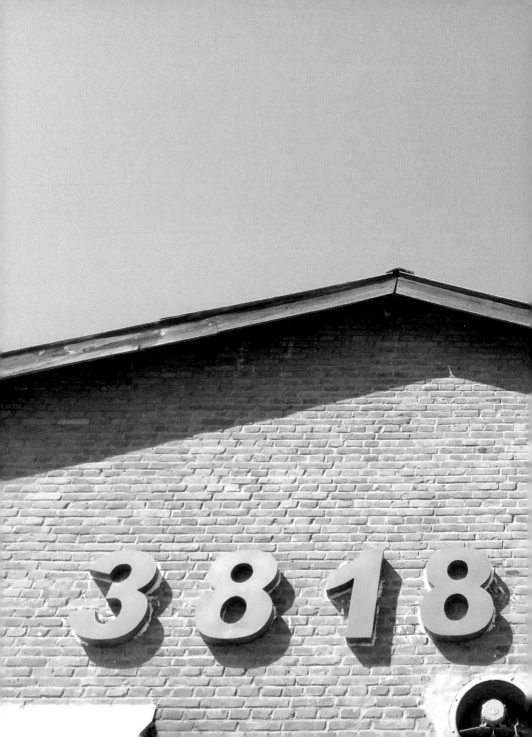

춤추는
예술구
798

798로 가는 따샨즈루大山子路는 항상 차가 많다. 멀리서 798의 붉은 문이 보일 때면 나는 항상 중국에 왔던 첫 해를 떠올린다. 사실 처음 그날 이문을 통과했는지, 이 붉은 문이 그때는 어떤 색이었는지는 하나도 기억나지 않는다. 당시의 나에게는 중국의 이 모든 것이 너무 낯설고 신기해 기억나는 것은 그저 그날의 나를 스치던 바람, 그리고 내 몸에 새겨진 느낌 들뿐이다. 처음 방문했던 798은 춥고 거칠었다. 거대한 벽들, 그리고 사회, 정치, 예술이 너무나 짙게 드리워진 이곳을 나는 어디부터 읽어나가야 할지 알 수가 없었다. 강하고 매혹적이지만 다가갈 수 없는 그 차갑고 거친 벽을 나는 가만히 만졌다.

늦다면 늦은 나이에 어학연수를 하고 있던 나는 순간순간 내가 살고 있던 세계와 예술에서 유리된 듯했다. 중국어는 재미있었고 목표가 있었기에 숨차게 공부하는 수밖에 없었지만 그래도 때때로 그 시간이 마치 의미 없는 것처럼 느껴졌다. 그리고 가장 나를 두렵게 한 것은 내가 모르는 사이 바깥에서는, 백 년은 흘러가버릴 것 같은 불안감이었다.

그럴 때면 나는 798에 왔다. 봄이 오면 798은 나무들이 우거진다. 오래된 키 큰 나무들은 이 건물들이 지어지던 그날부터, 어쩌면 그 이전부터 이곳을 지키고 있었으리라. 이 기적 같은 변화를 바라본 나무들과 이야기할 수 있다면 얼마나 좋을까.

봄바람과 함께 사람들도 798을 가득 메운다. 봄, 여름, 가을. 이 중 어느 계

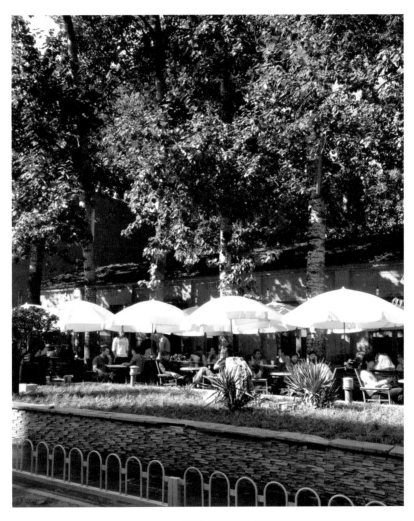

798의 따스한 가을 햇살 아래 예술은 기지개를 켠다. 798의 오래된 카페 타임존8의 야외 좌석은 798의 오후를 즐기기에 완벽하다.

절이든 798을 방문하는 이들은 이곳과 사랑에 빠진다. 매번 798에 발을 디딜 때면 '아, 그래서 내가 이곳에 왔지' 하고 다시 가슴이 설렌다. 798은 나의 베이징 생활의 원점이었고 늦은 오후 잠을 깨우는 중독성 있는 진한 커피였다.

예술가들이 발견한 군수용품 제조공장

798은 예술동네다. 길을 지나가면 작가들이 인사를 건네고 카페에 앉으면 옆자리에서 방금 시작한 전시의 큐레이터를 만날 수 있다. 어떤 이들에게는 지구 저편 아프리카에 붙어 있는 섬만큼이나 생경한 예술을 이야기하며 이를 위해 살아가는 것이 798 예술마을이다.

처음 798을 방문하는 많은 이들이 뉴욕의 소호와 첼시를 이야기한다. 거친 공장과 창고에서 예술의 생산기지로, 그리고 상업화되는 그 과정과 변화 속에서도 빛바래지 않는 자유로운 면에서 798은 소호, 첼시와 같은 영혼을 가지고 있을 것이다. 아무리 변한다 해도 그 안에 남아 있는, 골목 사이에 반짝 하고 빛나는 그 시간과 기억들은 지워지지 않는다. 이제 철저히 대형 브랜드숍, 고급 디자이너 부티크 들과 레스토랑으로 관광객들의 성지가 된 트렌디한 소호에 비해 798은 아직 바깥 세계와는 분리된 특수한 공간이다. 밀려드는 상업자본 안에서도 798은 아직 여전히 예술을 중심으로, 이를 위해 움직인다. 이는 어쩌면 아직까지도 남아 있는 현실적인 공장의 담, 그리고

예술마을 798에 자리한 것은 현대미술뿐만 아니다. 단 몇 분 만에 쓱쓱 초상화를 그려내는 거리의 화가 주변에는 항상 사람들이 몰려든다.

중국이라는 특수한 사회의 담 때문인지도 모른다. 이 담 안에서 예술가들은 이를 뛰어넘기 위해 더 자유롭게 생각하고 꿈을 꾼다.

이 반짝이는, 베이징의 어느 곳보다도 자유로워 보이는 798은 20세기 중반 건립 후 50년 동안 출입할 때 적어도 세 번은 검사를 거쳐야 하는 비밀스러운 공장이었다. 지금은 유명해진 798, 751 같은 공장의 이름도 실은 군수용품을 제조하는 이 공장의 상황을 철저히 비밀에 부치기 위한 암호였던 것이다.

798의 전신인 718연합공장의 정식명칭은 국영베이징제삼선전자기재장^{国营}北京第三线电子器材厂이다. 이 안에는 706, 707, 718, 797, 751, 그리고 798공장이 있다. 전체면적이 64만㎡에 이르는 이 거대한 공장은 1953년부터 1957년까지 중국이 경제발전을 위해 세운 '일오^{一五}계획' 일부로 건립되었다. 1953년 12월 동독 기술자들의 디자인으로 시작된 798은 1950년대 당시 독일의 바우하우스의 건축 스타일을 그대로 갖고 세워졌다.

따샨즈루에서 798로 들어가는 문은 두 개다. 그 중 붉은 대문에 당당히 798이 새겨져 대문 역할을 하는 문은 지우시엔챠오루^{酒仙桥路}에 위치한 4번 게이트다. 이곳에서 798을 관통하는 도로가 798로다.

798로는 단순히 798의 중심을 관통하고 있을 뿐만 아니라 이 거리를 중심으로 798이 자라났다고 보는 것이 더 옳다. 798 문을 들어서는 순간, 이곳은 바깥과는 다른 세계가 된다. 현수막과 광고판은 모두 예술계 소식들을 이야기하기 바쁜 도시. 이곳만은 모두가 '예술'이라는 손에 잡히지 않는 무언가를 통해, 그리고 그것을 위해 살아가고 있다.

1980년대에서 1990년대에 걸쳐 점차 퇴락해가던 798공장을 발견한 것은 예술가들이었다. 1995년 중앙미술학원은 706공장 창고를 빌려 조각작품을 만들기 시작했다. 이후 2000년 조각가 수이지엔구어를 시작으로 2002년 황루이, 창신, 바이이루어 등이 798에 작업실을 만들었다. 높은 천장과 넓

UCCA와 표갤러리를 지나 넓은 광장에 이르면 종종 재미있는 설치작품을 만날 수 있다. 나무 밑 벤치에는 잠깐 걸음을 멈추고 쉬어가는 이들이 많다.

은 공간, 게다가 바우하우스풍의 건물은 그것을 알아보는 사람들에게는 진흙 속의 진주처럼 빛났을 것이다. 그해 4월 황루이 소개로 일본의 동경화랑이 798로의 안쪽에 들어섬으로써 798의 첫 번째 화랑이 되었다.

오랜 기간 일본 생활을 마치고 귀국한 황루이는 동경화랑을 소개했을 뿐 아니라 바우하우스 건축의 매력을 알아차린 첫 번째 인물이다. 그는 처음으로 798로에 접한 자신의 작업실을 건축 원형을 보존시키며 개조하여 사용하기 시작했다. 이후 2002년부터 2003년에 걸쳐 수많은 작가들이 798로 모여들

었다. 또한 동경화랑의 뒤를 이어 798에 둥지를 튼 콩바이콩지엔, 창쩡콩지엔 등에서 열렸던 전시는 중국뿐 아니라 세계 미술계의 이목을 집중시켰다.

798공장은 원래 재개발 계획을 갖고 있었다. 정부에게 798공장은 낡은 공장지대였고 그 안에 자라난 예술마을은 그저 예상치 못한 상황일 뿐이었다. 798은 공항에서 시내로 들어가는 길목에 자리한 그야말로 황금지대에 위치하고 있다. 재개발했을 경우 그 이익은 그야말로 어마어마할 터였다. 이런 정부의 입장과 798공장을 보호하고자 하는 예술가들의 입장 차이는 컸다. 급기야 798의 관리를 맡은 칠성관리회사는 2003년 6월 돌연 798예술구 내의 새로운 예술기구 입주를 중지시켰다.

황루이를 위시한 작가들은 798을 보호하기 위해 베이징시 인민대회에 798공장지구의 건축과 문화산업에 대한 보호건의안을 제출하는 한편, 2004년 〈제1회 베이징따샨즈국제예술제〉를 열어 798예술구를 더 많은 사람들에게 알리기 위해 노력했다. 현재의 798이 시각예술을 중심으로 하고 있다면 당시의 798은 음악, 건축, 행위예술, 연극 등 베이징의 전위예술이 모인 더 포용적인 예술가들의 아지트였다.

전시를 중지시키고 입주를 금지하는 등 칠성관리회사와 작가들 간의 충돌은 계속되었지만 유럽연맹 문화부장 등 국제적인 인사들이 798을 방문했고 그 중 다수가 798예술구가 보존되도록 요청했다. 2003년 미국 《타임》지는

798예술구를 세계에서 가장 중요한 도시예술중심 22개 중 하나로 선정했다. 또 같은 해 《뉴스위크》는 그해의 가장 중요한 도시 중 하나로 베이징을 선정했는데 그 큰 이유 중 하나가 798의 발전을 통해 본 베이징의 문화적 잠재력이었다. 이미 798은 베이징, 중국을 넘어 세계적인 예술구가 되어 있었다. 결국 2004년 5월 17일 베이징시는 분쟁에 마침표를 찍었다. 798을 예술구로 지정하고 보호하겠다고 발표한 것이다.

살아남은 798의 오늘 그리고 내일

2006년 베이징시는 798을 문화창의산업 집중지구로 선정하고 기존에 속해 있던 차오양구에서 분리시켰다. 철거의 위험이 없어진 798에는 더욱 많은 국내외 예술기구들이 모여들었다. 창칭화랑, 천신동갤러리, 베이징코뮌 등 수많은 갤러리들이 줄지어 798에 오픈했다. 더욱이 2006년과 2007년을 전후로 한 중국 예술시장의 엄청난 성장과 함께 798 내의 갤러리가 200개가 넘을 정도였다. 사람들이 모이자 그들을 따라 식당, 카페, 상점도 잇따라 작은 골목들을 메우기 시작했다.

물론 이 빛나는 성장에는 그림자도 따랐다. 798의 렌트비는 눈 깜짝할 사이에 몇 배나 올랐다. 작가들은 작업실로 쓰기에는 너무 비싼 798 대신 차오창띠, 쑹좡, 헤이챠오 등으로 옮겨가기 시작했다. 그리고 그 빈자리는 다시 화랑, 음식점과 카페가 들어섰다. 이렇게 비싼 렌트비에도 여전히 798에

들어오기를 원하는 화랑은 많았다. 공간을 운영하는 갤러리들이 이러한 렌트비를 감당하기 위해 상업적인 전시를 하게 되는 것은 당연한 이치. 이러한 변화에 대해 쓴소리를 서슴지 않는 황루이와 칠성관리공사의 관계도 점점 나빠졌다. 결국 2007년 칠성관리회사는 황루이가 쓰고 있던 작업실 계약을 일방적으로 해지하고 798에서 나가게 했다. 798을 예술구로 이름 붙이고 지켜온 그가 자신이 지켜온 그곳에서 내쫓긴 셈이다.

2008년 베이징 올림픽을 지내며 베이징시는 798의 도로를 대대적으로 보수하고 정리했다. 거친 흙이 날리던 도로는 깔끔한 아스팔트 도로가 됐고 인도에는 타일이 깔리고 꽃밭이 생겼다. 주말이면 관광객들과 주말을 즐기는 연인들로 798은 베이징 그 어느 관광지보다도 북적인다. 이제 798에서 살고 작품을 하는 작가는 거의 남지 않았다.

늘어가는 카페와 상점을 보며 그 옛날의 운치를 이야기하기도 한다. 하지만 그 모든 것이 과정이리라. 자유를 얻은 중국 현대미술이 이제 어떤 길을 찾아갈지, 이 거대한 대륙의 앞날이 나는 더 기다려진다. 여전히 798은 꿈이 이루어진 공장이다. 그래서 매주 토요일, 전시 오픈을 앞둔 798의 오후는 여전히 설렌다.

798 예술구

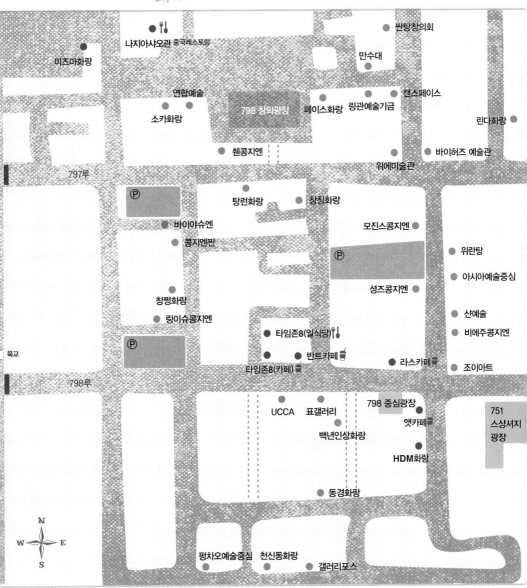

나지아샤오관 중국레스토랑

미즈마화랑

싼탕창의회

만수대

연합예술

캔스페이스

798 창의광장

소카화랑

페이스화랑

링관예술기금

린다화랑

첸콩지엔

위에미술관

바이허즈 예술관

797루

탕런화랑

창청화랑

모진스콩지엔

위란탕

바이야슈엔

아시아예술중심

콩지엔짠

성즈콩지엔

산예술

창쩡화랑

비에주콩지엔

링이슈콩지엔

타임존8(일식당)

조이아트

반트카페

육교

타임존8(카페)

라스카페

798루

UCCA

표갤러리

798 중심광장

앳카페

751
스샹셔지
광장

백년인상화랑

HDM화랑

동경화랑

N
W E
S

펑차오예술중심

천신동화랑

갤러리포스

GALLERIA CONTINUA

—

창칭화랑

常青画廊

항상 푸르다는 뜻의 '창칭常青'이란 이름을 가진 창칭화랑은
이름과 잘 어울리는 화랑이다.
798 안에서 가장 뚜렷한 자신의 색을 가진,
항상 푸르른 화랑이 바로 창칭화랑이기 때문이다.

창칭화랑에서는 항상 절대로 판매가 불가능해 보이는, 마치 미술관 같은 전시를 한다. 화랑사업이란 그림을 판매하여 수익을 올리고 그것으로 경영을 하는 아트 비즈니스의 한 형태다. 즉, 전시라는 것은 세일즈를 위한 광고인 동시에 판매를 위한 방법이다. 이곳에 어떤 예술품을 어떻게 전시하고, 광고하는가가 화랑이 맡은 가장 큰 역할 중 하나다. 이 역할을 수행하는

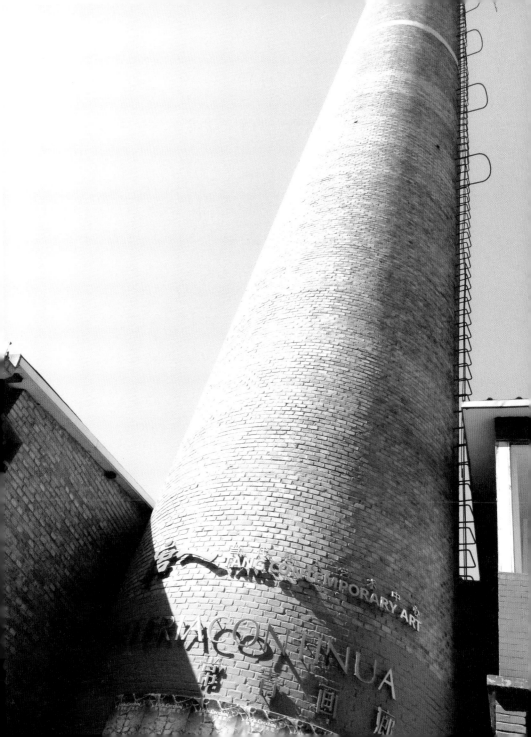

방식은 갖가지인데 창칭화랑은 언뜻 판매와는 거리가 멀어 보이는 방식을 택한다. 마치 갤러리가 판매보다는 쇼룸의 역할을 하는 듯하다. 그러나 창칭화랑은 갤러리 방향을 명확히 하고, 관객들에게 작품을 보다 완전한 상태로 감상할 기회를 주는 곳이다.

몇 년 간 창칭화랑을 알게 되고 전시를 보면서도 워낙 유명하고 미술계에서 인정받는 갤러리다 보니 밀라노 같은 이탈리아 큰 도시에 본사가 있지 않을까 생각했었다. 하지만 창칭화랑은 재미있게도 이탈리아의 작은 도시 산 지미냐노^{San Giminano}에서 온 갤러리다.

산 지미냐노는 작은 언덕 위에 뾰족뾰족한 탑들이 서 있는 토스카나 지방에 있는 작은 도시다. 언젠가 이 도시를 여행하다 뜨거운 햇빛을 피해 작은 골목길에 들어섰는데 그곳에 창칭화랑의 영어 이름 컨티누아^{continua}가 쓰여져 있었다. 이런 곳에서 창칭화랑을 만나다니! 마치 친구를 만난 듯 반가웠다.

산 지미냐노의 창칭화랑에서는 영국을 대표하는 현대작가 안토니오 곰리의 작품이 전시 중이었다. 그러고 보니 첨탑 위에서 봤던 지붕 위의 사람들, 모두 안토니오 곰리의 작품들이었다. 이 작품들은 뉴욕에서도 전시했었는데, 당시 많은 시민들이 자살하려는 사람으로 오인해 경찰에 신고했었던 작품이기도 하다. 깎아지를 듯 높은 빌딩 위가 아닌 오래된 벽돌 지붕, 탑 위에 서 있는 곰리의 작품은 또 다른 의미로 다가왔다. 도시 안에서 변치 않는 인간의 존재, 그 존재에 대한 생각들.

창칭화랑은 천장이 높다. 옆의 계단을 따라 올라가 3층에서 이 공
간을 내려다보면 또 다른 시각으로 작품을 감상할 수 있다.

2008년 가을에 열린 한국작가 김수자 전시에는 비디오와 설치 등
다양한 작품이 소개되었다.

1990년 창립된 창칭화랑은 고색창연한 이탈리아에서 세계의 현대미술을 소

개하고 이탈리아의 현대미술을 바깥에 소개한다는 명확한 방향을 갖고 있었

다. 이들이 중국에 관심을 갖게 된 것은 중국의 설치작가 천쩐陳箴*과의 인연

때문이었다. 창칭화랑의 등장은 두 가지 면에서 중국 현대미술계에 반가움

을 주었다.

주 | 천쩐(1955~2000) 중국에서 가장 빨리 설치미술을 시도했던 작가 중 한 사람. 상하이에서 태어났으며 80년대에 프랑
스로 이주한 후 일상용품을 이용한 설치작품들로 생활의 이중성과 음과 양의 차이에 대한 작품을 만들기 시작했다. 2000
년 암으로 세상을 떠났지만 2001년 미국, 영국, 프랑스, 독일, 그리스 등에서 회고전이 열리는 등 그의 작품에 대한 평가가
계속되고 있다.

앞에서 말한 것처럼 미술관 같은 전시를 통해 작품을 보다 완벽한 형태로 감상한다는 점과 70% 이상을 외국 작가의 작품을 전시한다는 점이다. 이는 창칭화랑이 이탈리아 갤러리인 동시에 현재 이탈리아 산 지미냐노, 프랑스 르물랭 등 국경을 초월해 국제적인 규모로 운영되고 있기 때문에 가능한 일이다. 외국계 갤러리라 해도 외국 작가의 전시를 하는 일이 결코 쉽지 않다. 흔히 생각할 수 있는 운송과 설치 외에도 해외 예술품에 엄격한 검사와 세관절차가 화랑들에게 큰 걸림돌이 되기 때문이다. 그런데 창칭화랑은 그런 까다로운 일들을 해결하고 작품을 전시함으로써 베이징 예술계에 새로운 지평을 열었다.

창칭화랑은 1996년부터 이탈리아 지방 정부와 함께 아래 토스카나 지역의 6개 도시에서 영구적으로 현대미술을 전시, 설치하는 공공예술 프로젝트를 하고 있다. 묵묵한 끈기로 798을 대표하는 화랑이 된 창칭화랑. 항상 푸른 이들의 발걸음이 어디로 향할지 기대된다.

위　　치　　北京市朝阳区酒仙桥路2号798艺术区
관람시간　　화~토요일 10:00~18:00
입 장 료　　없음
문의 전화　　+86 10 5978 9505
홈페이지　　http://www.galleriacontinua.com/

Long March Space
—

창쩡콩지엔

长征空间

798이 처음 발전을 시작하던 무렵, 이 안으로 모여든 대다수의 화랑은 외국계, 혹은
중외 합자형태였다. 그것은 경험 많은 외국 화랑들이 발빠르게 움직였기 때문이었지만
동시에 중국 내 예술시장이 그만큼 미성숙했던 것이라 할 수도 있을 것이다.
하지만 10년이 지난 지금, 소수에 불과했던 중국계 화랑들은 현재 798 내의
갤러리 대다수를 차지하고 있다. 창쩡콩지엔은 이러한 중국계 화랑의 대표격이다.

창쩡콩지엔의 이름 창쩡은 제2차 국내 혁명전쟁 중이던 1934부터
1935년까지 중국 홍군이 장시성에서 산시성, 옌안까지 국민당군과 전쟁을
하며 이동한 역사적 행군, 대서천대장정大西迁大长征을 줄인 말로서 중국에서는
꺾이지 않는 정신, 노력을 의미한다. 2000년대 초반까지 이어졌던 중국 정
부와 예술가들 사이의 냉담한 분위기와 충돌을 생각하면 이러한 이름을 붙

LONG MARCH

LONG MARCH SPACE 长征空间

인 것이 참 지혜로우면서도 재미있게 느껴진다. 실로 중국 현대미술이 걸어 온 길은 이 역사적 행군처럼 힘들고 긴 길이었으니 말이다.

창쩡콩지엔은 영국 런던 대학에서 큐레이팅과 관리학을 전공한 화교 루지에卢杰에 의해 2003년 798에 자리를 잡았다. 홍콩, 영국, 뉴욕 등에서 예술계 일을 하며 경험과 인맥을 쌓아온 그는 2000년 뉴욕에서 비영리기금 창쩡예술기금을 설립했다. 그의 대장정은 뉴욕에서 베이징으로 이어졌다.

2002년 그가 시작한 것은 진짜 대장정, 바로 그 옛날 역사적 행군의 길을 다시 걷는 '창쩡지화长征计划'였다. 이 프로젝트는 국내외 250명의 작가, 이론가, 학자 들과 함께 행군의 노선에 따라 다른 역사적 거점에 가서 토론회와 전시를 여는 것이었다. 총 12개 정거장을 지나는 이 행군은 무려 5년이라는 긴 시간을 통해 이 프로젝트에 동참한 수많은 작가들의 작품과 이들의 예술활동을 통해 일상에서 만나는 사회, 정치 그리고 경제적인 문제에 대해 도전하고 질문했다.

창쩡지화가 공간을 갖게 된 것은 대장정을 시작한 이듬해인 2003년. 처음 25㎡로 시작했던 화랑 공간은 현재 2500㎡에 이를 만큼 급성장했다. 창쩡콩지엔은 중국의 전위적 작가들을 국내외에 소개하는 데 꾸준히 중요한 역할을 해 오고 있다. 특히 창쩡지화를 통해 세상에 알려지고 2013년 베니스 비엔날레에 전시된 궈펑이郭凤怡,1942~2010는 창쩡콩지엔이 발견한 대표적인 작가다.

시안西安의 은퇴한 여공女工 궈펑이의 작품은 대부분 종이 위의 드로잉이다. 이 작품들은 언뜻 장 디뷔페Jean Dubuffet*를 떠올리게 하는 음울하고 원시적인 형상들과 벡신스키Zdzistaw Beksinski*와 같은 것이 특징적이다.

창쩡콩지엔은 화랑과 미술관의 경계, 그 어딘가에 서 있는 공간을 만들고자 한다. 아직 젊고 성장 중인 중국 예술시장에서 창쩡콩지엔은 연구하고 도전하는 공간으로 항상 그 자리를 명확히 해왔다. 자신의 방향과 시각이 확실한 이곳의 전시는 때로 어렵고 난해하기도 하지만 변치 않는 연구와 꾸준함을 보여준다. 그 긴 행군이 어디로 향할지, 그리고 어떤 곳을 지나쳐갈지 항상 바라보고 싶다.

위 치	北京市朝阳区酒仙桥路4号798艺术区
관람시간	화~일요일 11:00~19:00
입 장 료	없음
문의 전화	+86 10 5978 9768
홈 페 이 지	http://www.longmarchspace.com/

주 I 장 디뷔페(1901~1985) 프랑스 예술가. 어린아이, 정신병자 들이 그린 작품에 크게 매료되어 이러한 미술을 '아르 브뤼(Art Brut)' 라고 칭했다. 가공되지 않은 원시적인 예술작품을 창조하고자 했으며 그가 표방한 반교양적, 반지성적 예술개념은 앵포르멜 이념에 큰 영향을 미쳤다.
I 즈지스와프 벡신스키(1929~2005) 폴란드 화가, 사진작가, 조각가. 환타지 예술가로 잘 알려졌다.

Magician Space

—

모진스콩지엔

魔金石空间

항상 인스톨레이션^{설치작품}만 전시하는 이 공간을 보고 이곳은 유명한 갤러리도,
대형 갤러리도 아닌데 어떻게 하려고 이런 전시만 하는 건가 하고 걱정했었다. 이러다 또 금방
문 닫는 것이 아닌가 하는 것이 더 솔직한 생각이었다. 그런데 너무나
신기하게도 그렇게 수많은 대형 갤러리들이 문을 닫고 몇 번이고 주인이 바뀌는 상황에서도
이 조그만 공간은 2008년 개관 이래 지금까지 자리 한번 옮기지 않고 그대로 798을
지키고 있다. 모진스콩지엔이 작지만 기억에 남는 특별한 이유다.

몇 년 전 우연히 친구의 작업실에서 모진스콩지엔의 대표 취커지에
^{曲科杰}를 만났다. 공공조각과 상업조각 제작 공장을 운영하던 그는 오랫동안
작품을 보다 보니 자연스럽게 예술에 관심을 갖게 되었고, 판매가 어려운
설치예술을 위한 특별한 공간을 하나 만들어 볼까 생각하고 만든 것이 바
로 모진스콩지엔이라고 했다. 처음에는 전혀 판매를 기대하지 않고 시작했

는데, 그러다보니 가끔 판매가 되면 오히려 너무 기쁘다고 했다.

그후 몇 년이 흐르며 알고 보니 취커지에 대표는 티엔진미술학원天津美术学院에서 조각을 전공한 예술학도였다. 졸업 후 상업예술 공장을 운영하면서 순수예술에 대한 관심을 잃지 않고 있었던 그는 주말마다 베이징으로 와서 작업을 하고 사람들을 만나며 다시 예술계에 발을 들여놓았던 참이었다.

화랑사업에 대해 전혀 몰랐지만 그는 작가들과 이야기를 나누고 자신의 경험을 살려 어떻게든 좋은 전시를 해보자는 생각으로 2008년 3월 모진스콩지엔 문을 열었다. 다른 사업을 하고 있었기에 그는 이곳에서 돈을 벌려는 욕심은 없었다. 실제 2008년부터 2년간 전시를 했지만 거의 작품을 판 일이 없으니 화랑이라기보다는 전시공간이었던 셈이다.

화랑을 시작하고 2년이 넘은 2010년이 되어서야 취커지에는 판매에 대해 여러 가지 궁리를 하게 되었다고 한다. 생각지도 않게 작품이 팔리기도 했지만, 이 공간이 계속 나아가기 위해서는 판매가 빠질 수 없는 부분이라는 생각을 비로소 한 것이다.

매번 경제위기 때마다 많은 화랑들이 위기를 이기지 못하고 사라지곤 한다. 베이징도 예외는 아니다. 하지만 취커지에는 이 공간을 지켜왔다. 아마 작은 공간이었기 때문에 가능했는지 모른다.

두 전시공간을 합해도 불과 80㎡인 이곳은 베이징에서 보기 드문 미니 사이즈다. 작은 문, 작은 공간. 항상 누군가가 깨끗이 쓸어놓은 듯 깔끔한 문 앞.

실내 곳곳에서도 그 누군가의 손길이 느껴진다. 그래서 언뜻 일본의 작은 가게나 레스토랑이 떠오르기도 한다.

798에 문을 연 이래 꾸준히 그 자리를 지키고 있는 모진스콩지엔의 취커지에는 꾸준히 세계 유수의 아트페어에 신청을 하고 있다고 했다. 그의 꿈은 바젤이나 프리즈 같은 가장 중요한 아트페어에서 중국의 새로운 작품들을 소개하는 것이다. 작지만 즐겁게, 묵묵히 꿈을 향해 걸어온 모진스콩지엔. 취커지에의 꿈은 이루어지리라 믿는다.

위　　치　北京市朝阳区酒仙桥路2号798艺术区 798东街
관람시간　화~일요일 10:30~18:30
입 장 료　없음
문의 전화　+86 10 5978 9635
홈 페 이 지　http://www.magician-space.com/

PACE GALLERY
—
페이스갤러리

佩斯画廊

797도로에서 왼쪽으로 동그랗게 난 입구로 들어서면 넓은 798 창의광장이 나온다.
한동안 수십 마리의 늑대작품이 놓여져 사진촬영 장소로 유명했던 이곳은
이제 798예술제마다 새로운 작품이 설치되고 있다. 이 광장 동쪽에 비스듬히
기울어진 건물이 보인다. 이 길고 거대한 건물은 페이스갤러리와
덴마크 코펜하겐에서 온 린관예술기금회林冠艺术基金会, Faurschou Foundation
갤러리가 나누어 사용하고 있다.

페이스갤러리는 뉴욕과 런던에 위치한 대형 갤러리다. 각종 아트페
어에서 전시장 입구 노른자 같은 위치에 자리하는, 그야말로 그 이름만으
로도 발언권을 갖는 갤러리다.
1960년 당시 보스턴 대학의 대학원생이었던 22살의 아널드 글림처Arnold
Glimcher가 세운 페이스갤러리는 처음에는 작은 화랑에 불과했으나 1963년 뉴

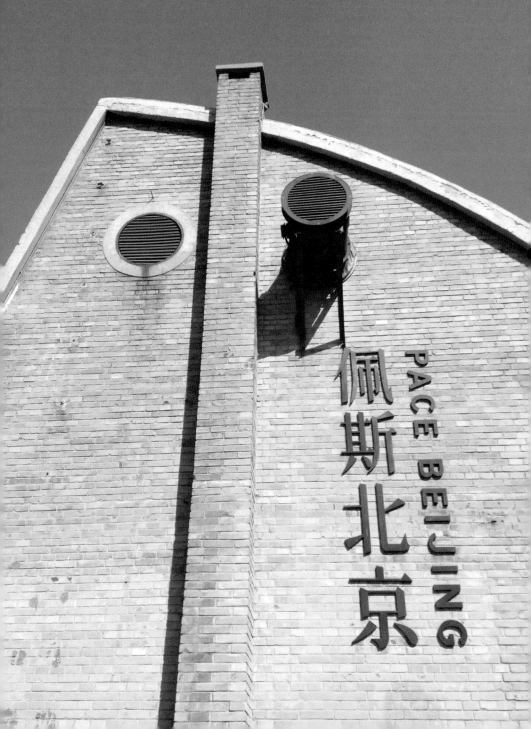

욕으로 이전, 판화, 사진 등으로 그 영역을 넓히고 이후 아프리카와 오세아니아 등의 예술을 소개하는 페이스 프리미티브Pace Primitive, 사진 전문 페이스 윌덴스타인Pace Wildenstein을 운영하는 등 여러 전문예술을 소개하는 화랑으로 성장했다. 현재 페이스갤러리는 현대미술의 선두로서 전문 갤러리들을 운영하는 한편 고전명화를 다루는 딜러와의 합작까지 페이스베이징갤러리의 책임자 렁린冷林*의 말처럼 화랑 제국이라 해도 어색하지 않다.

중국의 현대미술은 1980년대 후반부터 해외 시장과 컬렉터의 지지를 받으면서 커왔다. 거대한 자본이 투입되면서 급격하게 성장한 시장은 뜨겁지만 불안하고 신기루 같기도 했다. 이런 예술시장은 2008년 미국에서 시작된 경제위기 앞에 흔들렸고 불안감은 커졌다. 이런 때 페이스갤러리와 같은 거대한 국제적인 갤러리의 798 진입은 중국 예술시장에 자신감을 주는 존재였다. 중국 현대미술이 그저 중국 안에서만이 아닌 국제적으로도 인정받고 유통된다는 증거였고, 세계 예술계에서 중국 현대미술의 위치를 보여주는 증표와도 같았다.

페이스갤러리의 개관전은 척 클로스, 무라카미 다카시, 나라 요시토모 등과 같은 해외 작가들과 장샤오강 등 중국의 대표 작가들까지 포함된 대규모 그

주 | 렁린(1965~) 1988년 베이징에서 출생하여 중앙미술학원과 동대학원 미술사학과를 졸업했다. 2005년 화랑과 미술관을 겸하는 공간 베이징코뮌(北京公社)을 설립했다. 현재 베이징코뮌을 주관하는 동시에 페이스베이징갤러리 총 책임을 맡고 있다.

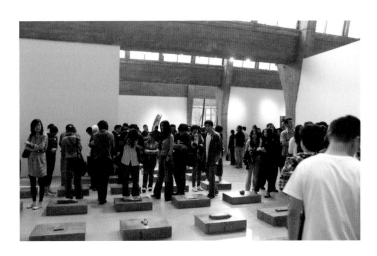

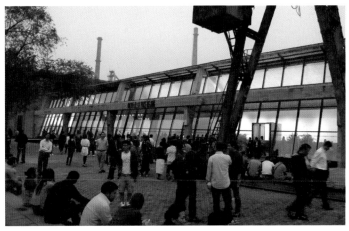

페이스갤러리의 오프닝은 항상 사람들로 가득하다. 2009년 장 샤오강의 개인전 오프닝 모습. 밤 늦게까지 798은 들떠 있었다.

룹전이었다. 바람이 선선한 저녁, 많은 사람들이 광장에 가득 차 밤늦게까지 전시를 보고 이야기를 나누던 오프닝 저녁이 지금도 생생하다.

그후 1년간의 휴식기를 갖기는 했지만 2009년 장샤오강 전시를 시작으로 페이스갤러리는 꾸준히 798의 대표 갤러리로 자리잡았다. 수이지엔구어, 장환, 위에민쥔 등 중국을 대표하는 작가들의 개인전이 열린 곳도 페이스갤러리다. 매번 큼직한 전시를 위해 변신하는 이곳은 실망을 주는 법이 없다. 예술의 중심에서 날아온 '화랑 제국'이 새로운 제국, 중국 안에서 앞으로 또 어떤 발전을 보여줄지 흥미진진하다.

위 치 北京市朝阳区酒仙桥路2号798艺术区
관람시간 화~토요일 10:00~18:00
입 장 료 없음
문의 전화 +86 10 5978 9781
홈페이지 http://www.pacegallery.com

PYO GALLERY

—

표갤러리

表画廊

중국이 전 세계 미술시장을 뜨겁게 하던 2006년부터 2008년까지 베이징은
한국 갤러리 붐이었다. 불과 2,3년밖에 안 되는 이 짧은 기간 동안 기이할
정도로 많은 갤러리들이 베이징에 진출했다. 그리고 2008년 시작된 경제위기를
지나면서 지금은 소수의 갤러리들만 남았다. 이 거친 변화의 시간들을 지내고
아직도 베이징에 남은 갤러리 중 하나가 표갤러리다.

표갤러리와 중국과의 인연은 2004년으로 거슬러 올라간다. 표갤러
리는 사실 중국 작가들에게 관심을 가져 중국 진출을 시작했던 것은 아니었
다. 2004년 제1회 CIGE 중국국제화랑예술박람회 China International Gallery Exposition 에 참여했던 인연으
로 2005년 국가박물관에서 한국 작가로는 최초로 김창열의 개인전을 열었
다. 당시 중국 역사박물관이라 불렸던 현 국가박물관은 천안문 광장에 위치

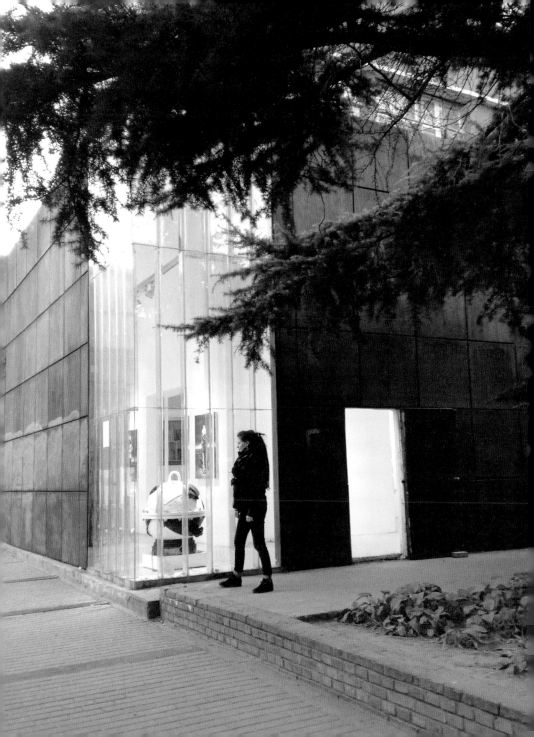

한 중국 최고의 권위를 가진 예술공간이다.

처음 표갤러리가 오픈했던 곳은 왕징 서쪽에 위치한 예술구, 지우창이었다. 당시 새로운 798과 양대 산맥을 이루던 지우창에는 2008년까지는 아라리오 갤러리, 표갤러리 등이 있었고 주말이면 작가들을 비롯한 미술계 인사와 관객 들로 북새통을 이루었다.

하지만 금융위기 이후 미술계에도 침체기가 오면서 지우창의 화랑공간은 디자인회사나 가구회사로 넘어갔다. 그리고 언제부터인가 다들 지우창으로는 더 이상 발길을 하지 않게 되었다. 마지막까지 자리를 지키던 아라리오갤러리가 2013년 초 철수하면서 지우창은 그야말로 중국 미술계의 기억으로만 자리 잡게 되었다.

처음 지우창에 오픈한 표갤러리는 큰 공간을 두 개나 갖고 있었다. 지우창 문을 들어서서 쭉 길을 따라가면 가장 안쪽에 붉은 비너스 조각 작품이 서 있었는데 그곳이 바로 표갤러리였다. 그 옆에 햇빛이 들어오는 카페는 앉을 곳도 쉴 곳도 별로 없는 지우창에서 너무나 반가운 공간이었다.

2007년이었던가, 표갤러리에서 박서보 전시가 열렸다. 베이징에서 한국 갤러리를 만나는 것, 그리고 한국 작가의 작품을 보는 것은 특별하다. 때로는 너무나 자랑스럽고, 때로는 우리가 너무나 대단하게 생각했던 가치가 공간의 이동으로 인해 허무하게 사라지는 것 같은 느낌이 들기도 한다.

지우창이 예전의 활기를 잃으면서 798로 이사한 표갤러리는 규모를 대폭 축소했다. 예전의 넓은 공간에 비하면 너무나 작다. 전시 욕심, 작품 욕심을 내는 화랑 입장에서는 쉬운 결정이 아니었을 터이다. 하지만 표갤러리는 과감하게 규모를 줄이는 대신 798 중심에 자리 잡았다. 그리고 예전 한국 대가들의 소개에서 완전히 방향을 바꿔 중국과 한국의 젊은 작가들을 전시하기 시작했다. 그동안 많은 중국 작가들을 포함해 한국 작가 박성태 등이 표갤러리에서 전시를 했다. 그리고 2013년 후반기부터는 헤이챠오 예술가촌에서 한국 작가 레지던시를 운영하고 있다.

이러한 운영의 변화는 중국 정부의 정책과도 밀접한 관계를 갖고 있다. 중국 정부에서 정한 예술품의 관세는 2012년까지 예술품 원작의 경우 12%의 수입관세, 17%의 영업세, 12%의 소비세를 합쳐 41%에 달했다. 미술품의 특성상 해관에서 작품 가격을 정확히 알기가 어렵다. 그래서 대부분의 화랑들은 낮은 가격으로 작품을 들여왔다.

하지만 2012년 중국 정부가 종래 12%였던 수입관세를 6%로 낮추면서 모든 상황이 변했다. 표면상으로는 세금이 줄어들었지만 이와 동시에 해관에서 예술품에 대한 대대적인 검사를 진행하기 시작한 것이다. 급기야 유명 작가들의 작품은 가격 리스트를 가지고 전문가들이 검사한다는 이야기까지 들릴 정도였다. 사실상 세금 없이 작품을 들여오는 것은 불가능한 일이 되었다.

표갤러리의 방향 변화는 어쩌면 표갤러리 나름의 겨울을 나는 방법인지 모

른다. 겨울이 지나면 봄이 온다. 중국 예술이 거품 시대를 지나 새롭게 자리 잡고 있는 지금, 꾸준히 자리를 지키고 있는 표갤러리의 봄이 더욱 기대되는 이유다.

위　　　치	北京市朝阳区酒仙桥路4号798艺术区
관람시간	화~일요일 10:00~18:30
입 장 료	2RMB
문의 전화	+86 10 5978 9014
홈페이지	http://beijing.pyoart.com

Ullens Center for Contemporary Art

—

UCCA

优伦斯当代艺术中心

798에 와서 UCCA를 둘러보지 않고 간다는 것은 마치 베이징에 와서
자금성을 빼먹고 돌아간다는 것과 같다. 그만큼 UCCA는 798에서 중요한
입지를 갖고 있을 뿐 아니라 오늘날 798의 특별함을 잘 보여주는 곳이다. UCCA는
그 위치부터 빼먹고 가기 힘들 정도로 798의 중심,
798로 한가운데 자리 잡고 있다. UCCA는 2007년 개관 이후
지금까지 쭉 798의 최대 규모를 자랑한다.

UCCA는 화랑도, 미술관도 아니다. UCCA는 비영리 컨템퍼러리 아
트센터로서 전시 이외에도 교육, 이벤트와 아트상품의 개발과 판매까지 폭
넓은 활동을 하고 있다. UCCA Ullens Center for Contemporary Art 라는 이름은 이곳을 설
립한 벨기에 소장가 울렌스 부부의 이름을 딴 것이다. 화랑도 미술관도 아
닌 비영리 아트센터라는, 중국에서 전혀 새로운 형태를 갖추기까지 얼마나

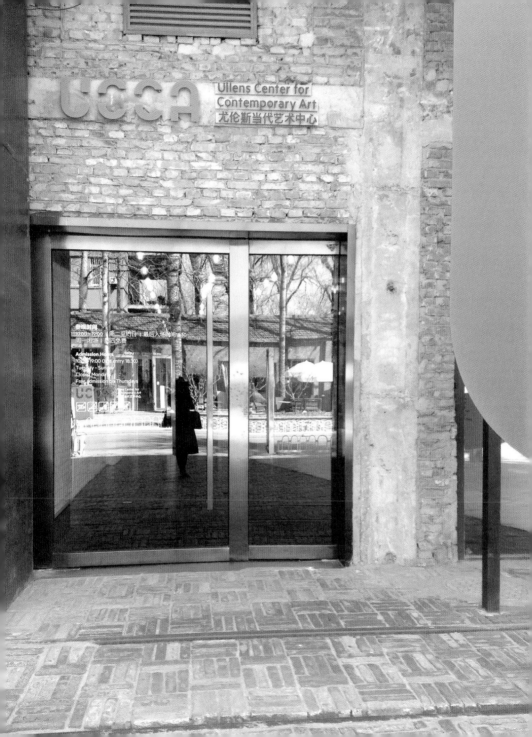

많은 시행착오가 있었을지 이야기하지 않아도 충분히 상상이 된다.

중국 현대미술이 막 자라나기 시작한 80년대와 90년대, 중국에 체류하던 많은 외교관과 사업가 들은 중국 현대미술의 컬렉터가 되었다. 이는 발전 초기의 국가에서 흔한 일이다. 우리나라의 대표적인 작가 박수근의 작품을 당시 대사관과 외국 화랑들이 사갔던 것도 이 비슷하다.

울렌스 남작은 어린 시절부터 베이징에서 외교관으로 일하던 부모님의 고미술품 소장을 보아왔다. 출장차 자주 베이징을 자주 찾게 된 그는 주말이면 작가들과 만나고 그들의 작품을 보는 것을 가장 큰 즐거움으로 여겼다. 중국 현대미술의 초기부터 역사적으로 의미가 큰 작품을 소장하게 된 울렌스 부부는 2000년 사업에서 은퇴한 이후 더 많은 시간을 예술품 소장에 쓰게 되었다. 그리고 이 작품을 혼자 감상하고 소장하는 것이 아니라 더 많은 사람들과 나누고 의미를 갖기 위해 2007년 UCCA를 설립했다.

UCCA 개관전은 〈85신조전 85新潮展〉이었다. 당시 중국 미술계는 막 자라난 중국 현대미술의 '역사 만들기'가 중요한 화두였다. 사건은 쓰임으로써 역사가 된다. 초대 관장이던 페이다웨이 費大为가 기획한 〈85신조전〉은 아직 모호한 중국 현대미술의 역사를 정리하고 보여주는 전시였다. 전시장을 가득 채운 '역사 속의 작품들'은 그 짧은 기간 중국이 서양의 현대미술을 받아들이고, 소화하고, 자신을 찾아가는 과정을 그대로 보여주는 듯했다. 그리고 작가들의 서신과 잡지, 문헌자료 들이 놓인 작은 전시장 벽에는 1989년 8월 6일 작

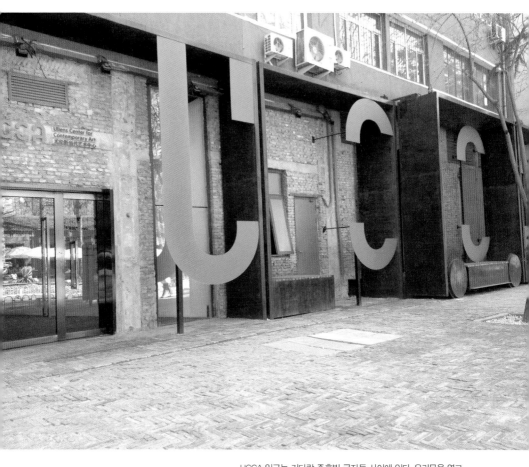

UCCA 입구는 커다란 주홍빛 글자들 사이에 있다. 유리문을 열고 조명이 반짝이는 통로를 따라 들어가면 작은 입구와는 달리 큰 전시공간을 만날 수 있다.

가 구더신顾德新*이 했던 한마디가 씌어 있었다.

"중국 예술가들은 돈이 없는 것, 큰 작업실이 없는 것 이외에는 뭐든 다 갖고 있어요. 게다가 전부 제일 좋은 것이에요."

이 한 마디는 마치 이 전시가, 이 작품들이 이미 역사임을 무엇보다도 확실하게 보여줬다. 지금 중국 작가들은 돈도 있고 큰 작업실도 있지만 그때처럼 모든 것을 가지고 있을까?

까만 카펫이 깔리고 검은 차들이 798에 가득 찼던 개관 기념파티 또한 울렌스 부부의 파워, 그리고 앞으로 UCCA가 갖게 될 권위와 영향력을 예견하게 했다. 개관 전 구겐하임미술관과 울렌스 부부가 같은 공간을 두고 경쟁하고 있다는 이야기를 할 정도였으니 얼마나 세간의 이목이 주목되었을지는 보지 않아도 뻔하다.

UCCA는 1대 관장 중국 평론가 페이다웨이와 2대 관장 제롬 상스Jérôme Sans를 거쳐 2011년 12월, 3대 관장 필립 티나리Philip Tinari를 맞이했다. 새 관장 필립 티나리는 내가 본 어느 서양인보다도 중국어가 능숙한 사람이다. 듀크대학에서 문학학사를, 하버드 대학에서 동아시아학으로 석사학위를 받은 그는 이

주ㅣ구더신(1962~) 중국을 대표하는 설치예술가 중 한 명. 베이징에서 태어났으며 1989년 현대미술전에서 플라스틱 설치작품을 발표했고 중국 초기 개념주의 예술그룹인 신각도그룹(新刻度小组)과 촉각예술그룹(触觉艺术小组)의 중요 멤버로 활동했다. 물질의 속성과 그 속성의 관계에 대해 실험적 태도로 작품을 창작했으며 아이 같은 그의 순수한 표현방법은 이후 중국 관념미술 역사에 큰 영향을 끼쳤다. 2009년 창청화랑에서 한 개인전을 마지막으로 예술가로서 은퇴를 선언했다. 2012년 UCCA에서 회고전이 열렸다.

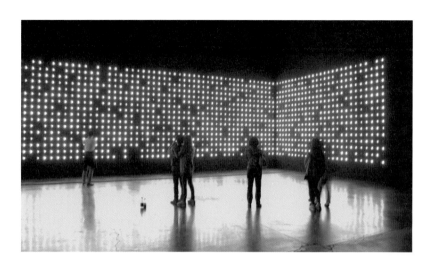

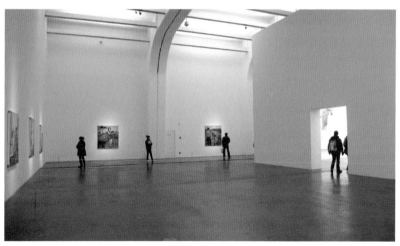

매번 전시에 따라 거대한 UCCA 공간은 변신을 거듭한다. 2011년
열린 일본작가 미야지마 타츠오의 전시 장면(위)과 2010년에 열
린 리우샤오동의 전시 장면(아래).

미 중국에 체류한 지 10년이 넘는 중국통이다. 게다가 국제 예술잡지 아트포럼을 중국에 소개하고 바젤아트페어의 중국대표를 맡는 등 다방면에서 실질적인 영향력을 갖고 있다. 티나리가 관장으로 취임하면서 UCCA는 더 젊은, 새로운 작가들에게 관심을 기울이고 있다. 새로운 시대를 새로운 작가들로 시작하겠다는 움직임은 2013년 UCCA가 시작한 첫 번째 젊은 작가의 그룹전 〈ON|OFF〉에서도 여실히 드러났다.

UCCA를 갔다면 또 꼭 들러야 할 곳이 아트숍 UCCA 스토어다. 그 어떤 아트숍보다 멋진 상품들이 전시되어 있어 볼 만하기 때문이다. 처음 UCCA가 오픈했을 때 출입구는 지금과 달리 서쪽으로 난 터널 속에 있었고 판매상품도 그리 매력적이지 못했다.

그런데 2009년 겨울, 다년간 럭셔리 브랜드 마케팅과 판매경험을 가진 슈에메이가 책임자가 된 이후 UCCA 스토어는 완전히 변신했다. 그녀는 작가들의 에디션 상품을 적극적으로 만들었고 전문적인 판매원들을 고용해 예술교육을 시켰다. 예술교육을 받은 사람들에게 판매를 시키던 기존 예술계 사람들의 생각을 완전히 바꾼 것이다.

엄격한 직원 관리와 판매, 그리고 실험적인 상품들의 도입은 UCCA 스토어의 새로운 시대를 열었다. 그녀는 에디션 작품들을 위한 공간을 따로 만들었다. 기념품 같은 노트와 엽서만 팔던 매장은 구역을 나누어 중국 디자인 상

품들과 예술관련 서적은 물론 일반서적까지 판매하기 시작했다.

슈에메이가 끌고 나간 그녀만의 UCCA 스토어 마케팅은 798의 성장과 딱 맞아떨어졌다. 그리고 2년 후인 2011년, 그녀는 UCCA의 CEO가 되었다. 이후 UCCA 스토어는 비약적인 성장을 하고 있다. 특히 2012년에는 카페와 도로가 접한 공간을 'UCCA 스토어 디자인'으로 리모델링하여 재오픈함으로써 더 많은 디자이너와 공예가, 작가 들의 에디션 상품을 소개하고 있다.

위　　치　北京市朝阳区酒仙桥路4号798艺术区 4号路
관람시간　화~일요일 10:00~19:00 마지막 입장시간 18:30
입 장 료　10RMB(UCCA 회원/ 학생/1.3 m이하의 아동, 장애인, 60세 이상의 노인은 무료) 매주 목요일 무료 개방
문의 전화　+86 10 5780 0200
홈페이지　http://ucca.org.cn/

조금 더 솔직한
차오창띠

차오창띠는 798에서 북쪽으로 차로 10분 정도 떨어져 있다. 공항으로 가는 도로를 타고 가다 보면 왕징공원 옆으로 '차오창띠 예술구'라는 간판이 보인다. 798이 카페와 상점, 그리고 관광객으로 북적거리고 상업화라는 거스를 수 없는 바람 속에 있다면 다행인지 불행인지 차오창띠는 지금도 6, 7년 전과 크게 달라지지 않았다.

차오창띠 화랑 골목은 중국의 대표적인 건축가 아이웨이웨이^{艾未未*}가 설계한 회색 건물들을 중심으로 전체 면적이 무려 20만㎡에 이른다. 지금은 정부와 너무 사이가 나쁜 아이웨이웨이지만 당시에는 그럭저럭 괜찮았던 모양이다. 차오창띠 예술구를 만들면서 차오창띠 예술구 관리를 책임진 차오창띠문화예술가회는 아이웨이웨이에게 전체 건축설계를 맡겼다. 아이웨이웨이 본인의 작업실과 집도 차오창띠에 있으니 차오창띠와 아이웨이웨이는 뗄레야 뗄수 없는 관계다.

베이징의 오래된 후통^{胡同*}을 떠올리게 하는 회색 건물들은 화랑과 작업실로 쓰기 좋게 높은 천장과 창들을 갖고 있다. 네모난 건물들은 각각 내부에

주 I 아이웨이웨이(1957~) 중국을 대표하는 예술가, 건축가, 독립 큐레이터. 아이웨이웨이의 아버지는 유명한 시인인 아이칭(艾青)이다. 베이징 영화대학에서 공부한 후 1979부터 싱싱화회 회원으로 작품활동을 시작하였다. 1981년부터 1993년까지 미국에 거주하며 퍼포먼스와 설치미술로 주목을 받기 시작했다. 1993년 베이징에 돌아온 이후 중국 정부의 집권체제와 중국 문화사에 대한 혁신적인 작품을 만들어 세계적인 주목을 받았다. 작품활동을 하다 2011년 중국 공안에 체포되어 81일간 감금당하는 등 정부와 마찰을 빚었지만 이로 인해 더 많은 해외 언론으로부터 주목을 받았다. 현재 여전히 베이징에 거주하며 작품활동을 하고 있다.
I 후통 뒷골목을 가리키는 말로 베이징의 구 성내를 중심으로 한 좁은 골목길.

작은 뜰을 가지고 있다. 그 뜰은 나무울타리가 감싸고 있어 바깥에서는 들여다볼 수 없다. 길들은 딱 사람이 오갈 정도의 넓이. 사방이 똑같은 건물인 그 길에 들어서면 순간 방향감각을 잃게 된다. 이 골목은 언제 가도 항상 비어 있다. "누구 계세요?" 하고 소리치면 소리가 윙윙 울릴 것 같은 높은 벽들 사이의 공간. 갤러리라기보다는 작업실에 들어선 듯 여기 들어가도 괜찮을까, 멈칫하게 만드는 곳.

실제로 이곳은 화랑이 반, 작업실이 반인만큼 작업실이 많기는 하지만 화랑 이외에 음식점을 비롯한 상점 등이 거의 없어 전시를 보고 나서 곧장 다른 곳으로 갈 수밖에 없다. 바로 이러한 점이 차오창띠의 매력이자 치명적인 약점이다.

어쩌면 현대미술은 798처럼 많은 사람에게 이해받고 편안하게 알려지기보다는 아직도 차오창띠처럼 외롭고 외딴 섬처럼 허허한 것인지 모른다. 대중과 소통하기 위한 작품임에도 불구하고 그들만의 축제라 비판받고 오히려 대중들은 거리감을 느낀다.

차오창띠는 넓은 공간에서 상업과 섞이지 않은 더 날것의 예술을 보여준다. 하지만 이 외딴 세계에서 나오는 순간 마주치는 현실은 저녁이면 동네에 들어서는 시장과 야채를 싣고 달구지를 끌고 가는 지친 노인의 모습이다. 이것이 예술과 현실인 것일까.

차오창띠 예술구

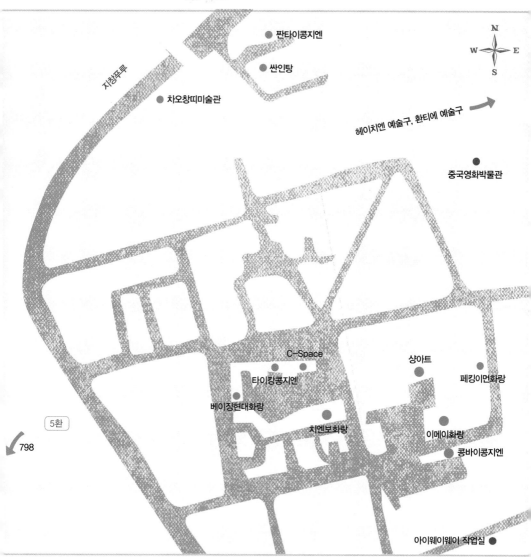

지창푸루

● 짠타이콩지엔

● 싼인탕

● 차오창띠미술관

헤이치엔 예술구, 환티에 예술구 →

● 중국영화박물관

C-Space

샹아트 ●

● 타이캉콩지엔

페킹이먼화랑 ●

● 베이징현대화랑

● 치엔보화랑

● 이메이화랑

● 콩바이콩지엔

5환

↙ 798

아이웨이웨이 작업실 ●

WHITE SPACE

—

콩바이콩지엔

空白空间

798을 대표하는 갤러리 중 하나였던 콩바이콩지엔은 차오창띠로 자리를 옮겨
더 많은 공간을 젊은 작가들에게 내주고 있다.
콩바이콩지엔, 즉 하얀 공간이라는 뜻을 갖고 있는
이곳은 그 어떤 화랑보다 신선하고 젊다.

콩바이콩지엔은 독일 베를린에서 갤러리를 운영하고 있는 알렉산더
오크스 Alexander Ochs에 의해 2004년 설립되었다. 1990년대부터 유럽에서 중국
현대미술을 소개하던 그가 1997년 베를린에 세운 자신의 화랑과 연계하여
베이징에 새로운 화랑을 세운 것이다. 그와 함께 베이징 콩바이콩지엔을 연
것은 20대 중반의 젊은 작가 티엔위엔田原이었다.

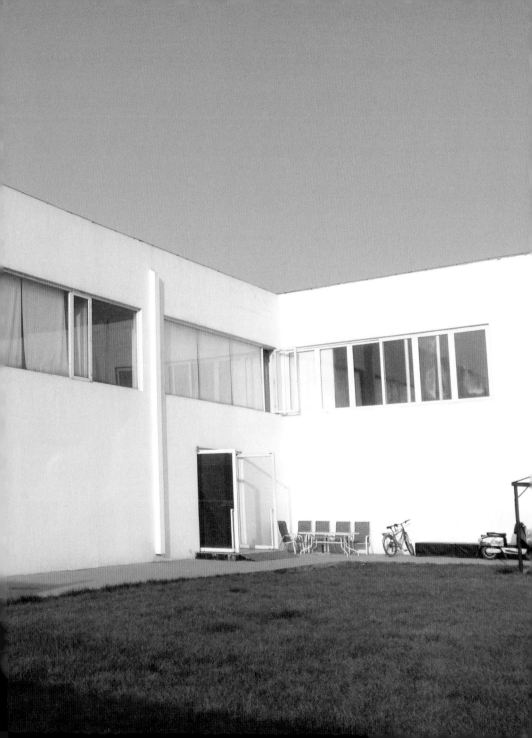

티엔진미술학원에서 판화를 공부하고 베를린으로 유학을 떠났던 티엔위엔은 많은 전시에 참여하며 작가의 꿈을 키우던 예술학도였다. 그런 그녀의 인생은 2004년 콩바이콩지엔 예술감독을 맡음으로써 새로운 길을 가게 되었다.

콩바이콩지엔은 처음 798에 문을 연 이래 5년 동안 팡리쥔^{方立钧}, 양샤오빈^{杨少斌}, 미야오샤오춘^{缪晓春} 등 중국의 주요 작가들뿐만 아니라 프란츠 게르츠^{Franz Gertsch}, A.R.펭크^{A.R.Penck} 등 유럽의 주요 작가들을 중국에 소개하며 798 예술구를 대표하는 갤러리로 자리 잡았다.

2009년 콩바이콩지엔은 차오창띠의 새로운 공간으로 이전했다. 콩바이콩지엔이 차오창띠로 이전한다는 소식은 마치 798 시대가 마감하는 것 같은 느낌이었다. 심플한 하얀 건물은 이름 그대로 공백의 공간이다. 일층과 이층으로 이루어진 콩바이콩지엔의 전시장은 예전보다 더 간결해졌다.

차오창띠로 옮겨온 콩바이콩지엔은 그 방향을 조금씩 바꾸기 시작했다. 새로운 공간에서는 798에서보다 더 많은 시간과 공간을 젊은 작가들에게 내주

주 | 프란츠 게르츠(1930~) 스위스를 대표하는 현대 예술가. 1972년 카셀에서 열린 도큐멘타 5에서 메디치(Medici)를 전시하며 세계적으로 유명해졌다. 그의 거대한 극사실회화는 현실에 대한 또 다른 방식의 접근을 보여주었다고 평해진다. 회화 이외에도 목판작업을 통해 자신의 고유한 화면을 만들어 냈다. 2002년에는 프란츠 게르츠 미술관이 세워졌다. 현재 스위스에 거주하며 작업을 계속하고 있다.
| A.R.펭크(1939~) 독일의 화가이자 조각가. 정식 회화교육을 받지 않았으나 독학으로 조각과 회화, 음악 등을 공부한 후 1956년 같은 동독 출신의 작가 게오르그 바젤리츠 등을 만나 독일 신 표현주의의 대표작가가 되었다. 해학적이며 상징적인 작품 세계를 갖고 있으며 현재 런던과 아일랜드에서 작품활동을 계속하고 있다.

콩바이콩지엔의 2층 전시장. '예술은 진공'이라고 빛나는 글자는
리랴오李燎의 설치 작품이다.

고 있다. 종종 중앙미술학원의 〈미래전〉에서 눈에 띄었던 90년대생 작가도

만날 수 있을 정도다. 798의 1세 화랑, 콩바이콩지엔은 그렇게 여전히 그 어

떤 곳보다 신선하며 젊다.

위 치	北京市朝阳区草场地机场辅路255号
관람시간	화~일요일 10:00~18:00
입 장 료	없음
문의 전화	+86 10 8456 2054
홈 페 이 지	http://www.whitespace-beijing.com/

Chambers Fine Art
—

치엔보화랑

前波画廊

차오창띠 회색골목 안으로 들어가서 왼쪽 첫 번째 커다란
나무 대문을 지나면 작은 뜰이 나온다. 미로 같은 골목에서 만나는
작은 뜰은 마치 오아시스 같은데 이 뜰 안에는 하늘을 향해
건물만큼 높이 솟은 나무가 있고 그 아래 작은 의자들이 놓여 있다.
그곳에 치엔보화랑이 있다.

치엔보화랑은 뉴욕과 베이징에서 중국 현대미술을 소개하는 화랑이다.
오너인 마오웨이칭茅为清은 80년대에 미국으로 이주한 화교로 그의 부친은 중
국 후베이성의 성도 우한 화극원에서 조명을 디자인했다. 어릴 때부터 시각
예술을 가까이에서 접한 그는 미국에서 MBA 과정을 마치고 타임워너스에서
재무분석사로 활동하는 동안에도 뉴욕의 미술관과 소호를 거닐며 예술에 대

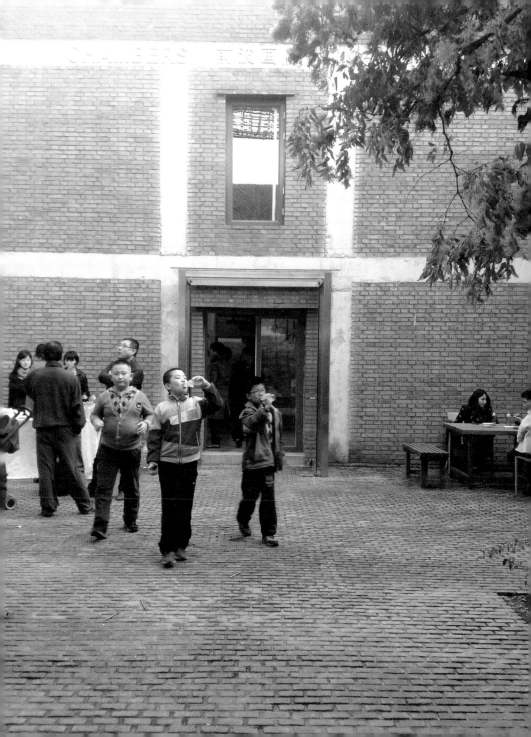

한 관심을 놓지 않았다. 그가 중국 현대미술을 처음 접한 것은 1993년 홍콩에서. 문화혁명시대에 성장기를 보낸 그에게 역사적 색채를 담은 새로운 중국 현대미술은 낯설지 않았다. 그것은 그가 기다렸던, 갈망했던 것이었다. 그리고 1998년 까오밍루高明潞 *에 의해 기획된 〈중국당대미술전〉은 그에게 새로운 예술에 대한 눈을 뜨게 했다.

마오웨이칭은 이듬해인 1999년 회사를 그만두고 뉴욕에 첫 번째 중국 현대미술 갤러리 챔버파인아트를 열었다. 당시 미국에는 중국 현대미술을 아는 사람도, 관심을 갖는 사람도 드물었다. 예술시장이 형성되기까지 긴 시간이 걸릴 것은 뻔한 일이었다. 마오웨이칭은 한편으로 중국 전통가구를 수입하기 시작했다. 1년에 예닐곱 개의 전시 중 두 개 정도는 가구와 관련된 전시를 기획했다. 이 수익으로 현대미술 전시를 기획했다. 화랑을 운영한 지 3년쯤 지날 무렵, 중국 미술은 어느덧 사람들의 관심의 중심에 있었다. 이윽고 2003년 그는 가구사업을 접고 화랑사업에만 집중했다.

베이징 치엔보화랑이 설립된 것은 2007년. 뉴욕에서 지속적으로 전시를 했지만 베이징 작가들에게는 이 지구 반대편의 화랑은 허구 같은, 손에 잡히

주 | 까오밍루(1949~) 중국의 비평가이자 기획자. 천진(天津)에서 태어나 천진미술대학에서 예술사를 연구했으며 하버드대학에서 박사학위를 받았다. 85미술운동을 가장 빨리 주목한 미술사학자 중 한 명으로 85미술운동에 대한 첫 번째 연구서 〈중국당대미술사1985~1986〉을 펴냈다. 1989년 〈중국현대예술전〉 큐레이터 중 한 사람이기도 하다. 2000년대 이후 중국 추상미술에 대해 연구하기 시작해 이파이(意派)라는 개념을 발표하고 전시(2007년, 금일미술관)를 열기도 했다. 현재 뉴욕주립대학 버팔로 분교에서 교수로 재직하고 있으며 베이징과 미국에서 연구를 계속하고 있다.

지 않는 것이었다. 마오웨이칭 역시 함께 일하는 작가 중 95%가 베이징에 있는데, 그들을 만나고 며칠 후 비행기를 타고 휙 떠나는 것이 늘 미안했다. 그는 작가들을 만나고 바로 작품을 볼 수 있는 치엔보화랑의 '베이징 집'을 만들기로 했다. 그렇게 해서 차오창띠의 치엔보화랑이 개관하게 된 것이다. 미술시장이 형성된 지 이제 막 20년 정도뿐인 중국에서 치엔보화랑의 역사 는 결코 짧지 않다. 이 시간 동안 치엔보화랑은 조용히, 꾸준히 그의 길을 걸어왔다. 이런 꾸준한 공간들이 있기에 차오창띠는 조용하고 황량하지만 그 안에서 현대미술이 외롭지 않게 성장하고 있는지 모른다.

위　　치　北京市朝阳区草场地红一号 D座
관람시간　화 ~ 일요일 10:00 ~ 18:00
입 장 료　없음
문의 전화　+86 10 5127 3298
홈 페 이 지　http://www.chambersfineart.com/

Three Shadow Photography Art Centre

—

싼잉탕

三影堂摄影艺术中心

싼잉탕은 사진을 전문으로 하는 갤러리다.
차오창띠 화랑가에서 공항으로 10분 정도 떨어진 한적한 골목 안,
싼잉탕은 널찍한 마당을 가운데 두고 나지막이 서 있다.

싼잉탕은 2007년 여름, 중국과 일본의 사진작가 부부 룽룽荣荣과 잉리映里에 의해 '사진'이라는 명확한 주제 아래 문을 열었다. 갤러리라는 정체성을 띠고 작품 판매도 하고 있는 것이 사실이지만 싼잉탕의 움직임과 행보는 갤러리라는 공간의 정체를 넘어서기에 충분하다.

사람들의 생각은 쉽게 변하지 않는다. 사람들은 사진은 프린트하면 되고 복

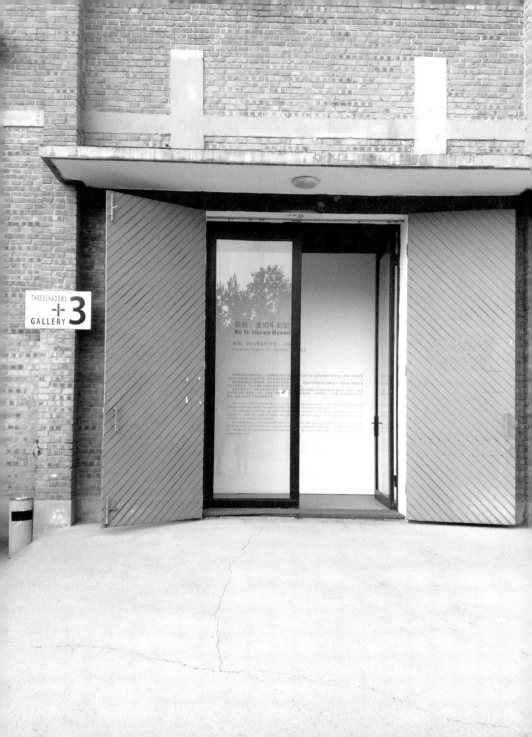

제가 가능하고 생각한다. 그리고 이젠 그것을 넘어서서 너무나 많은 사람들이 '나도 찍으면 되지 않을까?'라고 생각한다. 마치 세탁기가 빨래를 해주는 것과 같이 말이다. 이외에도 많은 이유로 사진 예술품의 시장은 어느 나라와 문화를 막론하고 다른 예술품에 비해 제대로 대우를 받지 못한다. 싼잉탕은 이런 미술시장에서 사진예술이 갖는 어려움을 너무나 진취적으로, 그리고 긍정적으로 해결하고 있다.

싼잉탕의 오너이자 사진작가인 롱롱은 푸지엔福建에서 태어났다. 문화 성적이 너무 낮아 세 번이나 구랑위공예미술학교를 떨어진 그는 고향으로 돌아가 여동생의 사진을 찍어주며 처음으로 사진을 접했다. 새로운 표현방법에 눈을 뜬 그는 혈혈단신으로 베이징에 왔다. 1993년, 그가 동춘东村에 살기 시작한 것은 이곳이 주변에서 가장 렌트비가 싼 곳이었기 때문이다. 그렇게 동춘과 동춘의 예술가들을 만난 그는 90년대 초 미술계의 크고 작은 사건을 기록했다. 동춘의 행위예술과 작품, 동춘 예술가 들의 현실이 알려진 것은 그의 사진을 통해서였다.

롱롱이 잉리를 만난 것은 1999년 일본의 한 전시에서였다. 동경사진전문학교를 나와 아사히신문에서 초상사진사로 일하던 그녀는 1997년 어느 날 이렇게 계속 살 수 없다고 생각하고 작품을 하기 위해 직장을 그만두었다. 그후 그녀가 만든 것이 〈회색지대〉, 〈1999 :동경〉 등의 작품이었다. 그녀를 만나고 그녀의 작품을 본 순간 롱롱은 자신이 찾던 사람이 바로 잉리라는 것을

싼잉탕 아트숍은 사진관련 서적을 찾는 이들에게는 보물창고 같다. (좌) 싼인탕은 독립된 여러 개의 공간에서 다양한 전시를 연다. (우)

알았다. 5일 동안 동경에서 그들은 매일 만나면서 언어가 아닌 사진으로 소통했다. 그리고 2000년 잉리는 베이징으로 와서 작품을 하기 시작했고, 둘은 결혼했다. 마치 영화처럼 만난 두 사람은 단순하기만 했던 베이징 미술계에 새로운 시스템을 제시했다. 작가이면서 갤러리의 대표라는 신분은 참으로 양립하기 어렵다. 하지만 싼잉탕은 전문적인 시스템을 갖추고 꾸준하고 슬기롭게 잘 유지해나가고 있다.

싼잉탕에서는 전시 이외에도 많은 다른 것들을 만나게 된다. 오른쪽에 서 있는 이층 건물에는 카페와 도서관이, 왼쪽의 전시실을 넘어서면 작가들의 레지던시가 있다. 싼잉탕은 화랑이라는 정체성은 물론, 다른 화랑들이 하지 못한 다양한 활동을 활발하게, 그리고 지속적으로 해오고 있는 것이다. 특히 매해 봄 열리는 싼인탕이 주최하는 '쓰리섀도 포토그래피 어워드'는 새로운 사진작가들을 발굴하고 소개하는 특별한 장이다. 세계 각국의 평가위원이 선정하는 작품들과 그 작품들을 둘러싼 토론회는 사진을 잘 모르는 사람까지도 사진에 흥미를 갖게 만든다. 또한 작가의 강연과 토론회는 물론 여러 가지 사진과 관련한 강의도 자주 열린다. 이 조용한 뜰 안에서 일 년 내내 새로운 예술이 선보이고 이야기되고 있는 것이다.

위　　치　北京市朝阳区草场地155号 三影堂摄影艺术中心
관람시간　화~일요일 10:00~18:00
입 장 료　없음
문의 전화　+86 10 6432 2663
홈페이지　http://www.threeshadows.cn/

Shang art

—

샹아트

香格纳画廊

샹아트는 1995년 설립 때부터 지금까지 조용하지만
꾸준히 중국 현대미술을 소개해온 역사 깊은 샹아트의 베이징 분점이다.
2000년 중국 화랑으로는 처음으로 바젤아트페어에 참가한 샹아트는 베이징뿐만
아니라 싱가포르까지 그 영역을 넓힌 중국을 대표하는 화랑이다.

베이징에서 만나는 모든 사람들은 19세기 동방의 파리라 불렸던 상하이가 경제와 금융의 중심이라면 베이징은 중국의 정치, 문화의 수도라 이야기한다. 실제로 중국을 대표하는 대부분의 예술가가 베이징에 살고 있다. 공기는 나쁘고 사람은 많지만 이러한 삶의 전쟁이 있기에 예술이 태어나는지 모른다. 샹아트의 오너 로렌조Lorenz Helbing는 스위스인이다. 미술사를 공부

한 후 80년대 말 상하이로 온 그는 상하이 푸단대학에서 중국어와 중국 현대미술을 공부했다. 홍콩에서 몇 년을 보낸 후 다시 상하이로 돌아가 설립한 화랑이 바로 샹아트다.

그는 왜 예술에 대한 소장개념이 자리 잡히고 부유한 스위스를 두고 중국에서, 그것도 상하이에서 화랑을 시작한 것일까? 그에 대해 그는 상하이와 상하이 작가들에 대한 애정 때문이라고 이야기한다.

상하이는 독특한 문화와 역사적 배경을 가지고 있다. 수천 년 긴 역사를 가진 중국의 다른 도시들에 비하면 상하이의 역사는 고작 800년밖에 되지 않는다. 하지만 그 시간 동안 상하이가 전 세계에 남긴 인상은 기세등등한 베이징에 버금가는 것이다. 식민지와 외세에 의한 개방이라는 치욕스러운 역사를 뒤로하고 상하이 사람들은 화려하고 세련된 문물을 빠르게 받아들였고 곧 아시아에서 가장 패셔너블하고 멋진 도시가 되었다.

그러나 로렌조가 화랑을 연 1995년 당시 상하이에는 화랑이 거의 존재하지 않았다. 해외에서 오는 큐레이터도, 소장가도 그저 베이징만을 향할 뿐이었다. 그는 상하이 작가들을 소개하고 싶었다. 이는 샹아트가 상하이뿐만 아니라 베이징, 싱가포르까지 영역을 넓힌 지금도 여전하다. 그 대표적인 상하이 작가가 딩이다.

정치적 팝이나 냉소적 사실주의가 주목받은 중국에서 추상미술은 오랫동안 그 누구도 관심을 기울이지 않는 영역이었다. 상하이는 이런 중국 추상의 중

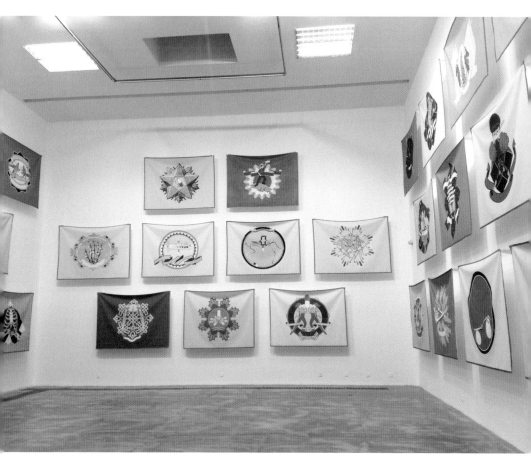

천고가 높은 샹아트의 주 전시장에서는 늘 다양한 전시가 열린다.

유리벽 안 중정도 마치 작품 같은 상아트 전시장 입구.

심지와도 같으며 그 중에서도 딩이는 중국 추상을 대표하는 작가로 뽑힌다. 1955년 샹아트의 첫 전시가 바로 딩이의 개인전이었다. 또한 샹아트의 지속적인 노력으로 딩이는 중국 국내보다 해외에서 더 먼저 명성을 얻었다. 지금은 샹아트도, 딩이도 중국을 대표하는 화랑과 작가가 되었다. 샹아트는 2000년 중국 화랑으로는 최초로 바젤아트페어에 참가하기도 했다. 샹아트는 현재 베이징 이외에도 상하이와 싱가포르까지 총 5개의 공간에서 꾸준히 중국 현대미술을 알리고 있다.

위 치	北京市朝阳区草场地机场辅路261号
관람시간	화 ~일요일 11:00~18:00
입 장 료	없음
문의 전화	+86 10 6432 3202
홈페이지	http://www.shanghartgallery.com/

ART MIA

—

이메이화랑

艺美画廊

이메이화랑은 베이징 두아트갤러리 대표였던 진현미 대표가 설립한 화랑이다.
한국 현대갤러리 소속인 두아트갤러리는 많은 사람들의 기대를 받으며
2007년 여름, 두아트 베이징을 개관했다. 그리고 실로 많은
좋은 전시들을 기획했다. 2009년, 두아트가 한국으로 돌아가자
두아트베이징 대표였던 진현미 대표는 그 자리에 새롭게 이메이화랑을 오픈했다.

이메이는 차오창띠 중심 조그만 마당을 중심으로 샹아트와 쩡판츠^{曾梵}^{志*}의 작업실과 어깨를 나란히 하고 있다. 서쪽을 향해 앉은 이 건물은 일층과 이층 전시장 이외에도 햇빛이 잘 드는 테라스를 가지고 있다. 나지막한 건물들뿐인 차오창띠에서는 이곳 이층 테라스에서도 예술구 전체가 훤히 내려다보인다.

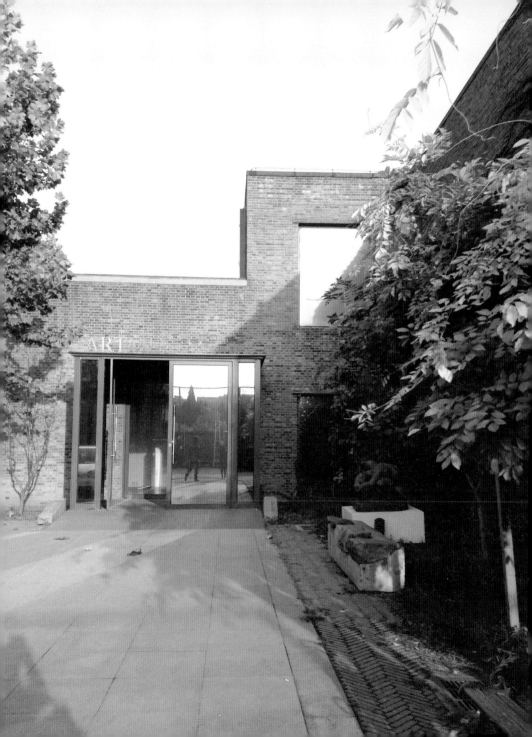

수많은 화랑들이 경쟁하는 베이징에서 이메이화랑은 그만이 가진 독특한 장점들로 조금씩, 꾸준히 자신의 존재를 확고히 해왔다. 이는 무엇보다도 이메이화랑 창립자이자 오너인 진현미 대표의 열정과 끈기가 있었기 때문이다. 진현미 대표는 한국에서 중문학으로 석사학위를 마친 후 북경대학에서 비교문학 박사학위를 받고 이미 20년간 중국에서 생활한 중국 전문가다. 중국 문학뿐만 아니라 '중국'에 대해 누구보다 이해하고 있는 그녀는 사실 어떤 예술전문가보다 이 새로운 공간을 꾸려나가는 데 적합하다. 넓은 인맥과 중국인을 이해하는 지혜는 중국에서 어떤 일을 하든 가장 중요하지만 문화와 예술이라는 추상적이고 소통이 중요한 분야에서 그녀는 누구보다도 빛을 발했다.

소장가로 예술가들과 처음 만난 그녀는 중국을 대표하는 수많은 작가들과 함께 일해 왔다. 그 중에서도 쩡판츠는 그녀의 가장 가까운 친구이자 오랜 시간을 함께 일해온 작가이다. 내가 처음 진현미 대표를 만난 것도 쩡판츠의 작업실에서였다.

주 | 쩡판츠(1964~) 후베이성 우한에서 태어났다. 후베이미술학원에서 유화를 전공했으며, 90년대부터 독일 표현주의 영향이 돋보이는 강렬하고 예민한 화면과 사회 비판으로 중국 현대미술계에서 주목을 받기 시작했다. 대표작 〈가면 Mask〉 시리즈는 1993년 베이징으로 이주한 후 그가 느낀 고독, 이질감과 자기만족 등 대도시 안에서 살아가는 현대인을 표현한 것이다. 2000년대 이후 〈초상 Portrait〉 시리즈와 〈무제 untitled〉 시리즈 등으로 지속적인 작품 변화를 추구하고 있다. 상하이미술관, 중국미술관, 프랑스 쎙떼띠엔 미술관, 독일 본미술관 등 세계적인 미술관에서 전시를 가졌으며, 2013년 미국 소더비 경매에서 2330만 달러에 작품이 낙찰되어 아시아 현대미술 사상 최고가를 기록하기도 했다.

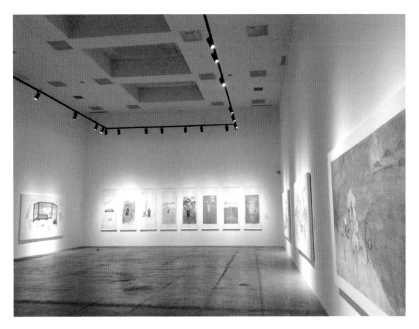

이메이화랑의 널찍한 전시실에서는 다양한 국적과 매체의 작품들을 만날 수 있다.

이메이화랑은 화랑인 동시에 중국 내 또 하나의 한국문화원이라 할 만큼 한국과 중국 문화의 교량 역할을 톡톡히 해왔다. 2009년부터 중국 보아오포럼에서 아트살롱을 개최한 진 대표는 아시아 각국 정상들에게 색다른 경험과 시간을 선사했다. 중국에서는 여러 작가들의 그룹전과 이이남, 권동수 등 한국 작가들의 개인전을 통해 한국예술을 소개했고, 2013년에는 아르코미술관과 합작하여 〈@WHAT신중국예술전〉을 기획하여 중국예술의 새로운

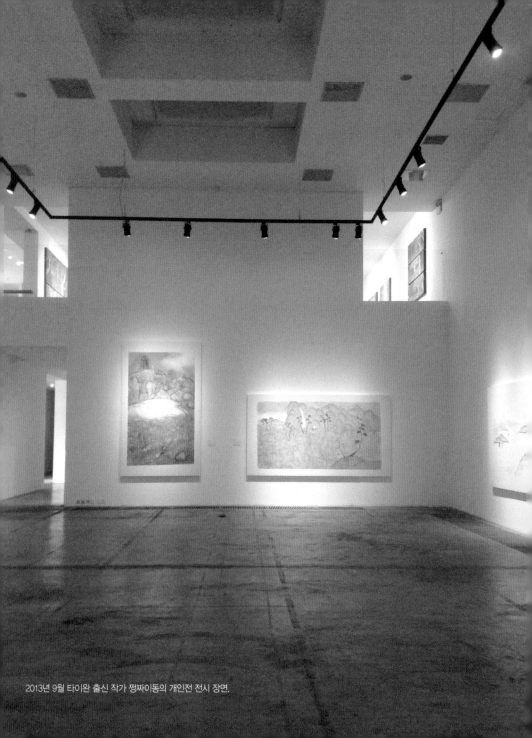

2013년 9월 타이완 출신 작가 쩡짜이동의 개인전 전시 장면.

인재들을 한국에 소개했다.

이외에도 진 대표는 '이징^{艺X境}'이라는 브랜드를 갖고 예술을 생활 속으로 확장시키고 융합하는 프로젝트를 진행 중이다. 이것은 소장가로 시작했던 그녀의 경험을 살린 것으로 예술이 전시장에 머무르지 않고 우리가 생활하는 공간 안으로 들어오게 하는 것이다.

매혹적인 베이징 예술계에서 당당히 한국을 대표하는 이메이화랑. 진현미 대표의 여정이 더 찬란하고 즐겁기를 기대한다.

위 치 北京市朝阳区机场辅路草场地261号
관람시간 화~일요일 11:00~18:00
 도슨트 서비스 개인이나 단체에게 전시안내 서비스 제공
 (10:00~17:00, 관람 하루 전까지 예약 필요)
문의 전화 +86 10 8457 4550
홈페이지 http://www.artmia.net

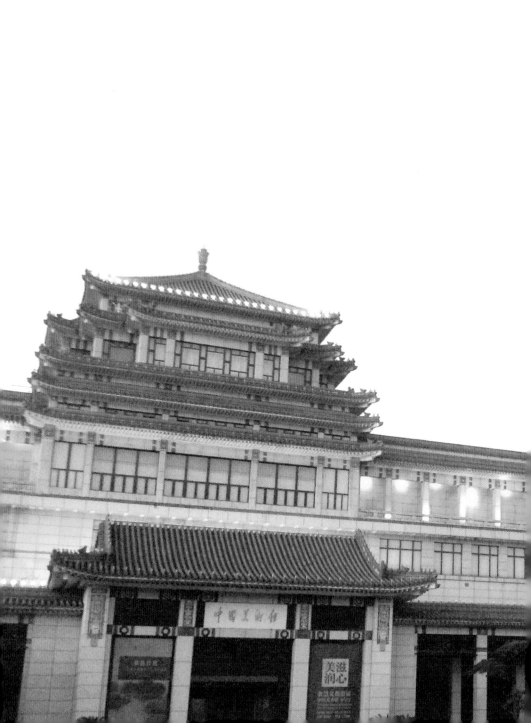

중국 현대미술의
또 다른 중심
중국의 미술관

나는 미술관에 가는 것을 좋아한다. 새로운 도시에 가면 항상 그곳의 미술관에 들른다. 아름다운 작품을 만날 수 있는 것 이외에도 미술관은 조용하고 대부분 깨끗하다. 작품을 위해 항상 일정한 온도와 빛이 유지되며 같은 이유로 매우 안전하다. 또한 국가에 의해 운영되는 미술관은 그 도시가 보여주고자 하는 것을 잘 담고 있다. 미술관에는 도시를 계획하는 사람들의 목소리가 들어 있다. 역사적인, 혹은 미래적인 도시의 지향점이 미술관에 투사되기 마련이기 때문이다.

중국의 미술관은 오랫동안 체제 안에서 국가가 보여주고자 하는 예술을 보여줘왔다. 그래서 현대미술 작가들에게 미술관의 담은 너무나 높았다. 그 담에 걸렸던 〈싱싱미전〉도, 그 담 안에 들어간 1989년의 〈중국현대예술전〉도 이곳의 담이 얼마나 높았는지, 이곳에 얼마나 들어가기 힘들었는지를 보여주는 예다. 현대미술이 쑥쑥 자라난 지금, 중국의 미술관들은 각자가 맡은 역할에 따라 다른 방식으로 이를 받아들이고 변화하고 있다.

화랑이 대부분 798과 차오창띠 같은 베이징의 동북쪽 예술구에 모여 있는 것에 비해 중앙미술학원미술관, 금일미술관, 국가박물관, 중국미술관 등 미술관은 훨씬 더 도시 중심에 있다. 이들 베이징 미술관 나들이는 하늘을 향해 쑥쑥 뻗은 빌딩들에서 나지막한 후통들, 그리고 이를 둘러싼 풍경의 변화만큼이나 서로 다른 매력을 갖고 있다.

베이징은 과거와 현재, 그리고 미래가 선명하게 교차하며 공존하는 도시다. 마치 시간여행을 하는 듯 달라지는 풍경은 내가 베이징을 좋아하는 큰 이유 중 하나다.

나에게 베이징의 첫 기억과 첫 미술관은 모두 나지막한 후통으로 둘러싸인 동성東城에 있다. 시간이 멈춘 듯한 골목과 중후한 중국미술관의 노란색 기와 너머로 보이는 하늘은 늘 편안하다. 이곳에서는 798에서는 좀처럼 마주치기 힘든 전통예술을 만나는가 하면 나이 지긋한 어른들과 함께 천천히 전시를 보는 색다름이 있다.

그런가 하면 빌딩숲에 있는 금일미술관은 밤에 더 빛난다. 대학원을 졸업하고 매일 궈마오國貿로 출근을 하던 나는 아침마다 이 빌딩숲을 걸었다. 고즈넉한 매력도 좋지만 나는 이 도시의 반짝임은 또 얼마나 매력적인지. 그 반짝임을 먹고 자라듯 금일미술관은 매해 성장을 거듭했다. 박력 있는 금일미술관 전시장에서는 늘 화제가 되는 전시가 열린다. 큰 쇠구슬이 어마어마한 소리를 내며 내려오던 수이지엔구어의 개인전과, 많은 문헌자료들이 흥미롭던 이탈리아 작가 야니스 쿠넬리스Jannis Kounellis의 전시는 잊을 수 없는 전시였다.

베이징의 미술관들은 그를 둘러싼 배경, 건축 그리고 예술까지 모두 완전히 다른 색을 보여준다. 하지만 이 전혀 다른 미술관들의 공통점은 변하고 있다

는 것이다. 새로운 전시를 하고, 새로운 사람을 뽑고, 새로운 사업을 시작하고. 변화하지 않는 것은 곧 퇴보하는 것이다. 내일로 성큼성큼 나아가는 베이징의 미술관을 만나는 것은 그래서 더욱 가슴 설렌다.

베이징 예술지도

중앙미술학원미술관

中央美术学院美术馆

중앙미술학원을 빼놓고 중국미술을 논하기란 너무 어렵다.
셀 수 없는 작가와 평론가, 기획자를 배출한 중국미술의 산실이
중앙미술학원이다. 그리고 중앙미술학원미술관은 중국 최고의
예술학교라는 명성에 걸맞는 다양한 전시를 하고 있다.

중국에서 인문학은 북경대, 경영학은 칭화대를 최고로 친다면 예술

분야에서는 중앙미술학원을 꼽는다. 이는 실기뿐 아니라 이론에도 똑같다.

중국미술관 관장 판디안^{范迪安}부터 리시엔팅^{栗宪庭}, 이잉^{易英}, 인지난^{尹吉男}, 짜오리^{赵力}

등 수많은 예술계 인사들이 중앙미술학원 인문학원을 졸업했다.

중앙미술학원은 13억 인구 중에서 뽑힌 예술 엘리트들이 모인 학교다. 중

국 예술의 인큐베이터와 같은 이 학생들의 성장을 지켜보는 것은 어떤 전시나 영화보다도 재미있는 일이다. 내일을 보는 일, 내일을 만나는 일이 이곳에서는 가능하다.

중앙미술학원미술관은 원래 왕푸징따지에王府井大街에 위치한 옛 중앙미술학원 터에 있었다. 2000년 중앙미술학원이 왕징캠퍼스로 이전하며 새로운 미술관을 건립한 것이 지금의 중앙미술학원미술관이다.

중앙미술학원 왕징캠퍼스에는 조형학원, 중국화학원, 설계设计学원 학원, 건축학원, 도시설계城市设计학원 학원, 인문학원과 부속 평생교육원, 부속중등미술학교가 옹기종기 모여 있다. 중앙미술학원은 한국의 대학들에 비하면 캠퍼스도 학생 규모도 작다. 하지만 이 작은 캠퍼스 안에서 거대한 중국 예술을 움직이는 인물들이 나온다.

정문을 지나면 우측으로 둥근 곡선 건물이 나오는데 그곳이 중앙미술학원미술관이다. 일본 건축가 이소자키 아라타磯崎新*가 설계한 이 건물은 중앙미술학원의 다른 건물들과 마찬가지로 회색이다. 하지만 거북이 껍질처럼 바닥에 엎드린 듯 둥근 지붕은 직선 형태의 다른 건물들과 금방 거리를 만들어 놓는다.

주 | 이소자키 아라타(1931~) 동경대 건축학과를 졸업했으며 동 대학에서 박사학위를 받았다. 1981년 LA 현대미술관을 설계하며 국제적으로 유명해졌다. 기하학적인 형태와 첨단기술을 자유자재로 사용하며 1963년 Arata Isozaki & Associates를 설립하고 동경, 뉴욕, 파리, 바르셀로나에 사무실을 두고 수많은 작품을 진행하고 있다.

가끔 기획전이 열리는 것을 제외하면 늘 적막하던 미술관은 2009년 왕황성王璜生이 관장으로 오면서 2010년 한 해만 무려 25개의 전시로 북적댔다. 치바이스齊白石*의 개인전부터 국제디지털예술전까지, 전시 영역은 자유로웠고 활기가 넘쳤다. 그저 학교 안에 있다고 생각됐던 중앙미술학원미술관이 CAFAM이라는 브랜드를 만들기 시작한 것이다.

보수적인 학교에서 미술관에 대한 선입견과 중앙미술학원미술관의 위치는 다른 무엇도 아닌 '전시'로 서서히 변했다. 이런 미술관의 변화는 무엇보다도 학생들에게 힘이 되었다. 2009년부터 학교 안의 전시장을 벗어나 미술관으로 옮겨온 졸업전시는 어떤 전시보다도 흥미롭고 새로운 작품들을 만날 수 있는 장이 되고 있다. 또한 졸업작품 중 우수작품만을 뽑은 〈천리길千里之行〉이라는 전시는 다시 한 번 더 완벽한 조명과 설치 아래 우수작품을 소개한다. 이것은 학교 밖의 사람들에게 새로운 예술가들을 만나고 새로운 예술을 접할 최고의 기회다.

중앙미술학원 학생들에게도 졸업전은 단순히 대학, 대학원의 졸업전이라기보다는 데뷔전 의미가 크다. 이 전시를 통해 많은 학생들이 화랑으로부터 스카우트 제안을 받는다. 졸업전과 우수졸업전 외에도 중앙미술학원은

주 l 치바이스(1860~1957) 근현대 중국을 대표하는 국보급 화가. 화초, 곤충, 새, 짐승 등의 명수로 알려졌고 전각에도 뛰어났다.

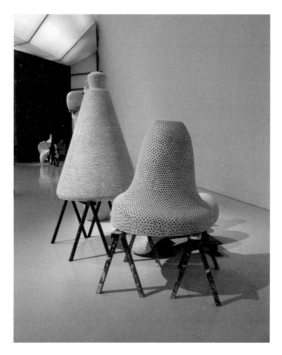

영국 조각가 토니크랙의 전시 장면. 2012

젊은 작가들을 위한 여러 전시와 이벤트를 기획하고 있다. 학교 담 안에 있지만 그 담을 넘어 훨훨 날아가고 있는 중앙미술학원미술관은 점점 더 매력적인 공간이 되어 갈 것이 틀림없다.

중앙미술학원장 판공카이潘公凱

"중앙미술학원은 중국을 대표하는
최고의 미술교육기관입니다"

중앙미술학원을 소개해 주세요.

1918년 건립된 국립베이징미술학교와 항일 기간 동안 설립된 화북대학예술과가 합병되어 1950년 중앙미술학원이 만들어졌죠. 전통을 이어받은 것도 자랑스럽지만 중앙미술학원이 중국에서 인정을 받고 있는 가장 큰 이유는 과거가 아니라 오늘 우리가 만들어 내는 성과와 미래 때문이라고 생각해요.

우리는 최고의 엘리트를 배양한다는 명확한 목표를 갖고 있는 전문예술학교예요. 중앙미술학원은 최근 10년 동안 굉장히 빠른 속도로 성장해 왔어요. 2001년에 학생 수는 600명 정도에 불과했지만 10여 년이 지난 현재 5000명에 이르러요. 전공학과도 현대사회가 필요로 하는 여러 가지 새로운 과를 개설함으로써 시대를 리드하고 있죠.

뿐만 아니라 300명이 넘는 교수들은 교육자인 동시에 사회에서 가장 활발히 활동하는 예술가, 건축가, 디자이너, 이론가 들예요. 교수들은 학생들에게 기술이나 이론적인 지식 이외에도 정신적으로 많은 영향을 끼치죠. 학생들은 교수를 존경하고 졸업 후에는 사제 관계를 넘어 선후배 예술가로 더 많은 교류를 하게 됩니다.

중앙미술학원은 예술을 전공하는 학생들만 모였기 때문에 그 안에 독특한 분위기가 있어요. 여기에 여러 나라에서 온 200여 명의 유학생과 교환교수로 와 있는 각국 교수들이 주는 자유로움은 중앙미술학원에만 있는 것이예요. 한국과 일본은 그 중에서도 교류가 많죠. 일본의 동경예술대학과 타마미술대학, 한국의 홍익대학교 등은 지속적으로 학술적인 교류를 해오고 있는 학교예요.

한국은 대부분 미술대학이 종합대학에 소속되어 있어요. 중앙미술학원은 예술전문학교라서 특별한 전문적인 수업이나 교육법이 있을 것 같은데 어떤가요?
전 세계적으로 예술교육기관의 교육이 기술적인 부분보다 이론과 창작 교육을 더 중요하게 여기고 있죠. 하지만 우리는 조금은 전통적인 교육법을 유지하고 있어요. 대학교 1학년 학생을 예술가로 대할 수는 없다고 생각해요. 기술적으로 조형에 대한 기본기가 제대로 갖춰지지 않은 학생은 이후 자신의 창조력이 생겨도 그 생각을 표현할 수 없어요. 기술적인 부분을 강

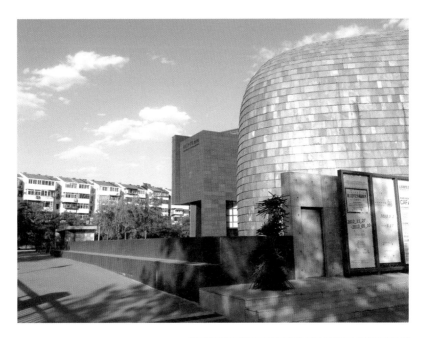

동그란 회색 지붕의 중앙미술학원 뒤로 창사오강, 펑펑지에 등 많은 작가들이 살았던 낡은 아파트 화지아띠가 보인다.

조하다 보니 때로는 비판을 받기도 했지만 우리는 우리가 중요하다고 생각하는 교육법을 계속 지켜왔어요.

저는 중앙미술학원 전공수업 중에서 사생수업이 굉장히 인상적이었어요.
사생과정은 우리 학교의 특별한 수업 중 하나예요. 개교 이후 계속 시행되

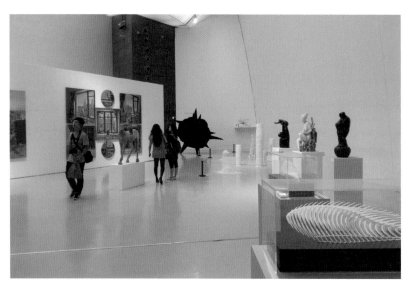

매년 6월경 중앙미술학원미술관에서 열리는 중앙미술학원 학생들
의 졸업전은 매년 가장 기대되는 전시다.

고 있는 전통이기도 하죠. 전통예술^{中国画}을 공부하는 학생들은 풍경이 좋은 절강성^{浙江省}이나 강소성^{江苏省} 등에 가서 그림을 그리고, 자동차 디자인이나 건축을 배우는 학생들은 공장이나 현장에 가서 실제 제작 과정을 배우기도 하죠. 요즘에는 유럽이나 미국에 가서 현장을 보고 미술관이나 전시를 보는 반도 있어요.

중앙미술학원은 미래의 작가를 키워내는 곳입니다. 지금 새롭게 나오는 젊은 작가

들을 어떻게 보시나요?

중앙미술학원을 비롯해 전국에서 매년 10만 명이 넘는 미래의 예술가와 예술 전문가들이 배출되고 있어요. 그리고 중국은 발전하면서 문화와 예술에 대한 관심도가 점점 높아지고 있어요. 앞으로 예술의 지위도 더 높아질 거예요. 한국과 일본도 같은 문제를 갖고 있으리라고 보지만 중국도 이제까지 서양미술 영향을 많이 받았어요. 이제 졸업한, 앞으로 졸업할 새로운 작가들은 진짜 아시아성을 찾고 그에서 비롯된 진짜 새로운 예술을 찾아가야 한다고 생각해요.

위　　치　北京市朝阳区花家地南街8号中央美术学院内
관람시간　화~일요일 09:30~17:30(17:00 이후 입장 불가)
입 장 료　보통권 15RMB 할인권 10RMB
전　　화　+86 10 6477 1575
홈페이지　http://www.cafamuseum.org

—

금일미술관

今日美术馆

금일미술관은 베이징 미술계에서 멀리 떨어진 국제무역 중심,
빌딩들 옆에 위치한다. 중국 최초 민영자본의 비영리미술관인
금일미술관이 개관했던 2002년, 중국에서는 민영미술관의 개념도,
비영리기구의 개념도 모호했다. 이러한 때 금일미술관을 설립한 것은
영화감독을 꿈꿨던 사업가 장바오쳰張宝全이었다.

베이징영화학원北京电影学院에서 연출을 전공한 장바오쳰은 1992년 사업
을 시작해 2002년 진디엔그룹金典集团을 설립했다. 그리고 같은 해 진디엔그
룹 주상복합 지구에 3500만RMB(약 61억 원)를 투자해 금일미술관을 세웠
다. 중국 최초의 사립, 비영리 미술관이 탄생한 것이다. 당시 많은 언론에
서는 '진디엔그룹이 거대한 자금으로 예술놀이를 시작하다'라는 타이틀로

까오밍루가 기획한 이파이전에 참가한 수
이지엔구어의 작품 《시간의 형상時间的形
状》 100×150×120cm 페인트 인스톨레이
션 2006~2009

금일미술관 개관을 소개했다. 많은 사람들은 금일미술관이 단지 부동산개발회사의 판매를 위한 선전, 혹은 투기라 생각했다.

중국에는 '가장 먼저 게를 먹는 사람第一个吃螃蟹的人'이라는 말이 있다. 새로운 영역에 처음으로 도전하고, 그 난관을 극복해 가장 빛나는 영광과 이익을 갖는 사람을 뜻하는 말이다. 금일미술관과 그 창립 멤버들은 중국의 미술관 영역에서 '가장 먼저 게를 먹은 사람들'이었다. 금일미술관은 베이징시정부 어떤 부서를 찾아가 어떻게 신청을 해야 하는지도 모르는 채 미술관 준비를 시작했다. 우선 베이징금일미술관유한회사를 설립했고, 베이징 문화국文化局의 공익성 미술관 비준을 받았으며, 이를 근거로 베이징 민정국民政局에 미술관을 등록했다. 문화국도, 민정국도 처음으로 민간에게 미술관 허가를 내주다 보니 더듬더듬 길을 만들어가는 수밖에 없었다. 이들이 걸어온 길은 그 후 수많은 민영미술관들을 위한 틀이 되었다.

금일미술관으로 들어가는 좁은 골목길에서 만나게 되는 것은 이빨을 드러내고 하하 웃고 있는 위에민쥔岳敏君의 조각들이다. 붉은 벽돌로 지어진 큰 건물과 달리 계단과 입구는 매우 현대적이다. 미술관을 올려다보며 걸어 올라가면 금일미술관 1호관 정문이 있다. 이 건물은 원래 거대한 곡식창고로 쓰였던 건물이었으나 오랫동안 방치되어 있다 중국 건축가 왕훼이王晖에 의해 미술관으로 새롭게 태어났다. 실내 면적 2500㎡에 달하는 이 거대한 전시

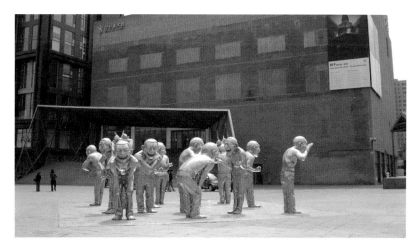

공간 중 가장 중심에 있는 것은 높이가 12.5m인 2층 주 전시장이다. 수많은 설치작품과 거대한 조각, 회화작품이 전시되는 이곳은 금일미술관의 꽃과 같은 곳이다.

금일미술관의 전시 중 가장 인상적인 것은 2007년부터 시작한 〈금일문헌전Today Documets〉. 〈금일문헌전〉은 비엔날레나 트리엔날레와 달리 정해진 기간 없이 비정기적으로 열리는 국제전이다. 지난 한 세기 동안 베니스비엔날레를 위시한 서양의 국제전들은 현대미술의 흐름을 만들고 이를 보여주는 장으로 존재했다. 이 장에서 오랫동안 아시아의 예술은 때로는 이들에게 선택되는, 때로는 그저 변두리에 존재하는 예술일 뿐이었다. 중국에서

2010년 금일미술관에서 열린 장샤오강 개인전.

연달아 생기고 있는 국제전의 설립은 이런 기존의 국제전에 대한 반성과 새
로운 시각의 등장이다. 우리의 눈으로 우리의 예술을 바라보겠다는 것은
2000년 이후 중국 예술계에서 끊임없이 제기된 목소리다. 2010년에 9월에
열린 제2회 〈금일문헌전〉에는 중국 작가뿐만 아니라 해외 유명 작가들이
대거 참여했다.

금일미술관 2호관과 3호관은 2008년부터 점차적으로 증설되었다. 2호관
은 2000㎡, 3호관은 1000㎡의 규모이며 1호관의 전시를 보조하는 역할 외
에도 소규모 전시 및 이벤트가 종종 열린다.

금일미술관은 진디엔그룹의 후원으로 설립되었지만 독립된 하나의 민영 비

영리기구다. 이는 즉 모든 자금을 스스로 해결해야 한다는 뜻이다. 미술관이 엄청난 자금을 필요로 한다는 것은 이미 놀라운 사실이 아니다. 금일미술관은 이 거대한 공간을 유지하며 전시를 하고 활동을 이어왔으며 심지어 증설까지 해왔다. 10년이 지난 지금은 출판사, 디지털 데이터베이스, 경매회사, 화랑, 연구원, 예술산업연맹 등을 가진 종합 문화산업기구로 거듭나 새로운 미술관 형태를 제시하고 있다. 특히 2013년 10월에는 신임관장 까오핑高平이 취임했는데 32살의 이 젊은 관장의 취임은 중국 현대미술계에서 매우 파격적인 인사로 주목을 받았다. 이것은 80호우80后세대*가 이미 예술계 중심에 다가섰음을 이야기하는 것이기도 했다. 새 술은 새 포대에 담는다고 하지 않았던가. 새로운 10년, 금일미술관이 어떤 길을 보여줄지 더욱 기대되는 이유다.

위　치	北京市朝阳区百子湾路32号苹果社区4号楼今日美术馆
관람시간	매일 10:00~18:00
입 장 료	일반 20원
	학생/교사/군인 10RMB(13세 이상의 학생/10인 이상의 단체관람) 미취학 아동, 60세 이상은 무료
	매달 첫 토요일은 무료 개방
전　화	+86 10 5876 0600
홈페이지	http://www.todayartmuseum.com

주Ⅰ 80호우세대 1980년대에 태어난 세대. 이전 세대들과 전혀 다른 새로운 예술을 하는 젊은 작가들을 뜻한다. 현재 30대 초반에서 20대 중반에 이르는 이들은 1978년 시행된 인구 억제 계획 아래 태어나 대부분 외동딸, 외아들이다. 같은 해 시행된 개혁개방 아래 급변하게 성장하는 신중국 안에서 풍요롭게 자랐다.

National Museum of China
—
국가박물관

国家博物馆

국가박물관은 세계에서 가장 큰 박물관이다.
주말이면 전국에서 모인 국내 관광객들만으로도 줄이 길게 늘어선다.
2012년 1년 동안의 방문객만 무려 537만 명이 넘는다고 하니 매일
1만 명이 넘는 관람객이 이곳을 찾는 셈이다.

2011년 새롭게 개관한 국가박물관은 세계에서 가장 큰 박물관이다.
건축 면적은 20만㎡에 이르며 소장품 수량은 120만 점이 넘는다. 지하 1층
에서 5층까지 전시장을 가득 채운 국가박물관의 소장품은 수많은 중국 고
대 문물과 예술품으로 중화문명의 찬란함과 유구함을 보여준다. 뉴욕의 메
트로폴리탄박물관보다도, 파리의 루브르박물관보다도 더 거대한 이 미술

관을 다 보려면 하루는 턱없이 부족하다.

국가박물관에서 꼭 빠짐없이 봐야 할 곳이 있다면 나는 주저하지 않고 1층 1호 전시관의 〈현대미술 중요작품 소장전^{中国国家博物馆馆藏现代经典美术作品展}〉을 권한다. 붉은 벽면에 높게 전시된 작품은 언뜻 근대 유럽의 살롱전을 떠올리게 하기도 하는데, 이곳에 전시된 작품들은 중국 현대미술사에서 가장 중요한 작품들이다. 정치와 역사를 담고 있는 이 50여 점의 작품들은 처음 중국예술을 접하는 이들에게는 모두 비슷한 '붉은 그림들'에 지나지 않을 수 있다.

그러나 이 전시장에 처음 방문했던 날, 나는 입을 다물 수 없었다. 대학원 시험을 위해 열심히 외웠던 그 작품들이 모두 이곳에 전시되어 있었기 때문이다. 책에서만 보던 모나리자를 루브르박물관에서 보고 반가웠던 그런 느낌이랄까. 게다가 이 작품들 속의 상징성과 역사를 생각하면 이 방 하나에서도 반나절을 충분히 즐길 수 있다. 모든 작품들이 파란만장한 이야기들을 갖고 있기 때문이다.

정치적이고 역사적인, 무거운 작품들이 한가득 전시장을 메우고 있기도 하지만 국가박물관은 신 개관 이후 개방적이고 현대적인 전시에도 눈길을 돌리고 있다. 대표적인 예가 2011년 여름 열렸던 루이비통의 전시였다. 〈예술 시공의 여행〉이라는 전시회는 시작 전부터 많은 호기심과 비판의 대상이 되었다. 중국의 상징인 천안문 광장에 있는 국가박물관과 세계적 럭셔리 브랜드의 전시라는 조합은 어쩌면 지금의 중국, 그리고 베이징의 현실을

너무나 잘 보여주는 것 아니었을까?

세계적 명품 브랜드의 천안문 상륙에 많은 역사학자들은 장사라 비난했지만 이에 아랑곳없이 열린 루이비통 전시는 시각적 효과의 향연이었다. 빛나는 유리 애드벌룬이 가득한 전시장, 루이비통의 역사를 보여주는 상품과 작품 들은 그곳이 국가박물관이라는 것을 믿기 힘들게 했다.

국가박물관은 새롭고 신선한 방향을 모색하고 있다. 우리는 이 거대한 미술관의 발걸음을 즐겁게 지켜보기만 하면 된다.

위　　치　北京东城区东长安街16号天安门广场东側
관람시간　화~일 09:00~17:00 (15:30분 이후 티켓 배부 중지, 16:00 이후 입관 금지)
입 장 료　신분증을 지참하여 무료로 티켓 수령
전　　화　+86 10 6511 6400
홈페이지　http://www.chnmuseum.cn

National Art Museum of China

—

중국미술관

中国美术馆

중국미술관에 가는 일은 언제나 설렌다. 전시를 보기 위해서는 798이나 금일미술관에
가는 일이 훨씬 많기 때문에 중국미술관에 가는 것은 일 년에 서너 번
특별한 전시나 강의를 들으러 가는 정도다. 그래서일까, 중국미술관 나들이는 항상 특별하다.
나는 고즈넉한 중국미술관 나들이를 위해 항상 반나절 이상을 준비한다.

중국미술관은 건국 10주년을 축하하기 위해 세워진 '건국 10주년 10
대 건축' 중 하나다. 노란 기와가 올라간 지붕은 우리가 상상하는 미술관에
완전히 반하는 그야말로 중국적인 미술관이다. 슬쩍슬쩍 곡선으로 치켜 올
라간 기와지붕은 베이징과 잘 어울린다. 특히 밤이면 이 지붕에 들어오는
조명들이 매우 낭만적이다.

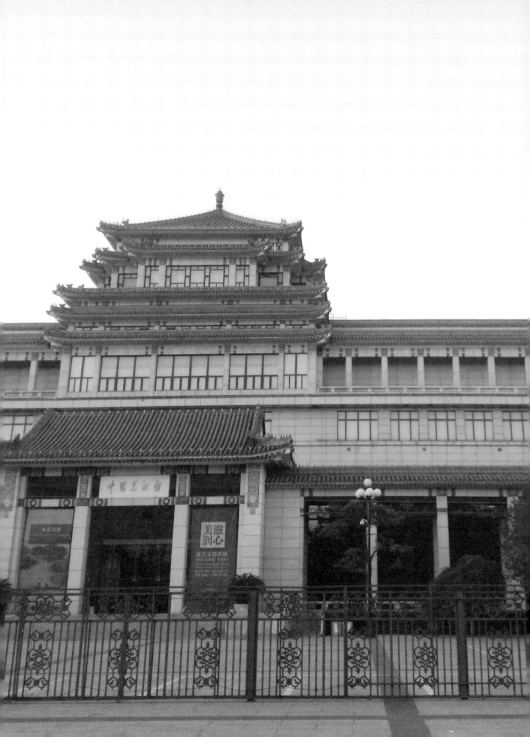

완벽한 대칭구조로 긴 팔을 양 옆으로 뻗은 중국미술관은 건축면적이 무려 1만7000㎡에 달하고 전시장은 13개, 그 면적만도 6000㎡가 넘는다. 이 전시장에서 중국 미술사에 새겨진 많은 전시들이 열렸다. 싱싱화회가 처음 전시를 기획했던 것은 이 뜰 밖의 벽들이었고, 두 번째 전시는 건물 안의 전시장이었다. 1989년 〈중국현대예술전〉이 열린 곳도, 샤오루가 총을 쏜 곳도 바로 이 1층 전시장이었다. 중국미술관은 체제 밖의 현대미술에게 넘어야 하는 벽인 동시에 들어가고 싶은 문이었다.

중국미술관 전시는 798이나 금일미술관과 그 방향이 조금 다르다. 체제 안의 예술과 전통화가 꽤 많은 비중을 차지하며, 현대미술보다는 리얼리즘 유화와 나이든 작가들의 전시 비중이 높다. 한편에서는 해외 미술관과 교류하는 국제전과 특별전을 열기도 하는데, 1990년대 초 처음 국제 예술을 소개한 곳이 바로 중국미술관이었다.

주로 798이나 차오창띠에서만 전시를 보는 사람들로서는 때때로 중국미술관에서 보는 전시가 색다르고 재미있을 수 있다. 평소에 보지 못하는 중국화부터 서예작품, 민족색이 짙은 소수민족의 예술까지 보다 보면 현대미술이 중국예술의 극히 일부라는 것을 느낄 수 있다. 중국미술관에서는 중요한 기획전과 소장전도 열린다. 2011년 여름 중국미술관에서 열린 타이캉 생명보험의 소장전은 중국의 성숙한 기업소장을 보여주는 좋은 예였다. '혁명과 계몽', '다원의 구조', '확장하는 세계'라는 세 개의 주제 아

래 보여진 타이캉의 소장품은 중국 현대미술의 생성과 전개를 보여주기에 충분했다.

2011년 봄부터 중국미술관은 무료전시를 하고 있다. 매일 인터넷 예약을 통해 2000장, 현장에서 4000장을 발부한다. 평일에는 입구에서 티켓을 받아 들어가면 되지만 연휴나 주말처럼 사람이 많은 때는 미리 예약을 하지 않으면 허탕을 치기 쉽다.

중국미술관은 2013 현재 2015년 완공을 목표로 올림픽공원에 중국미술관 신관을 건설 중이다. 현대건축의 거장 프랑스의 장 누벨Jean Nouvel 설계로 지어지는 이 건축은 세계에서 가장 큰 규모의 미술관이 될 것이라 이미 선언했으니 다들 기대가 크다.

위　　치　北京市东城区五四大街一号
관람시간　매일 09:00~17:00(16:00 이후 입장 불가)
입 장 료　무료(현장 수령/인터넷 예약/단체 전화예약)
전　　화　+86 10 6400 1476
홈페이지　http://www.namoc.org

고독한 만큼
아름다운,

중국을
대표하는
현대작가들의
아틀리에

Chen Wenling

—

천원링

陈文令

1969년 푸지엔성에서 출생하여 샤먼 구랑위미술대학과 중앙미술학원
조각과에서 공부했다. <홍색기억> 시리즈를 시작으로 사실적이면서도
상상력 넘치는 작품들로 주목을 받았다. 베이징, 싱가포르,
미국, 유럽, 한국 등 다수의 화랑에서 개인전을 가졌으며
베니스비엔날레, 부산비엔날레, 상하이비엔날레,
아트바젤마이아미 등 국제적인 전시에 수차례 참가했다.

798에서 공항으로 가는 길, 흙먼지가 나는 비포장도로를 따라 동쪽
으로 향하면 그곳에 순허孙河 예술가촌이 있다. 삼원우유 물류공장이었다
는 넓디넓은 공장 터에는 나무와 풀들이 무성하다. 한때는 바쁘게 사람들
이 움직이고 차가 드나들었을 이곳. 그러나 지금은 쇠락한 학교나 공원에
서 느껴지는 기억의 그림자가 선명하다. 천원링의 작업실은 이 조용한 공

158

장 터 동쪽 뜰에 있다.

'작가는 일인기업'이라는 미래적인, 동시에 너무나 실현하기 어려운 사실을 나는 천원링을 보면서 실감했다. 천원링의 작업실은 활기가 넘친다. 그 활기는 단순히 작가 그 자신과 작품에서 나오는 에너지만은 아니다. 많은 프로세스와 사람들, 그리고 그것이 꾸준하고 단순하게 움직이는 데서 나오는 힘이다. 마치 거대한 공사장에 들어갔을 때 그 안의 소리와 사람들의 움직임이 하나의 강렬한 음악 같은, 그러한 단순하지만 열정적인 현장이 그의 작업실 안에 있다.

천원링의 작업실은 그의 작업과 전시, 뿐만 아니라 판매까지 쉽게 할 수 있도록 치밀하게 계산되어 있다. 그의 작업실에 들어가면 처음 만날 수 있는 공간은 그가 지금까지 작업한 작품들의 전시장이다. 이 공간은 마치 무대처럼 잘 다듬어져 있는데, 사실 그 거대함에 누구나 압도당하고 만다. 이곳에서 천원링은 갤러리스트들을 만나고, 평론가들과 이야기를 나누며, 언론에 새로운 작품들을 소개한다.

무대 위의 작품들은 빛난다. 하지만 진정 더 흥미진진한 것은 무대 뒤다. 천원링의 작업실도 마찬가지다. 전시실을 포함해 세 부분으로 이루어진 작업실 제일 안쪽에는 흙작업방이 있다. 작업실의 시작인 이곳은 작가의 머릿속에 있던 이미지가 비로소 작품으로 형상화되는 곳이다.

이 방의 모습은 우리가 흔히 상상하는 조각가의 방에 가장 가깝다. 방 곳곳에는 흙더미가 비닐로 꽁꽁 싸여 있고 서서 작품을 만들 수 있도록 높게 만들어진 나무 받침 위에는 구상 중인 새로운 작품이 놓여 있다. 이 앞에 덩그러니 놓인 동그란 조그만 의자에 앉아 천원링은 매일, 몇 시간씩 새로운 작품을 만지고 만들어 내는 것이리라. 미완성된 작품의 건조를 막기 위해 아주 약한 자연광만이 허락되는 이 방은 항상 어둑하고 흙냄새와 수분이 공기를 가득 채우고 있다.

이 흙작업방에서 나와 작업실 중심을 차지하고 있는 것은 중간 가공방이다. 이 공간은 처음 작가가 흙으로 만든 작품을 가공하는 공간이다. 조각은 유화, 아크릴, 전통회화 등의 평면작품보다 훨씬 많은 작업과정을 필요로 한다. 처음 작가가 흙으로 만든 작품은 전체 작품을 만드는 과정 중 극히 일부일 뿐이다. 이 모델이 토대가 되어 작품의 보관과 표현에 용이한 브론즈, 스테인리스스틸, 폴리카보네이트 등의 재료로 바뀌고 다른 크기로 제작되어 관객을 만나게 된다.

천원링은 '조각'이라는 자신의 작품의 특성에 대해 명확히 인식하고 고민하는 작가다. 복잡한 공정을 거쳐 에디션 넘버를 갖고 '생산되는' 조각 작품은 이미 작가가 혼자서 나무를 깎고 돌을 깨 만드는 작품과는 여러 의미에서 다르다. 이 작품들은 우선 모두 똑같은 품질을 가져야 하며, 시간이 지나도 변색되지 않아야 하고, 쉽게 부서져서도 안 되고, 오랜 시간이 지난

대형 작품을 만드는 천원링의 작업실은 마치 공사장 같다. 이
곳에서 작가이자 총 감독인 천원링은 조수들을 선두지휘하며
작품을 완성한다.

후에도 작가의 사인과 에디션 넘버가 지워지지 않아야 한다.

"작가로서의 창조력과 함께 장인의 손을 갖고 싶어요."

중간 가공방 바깥에 서 있는 거대한 오븐과 같은 기계들은 작품에 색을 입히고 굽는 기계들이다. 자동차와 똑같은 페인트로 3,4미터가 넘는 작품들이 이 기계 안에서 색을 입는다. 무대 뒤편, 그 박진감 넘치는 현장을 보고 난 후의 무대 위는 더 거대해 보였다.

천원링의 이 거대한 작업실도 곧 역사가 될 것이다. 정부 정책으로 도시 외곽 공장들은 주택지로 바뀌고 있는데 순허 작업실도 이 재개발지구에 포함되었기 때문이다. 이 많은 사람들과 작품들은 어디로 가게 될까 걱정스러워하는 나와 달리 천원링은 대수롭지 않다는 듯 말했다.

"큰 장소를 알아 놓았어요. 새로 시작해야 하지만, 뭐 괜찮아요. 철거당하는 게 처음도 아닌데!"

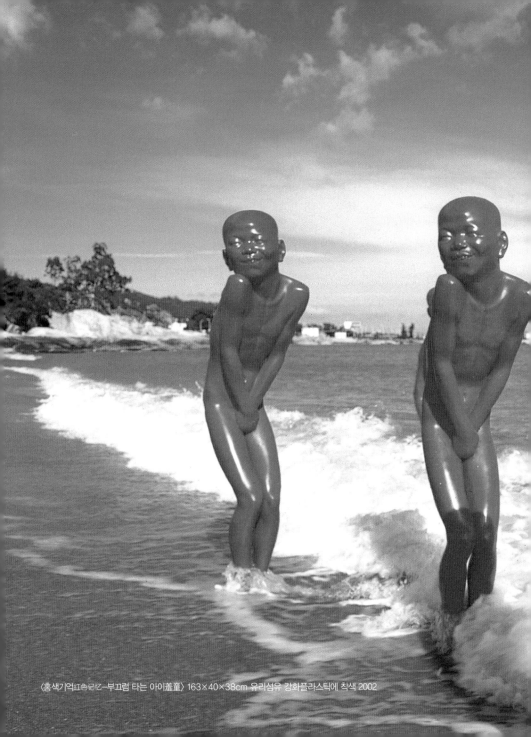

〈홍색기억紅色记忆─부끄럼 타는 아이羞童〉 163×40×38cm 유리섬유 강화플라스틱에 착색 2002

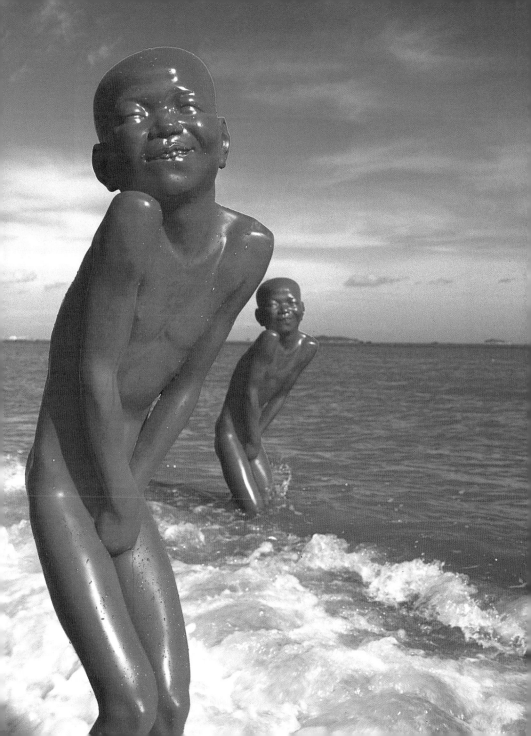

"마치 생명체처럼 성장하는 베이징,
그 안에서 내 작품도 성장해간다"

대학졸업 후 어떻게 작가로 살아가게 되었나요? 쉬운 결정이 아니었을 텐데.

1991년 구랑위 미술학원을 졸업하고 샤먼시 정부에서 일했어요. 당시 정부 관할기관은 괜찮은 직장이었어요. 하지만 나는 항상 그 일이 가짜 같았어요. 잘하지도 못했고요. 주로 만화 같은 그림을 그리고 사진도 찍었는데 사진은 늘 초점이 안 맞았어요. 이런저런 잡무도 많았는데 계산도 늘 틀렸고, 일하기 시작한 지 1년이 지나도록 팩스도 못 보냈어요. 상사에게 항상 많이 혼났죠. 다만 서예를 잘해 편지를 많이 썼어요. 정부의 편지라는 것은 형식이 중요한데 내 마음대로 전서를 쓰거나 글자를 이상하게 써서 혼나곤 했죠. 한동안은 신문을 배달하기도 했어요. 다른 정부기관에 갖다 주는 건데 말하자면 신문배달부를 한동안 했다는 거예요. 그렇게 지겨운 일을 하면서 밤에는 나무조각을 했어요. 내가 살던 지역은 다운 지역이라 밤마다 밖에 나와 큰 나무 밑에 앉아서 조각을 했죠.

그러다 전업작가로 살아야겠다고 생각하게 된 특별한 계기가 있었나요?

아는 사람이 작은 가게에서 나무조각품을 팔겠다고 갖고 갔는데 금세 다 팔린 거예요. 당시 제 월급이 한 달에 200원^(한화로 4만 원)이었는데 작품이 다 팔렸다며 몇만 원^(한화 수백만 원)을 주더라고요. 못한다고 혼나면서 일을 계속해야 하나 고민하다 사직서를 제출했어요. 예술가가 되겠다고 했더니 상사가 성공할 가능성도 50%지만 실패할 가능성도 50%라고 하더군요. 그러나 저는 작품을 해야겠다는 생각뿐이었어요. 그 길로 시골집으로 돌아가 10개월 정도 작품만 만들었어요. 그후 베이징 중앙미술학원 진수과정^{进修过程※}을 신청해 1년 동안 베이징에서 공부했죠.

진수과정이 끝나고 샤먼에 돌아가서는 그야말로 닥치는 대로 일했어요. 작품을 할 돈을 벌기 위해 디자인부터 공공조각까지 안 해 본 일이 없어요. 1994년부터 1999년까지 작업실도 없이 집에서, 그리고 여전히 나무 밑에서 작품을 만들며 지냈죠. 그 나무들은 구랑위에 아직도 있어요. 그 시간들이 제 인생에서 가장 힘들었던 시간이었어요. 돌파구가 좀처럼 보이지 않았죠. 그러던 중 타이완에서 온 사람이 100만원^(한화로 1억 8000만 원)이 넘는 큰돈을 갖고 와 큰 작품을 몇 점 만들어 달라고 했죠. 내 작품이 아니라 공공예

주 | 진수과정 보통 청강생, 연구생 과정을 뜻한다. 보통 계속해서 자신의 전공분야에 대해 연구를 하는 과정으로 석사학위나 박사학위 전 교수의 연구방향에 대한 이해를 돕기 위해 등록하기도 한다. 학위는 없고 수료증을 받는다.

술이었지만 돈은 벌 수 있었죠.

두 번째로 돈을 버셨네요. 이것이 또 다른 계기가 되었나요?

바로 그거예요. 첫 번째 돈을 벌고 직장을 그만둔 것처럼, 두 번째 돈을 벌고 나서 그 전까지 돈을 벌기 위해 하던 모든 상업미술을 그만두었어요. 그렇게 1999년부터 샤먼에서 만든 작품이 〈홍색기억红色记忆〉 시리즈예요. 2001년에 이 작품들을 갖고 베이징에 와서 전시를 해줄 화랑을 찾았어요. 하지만 한 곳도 전시를 해준다는 곳이 없었죠. 그래서 샤먼에 돌아가 제 작업실 문 앞, 해변에서 스스로 전시를 열었어요. 해변에 작품을 놓고 배도 몇 척 빌려서 그 위에도 작품을 놓았죠.

스스로 전시를 열다니 용기가 대단하신대요? 그런데 보통 화랑 전시보다 훨씬 좋은 아이디어 같아요. 해변에 전시한다든가, 심지어 배 위에 작품을 놓는다는 것 등이.

이 전시가 제겐 작가로서의 데뷔였어요. 사실 어쩔 수 없는 선택이었어요. 다른 길이 없었거든요. 그런데 이 전시로 순식간에 유명해진 거예요. 샤먼의 신문, 방송국뿐만 아니라 남방지역, 더 멀리는 산리엔조칸, 원쉰조칸 같은 전국적인 매체에서도 이 전시를 소개했어요. 불과 일주일간의 전시였는데 생각지도 못한 반향을 몰고 왔죠.

저는 이 시기의 제가 가장 작가로서 이상적인 상태였다고 생각돼요. 죽기를 두려워하지 않았다고나 할까. 철저하게 모든 것을 걸었죠. 이 전시 직후 광저우트리엔날레에 초대되었어요. 단 한 번, 그것도 화랑이 없어 스스로 전시를 열었던 젊은 작가가 잔왕展望, 수이지엔구어隋建国 등의 대작가들과 함께 전시를 하게 된 거예요. 그저 지방의 젊은 작가였던 제가 이 전시를 통해 미술계에서 인정받은 거죠.

그 후 베이징에 오게 된 건 2004년 레드게이트 화랑의 레지던시 프로그램에 뽑히면서였다고 들었어요. 베이징이 모든 문화의 중심이긴 하지만 이제까지 쌓은 것을 모두 놓아두고 새로 시작한다는 것이 쉽지 않았을 것 같은데요.

당시 5명이 같이 레지던스 프로그램에 참여했는데 그 중 션진동沈敬东과 저만 베이징에 남았어요. 레지던스 프로그램이 끝난 후 소지아촌素家村에 200평 정도 되는 작업실을 빌리고 조수 한 명을 데리고 작품을 만들기 시작했죠. 모든 것이 낯설었지만 당시 베이징은 2008 베이징올림픽을 앞두고 모든 것이 변하고 새롭게 시작되는 분위기가 팽배했어요. 무슨 일이 있어도 이곳에 와야 할 것 같았죠. 샤먼에 있던 모든 작품을 베이징으로 옮겼는데 자리를 잡는다는 것이 정말 어렵고 힘든 일이었어요. 내가 베이징에서 살아남을 수 있겠냐고 주변 사람들에게 물어봤더니 다들 좀 어렵겠다고 하더군요.

순허 작업실은 굉장히 큰 규모인데, 작업실에 대해서 이야기해 주세요.

순허 작업실은 사실 굉장히 재미있는 곳이에요. 여기로 오려면 고속도로에서 비포장도로로 접어들어 몇 분을 달려야 하는데 이 도로가 어찌나 거칠고 울퉁불퉁한지 버스기사들도 이 도로에서 연습하고 나면 못 가는 길이 없다고 할 정도죠. 하지만 그 거친 도로와 달리 우리 작업실 대문을 들어서면 아주 조용한 풍경이 펼쳐져요. 나는 우리 작업실에 오는 이 길이 아주 재미있어요. 꼭 인생 같죠. 이런 오르락내리락 쿵쾅쿵쾅이 나를 단련시키는 거죠. 이 작업실 구조는 작품 생산은 물론 완성 이후에 필요한 과정까지 생각해 설계한 것이에요. 작업실에 들어오자마자 만나는 공간은 전시장이에요. 국내뿐만 아니라 해외 미술관 관계자들과 컬렉터들까지 많은 사람들이 작품을 보러 오지요. 제 작품은 입체라서 실물을 보는 것과 사진을 보는 것이 많이 달라요. 이 뒤로 들어가면 비포장도로처럼 쿵쾅쿵쾅 거친 부분들이 나와요. 바로 작업실이죠.

전체 면적은 얼마나 되죠? 작품의 전 과정을 작업실에서 하고 있다고 들었는데 함께 작업하고 있는 인원은 어느 정도인가요?

현재 고정적으로 쓰고 있는 작업실 공간은 2000㎡예요. 거기에 작년 가을부터 파크뷰 그룹과 내몽고 정부에 보낼 대형 작품을 만들기 위해 3000㎡의 공간을 더 빌려서 쓰고 있어요. 함께 일하는 고정적인 인원은 15명에서

17명 정도예요. 여기다 작년에는 큰 작품을 만들고 개인전까지 준비하다 보니 일손이 모자라 임시로 15명 정도를 더 구해 최고 30명까지 인원이 늘어났었어요.

샤먼 바닷가에 전시했던 〈홍색기억〉 시리즈가 선생님의 가장 대표적인 작품이죠. 이 작품과 관련된 특별한 이야기도 있다던데요?

사실 샤먼에서 〈홍색기억〉 시리즈를 시작하기 전 몇 년은 저에게 가장 힘든 시기였어요. 생활이나 일도 그랬지만 1996년에 당시 여자 친구였던 지금의 아내와 강도를 만난 사건이 있었어요. 사실 그날 우리는 헤어지려고 만났어요. 너무 슬펐죠. 공원에서 이야기를 하고 있는데 두 명의 남자가 다가와 칼로 찌르고 제 주머니에 있던 돈과 삐삐무선호출기, 그리고 아내의 금반지를 빼앗아 달아났어요. 사실 제 주머니에 들어 있던 돈은 100원이 다였기 때문에 돈을 빼앗긴 것보다 제가 20번 이상 칼에 찔렸던 게 큰 문제였죠. 모든 사람들이 제가 살아난 것이 기적이라고 했어요. 이 사건을 겪고 요양 차 한동안 시골 고향집에 내려가 있었는데 매일 악몽을 꾸거나 불면에 시달렸어요. 그렇게 힘든 시간이었지만 낮이면 아이들을 바라보고 그들과 놀면서 조그만 작품을 만들기 시작했어요.

제 고향마을은 너무 가난해서 아이들이 다들 말랐어요. 제가 어렸을 때도 그랬죠. 하지만 가난해도 아이들은 즐거워요. 킥킥 웃고 장난을 치죠.

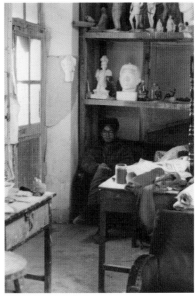

샤먼의 작은 작업실에서 그가 만든 첫 번째 작품에는 어린 조카가
등장한다. 이 조그마한 소년은 벌써 청년이 되었지만 천원링의 천
진난만한 표정은 지금도 똑같다.

그 아이들을 보면서 제가 위로를 많이 받았던 것 같아요. 그냥 그 모습이 좋아서 만들기 시작했어요. 그 모습이 제 어렸을 때와도 하나도 변한 것이 없는 것 같았어요. 작품이 붉은 색이 된 것에 대해서는 강도사건의 영향이 있지 않을까 하는 평론도 많아요. 아마 심리적으로 영향이 있을지도 몰라요.

그 후 작품을 보면 점점 사회적인 이슈에 관심을 갖게 되신 것 같아요. 작년 개인전 〈이도풍경異度风景〉에서 보였던 새 작품들은 도시나 사회의 변화로 관심을 갖고 있는 듯 보이거든요.

저는 항상 제 주변에서 작품의 소재를 찾아요. 90년대 샤먼에서 그 아이들이 제 현실이었다면 지금은 제가 생활하는 이 도시가 저의 현실이죠. 베이징은 계속해서 확장되고 있어요. 마치 생명체처럼요. 그 안에 파이프도, 큰 벽들도, 창문도, 매화나무도, 물도 있어요. 나는 내 작품이 좀 더 열려 있기를 바래요. 언젠가 나에게 '모호하다는 것은 더 열려 있는 것이다'라고 이야기한 적 있죠? 나는 그 이야기가 참 좋았어요. 더 확장될 수 있는 작품을 만들고 싶어요. 나는 마음에서 본 것을 늘 갖고 다니는 드로잉북에 그려요. 그것은 내 상상이면서 진실이죠. 〈이도풍경〉은 말로 하기에는 어려운 여러 가지 추상적이고 복합적인 것을 담고 있어요. 그것이 도시이기도 하고, 현대사회이기도 하고, 환경이기도 하죠. 어쩌면 그 안의 우리일

모래사장과 배 위에 놓인 천원링의 붉은 작품은 그가 만든 아이들
처럼 벌거벗은 채 세상과 만났다. 〈붉은 기억–부끄럼 타는 아이〉
163×40×38cm 유리섬유 강화플라스틱에 착색 2001

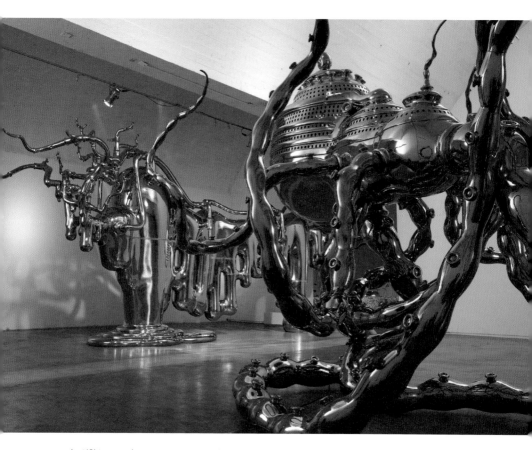

〈도시황소城市公牛〉 1400x340x400cm 스테인레스강 2012

지도 몰라요. 어쩌면 그 모든 것들이 '혼돈'이라는 단어로 설명될 것 같아요. 바로 중국 현실이죠.

〈붉은 기억〉에서 최근의 〈이도풍경〉까지 천원링의 표현법과 주제는 계속 변화하고 확장되고 있다. 매번 전시마다 똑같이 천원링은 온 힘을 다해 새로운 자신을 보여준다. 30명에 달하는 식구들을 거느리고, 끊임없이 새로운 작품을 만들어가며 전 세계의 전시를 참가한다. 그는 숨차지 않을까? 그런데 아무리 숨이 차도 그는 당분간 계속 달릴 것 같다. 흘러내리는 땀을 쓱쓱 닦아가며. 강한 여름의 에너지, 천진난만하고 또 어떤 때는 무지막지한 맨발의 마라토너 같은 천원링에게서는 그래서 항상 여름 냄새가 난다.

Fang Lijun
—
팡리쥔

方立钧

1963년 허베이성에서 출생하여 중앙미술학원 판화과를 졸업했다.
냉소적 사실주의를 대표하며 중국 현대미술의 4대천황 중 하나로 불린다.
그의 작품 속에 나타나는 무심한 인물들은 어린 시절 문화혁명을 겪은 중국의
후89세대들을 대표하는 하나의 아이콘이 되었다. 세계 유수의 미술관과
화랑에서 개인전을 했으며, 베니스비엔날레를 시작으로 상파울로비엔날레,
광주비엔날레, 모스크바비엔날레, 광주트리엔날레등 수많은 중요한
국제적인 전시에 참가했다. 현재 베이징을 비롯해 따리, 청두,
경덕진, 홍콩에 작업실을 두고 활동하고 있다.

'집도 없는 야생의 들개처럼 살고 싶다. 보기에도 좋지 않고, 마르고,

병들고, 갖은 일을 겪겠지만 자고 싶을 때 자고, 먹고 싶을 때 먹고, 싸우

고 싶을 때 싸우고, 친하고 싶은 이와 친한, 그런 들개처럼 살고 싶다.'

팡리쥔의 20년간의 인터뷰를 모은 책《들개처럼 살다像野狗一样生存, 文化艺术出版社, 2010》

에서 그가 한 말이다. 이 글을 읽었을 때 그 한 글자 한 글자마다 억눌린

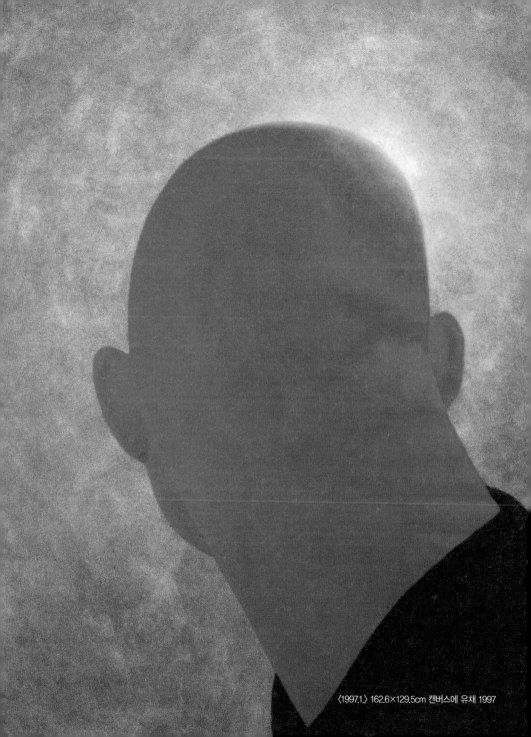

〈1997.1.〉 162.6×129.5cm 캔버스에 유채 1997

욕망과 자유에 대한 갈망이 너무 커 가슴이 시큰했다. 그의 글에서 들리는 강하고 때로 매서운 목소리는 그의 눈빛과 꼭 닮았다.

혹시 팡리쥔의 이름은 알지 못한다고 해도 중국 현대미술을 접해본 이라면 〈대머리〉 작품 시리즈는 한번쯤 본 기억이 있을 것이다. 뾰족 솟은 귀를 가진 대머리 인물들, 정처 없이 휘청휘청 걸어가거나 하품을 하고, 물에 잠겨 있는 사람들. 그것이 팡리쥔의 작품, 그리고 그 자신이다.

팡리쥔은 1989년, 천안문 사태가 있던 여름 중앙미술학원을 졸업했다. 그리고 즉시 원명원에 들어가 작업실을 얻고 작품활동을 시작했다. 천안문 사건 직후, 중국 청년들은 '발언'을 하고자 했다. 그것이 무엇이든 소리 내는 것. 그것이 가장 중요했다. 팡리쥔도 마찬가지였다. 그의 작품 속에는 사람들이 있다. 모두 대머리이고, 무료하고 지루한 표정으로 하품을 하고 머리를 긁적이는 사람들. 이들은 누구일까. 그리고 그 무엇에도 흥미가 없다는 듯 무심한 표정으로 어디를 바라보고 있는 것일까. 그것은 어쩌면 허무함과 이 세상에 대한 조롱 섞인 웃음을 던지는 중국 젊은이들이 아닐까. 작품 〈시리즈 2〉는 1991년부터 1992년 사이에 그려진 팡리쥔의 대표작으로, 《타임》지의 표지가 되어 전 세계에 알려진 작품이다.

중국의 중요한 평론가, 리시엔팅은 1991년 이미 그의 작품을 '냉소적 사실주의'라 명명했다. 장샤오강, 위에민쥔, 리우웨이 등이 그와 함께 냉소적 사실주의를 대표하는 작가들이다. 그들의 작품에 하나같이 나타나는 것

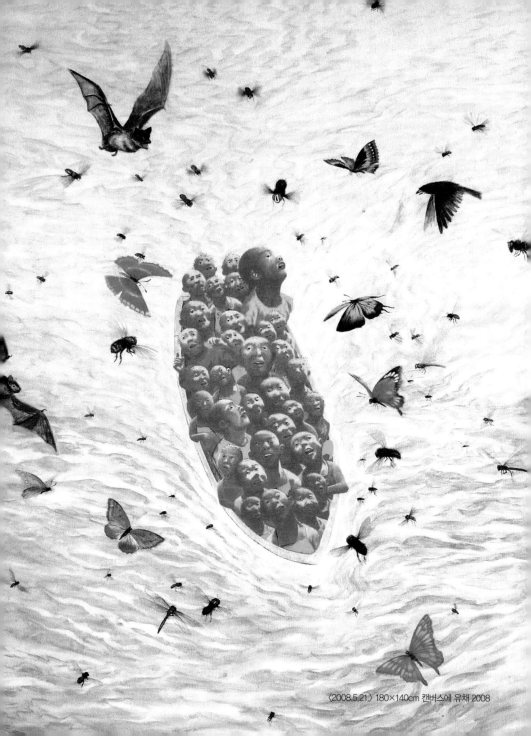

〈2008.5.21.〉 180×140cm 캔버스에 유채 2008

은 뜨거운 냄비에서 한 김 빠져 버린 만두처럼 무덤덤하고 무관심하다. 그런데 민주화 운동, 천안문 사태에서 보였던 청년들은 더없이 뜨겁지 않았던가?

너무 많은 사람들이 자신의 작품을 기억해 버린 작가는 행복하기도 하지만 불행하기도 하다. 자신이 만들어 낸 창조, 표현이 사람들의 머릿속에 기억되고 인정받고 소통되는 것은 모든 작가의 기쁨일 것이다. 하지만 때로는 이것이 너무나 강렬하게 사람들을 사로잡아 그로 인해 작가를 묶어놓기도 한다. 사람들이 기대하는 것과 작가가 표현하고자 하는 것이 다를 때 기대는 작가들을 묶어놓는 족쇄가 된다.

팡리쥔은 이러한 족쇄를 갖기에 충분한 작가다. 사람들은 그에게서 여전히 대머리의 무심한 인물들을 기대한다. 시장은 그의 작품을 원하고 대중은 이러한 시장의 자극에 노출되어 있다. 하지만 그는 이 족쇄를 아랑곳하지 않는다. 그는 변화하는 중국 안에서 그 변화에 가장 초연한 작가일지 모른다.

그의 작품을 보면 다양한 재료와 양식에 놀라게 된다. 그는 판화과를 졸업해 유화로 작업을 시작했고 이후 설치미술까지 수많은 작품들을 진행해왔다. 그 안에 담긴 내용도 다양해 어떤 작품들은 그의 작품인지 몰라볼 정도이다. 그처럼 영향력 있고 시장에 노출된 작가가 어떻게 이렇게 자유로울 수 있을까.

팡리쥔은 학교를 졸업한 후 곧바로 직업화가가 되었다. 몇 년 안 돼 많은 소장가와 화랑 들이 그를 알아보기 시작했으며 10년도 채 안 돼 일본에서 큰 회고전이 열릴 정도였으니 그의 작품은 시장보다 한 발 일찍 인정을 받았다. 그렇기에 그에게는 시장이라는 것은 이후 발생한 하나의 물결일 뿐 그는 그저 그대로 자신의 길을 갈 뿐인 것이다.

팡리쥔의 작업실은 베이징 동쪽 30분이나 고속도로를 달려야 도착하는 예술촌 송좡宋庄에 있다. 지금은 거대한 예술촌이 되었지만 1994년 처음 팡리쥔이 이곳으로 올 무렵에는 가난한 농촌마을에 불과했다. 2008년 새로 지었다는 팡리쥔의 작업실은 사합원四合院*처럼 가운데 마당이 있고 사면으로 건물이 들어서 있는데 이 건물은 겉보기에는 별다른 개성이 없어 보인다. 그러나 이곳은 팡리쥔이 만든 작가들의 아지트다. 이층 건물에는 무려 10명의 작가들이 지내고 작업할 수 있는 10개의 공간이 있다. 팡리쥔은 베이징에 머무는 동안 이 열 개의 공간 중 하나에서 작품을 하며 지낸다.

주 | 사합원 중국의 전통적인 건축형식으로 중정(中庭)을 둘러싸고 사방에 건물이 배치된다.

〈2003.2.1.〉 400×852cm 채색목판화 2003

"예술보다 더 중요한 건 사람이 되는 것,
그것이 내가 평생을 통해 만들어 가야 할 작품이다"

중앙미술학원을 졸업하고 바로 직업화가의 길로 들어섰는데 당시 상황에서는 너무나 불안정한 길로 들어서는 것 아니었나요?

대학을 졸업했을 때 학교에서 구해준 직장은 조폐장이었어요. 국가의 정식 직장이었죠. 대우도 좋고 안정적이었지만 매일 정해진 시간에 출근해서 일하는 것이 지겨웠어요. 자유롭게 창작을 하면서 지내는 것이 대학 시절 내내 꿈이었죠. 1989년 천안문 사태를 겪으면서 작품을 하고 싶다는 생각이 점점 강해졌어요. 일단 한번 해보자는 마음으로 원명원에 작업실을 구했어요. 작업실 렌트비를 내기 위해 여러 가지 삽화 아르바이트를 했죠. 그리고 일주일에 두 번은 저녁에 왕푸징에 가서 학생을 가르쳐서 받은 100원으로 렌트비를 냈어요. 사람들에게 돈도 빌리고, 밥도 얻어먹으며 힘들게 작품을 했죠.

원명원 작가들의 교류가 많아지고 예술촌이 된 것은 제가 원명원에 들어오고 몇 년 지난 뒤였어요. 당시 원명원에는 화가들이 중심이 되긴 했지만 시인, 작가 등 문인들도 많았습니다. 당시 젊은이들을 이곳으로 이끌어온 것은 새로운 생활방식이었다고 생각해요. 이전에는 자유직종이라는 것이 없었어요. 이러한 직장이 없는 이들은 망류라고 불렸어요. 길을 잃고 떠도는 이들이라는 뜻이죠. 이전의 망류 세대들은 그렇게 행복한 결말을 갖지 못했어요. 살아갈 방도가 없었기 때문이죠. 90년대가 가까워졌을 때 정부에서는 직장을 나누어줄 수 없었어요. 국가는 결국 자유로운 삶이라는 것을 개방할 수밖에 없었죠.

중국에는 소장가도 없었고 그럴만한 재력을 가진 사람도 적었어요. 제 작품을 가장 잘 이해하고 있는 이들은 결국 친구들이고 평론가들이었지만 문제는 그들이 작품을 살 수 없었다는 거죠. 소장이라는 개념을 가진 이가 적었어요. 그에 비해 외자기업과 대사관에 일하고 있는 외국인들은 수입의 일부만으로 작품을 살 수 있었어요. 시간이 가면서 해외의 예술 기구라든지 미디어가 중국예술에 관심을 갖고 전시를 열게 되었어요. 1992년 호주

에서 열린 〈중국 신예술전〉이라든지, 1993년 홍콩에서 열린 〈중국 후89예
술전〉, 베를린에서 열린 〈중국 아방가르드예술전〉 등이 대표적인 전시죠.
이런 대규모 전시가 열린 후 점점 서양 화랑이 중국의 작가들을 찾아오고
작품을 구입하기 시작했어요.

선생님의 첫 번째 개인전은 언제였나요?

1991년 리우웨이^{刘炜}와 함께 비공식적인 2인전을 했어요. 그리고 1992년
수도박물관에서 다시 함께 2인전을 했어요. 이것이 공식적으로 화랑 공간
에서의 첫 번째 전시였어요. 첫 번째 개인전은 1996년 일본 제팬파운데이
션^{Japan Foundation}에서의 전시였는데 꽤 큰 규모의 회고전이었죠.

1993년 뉴욕 《타임》지는 선생님의 작품 〈시리즈 2〉를 표지로 선정했어요. 이 '하품하는 대
머리 인물'은 굉장히 빠른 속도로 중국 현대미술, 냉소적 리얼리즘을 대표하는 아이콘이 됐
는데 이 대머리 인물을 그리게 된 계기는 무엇인가요?

작품 속에 나타나는 많은 제재들을 선택하는 상황은 여러 가지예요. 나도
왜 대머리를 그리게 되었던 걸까 스스로 오랫동안 생각했어요. 어쩌면 제
가 머리를 다 밀어버리고 대머리로 있기 때문에 자연스럽게 그리게 되었는
지도 모르죠. 잠재의식 속에서 나와 가장 가까운 인물의 표현이었을 테니
까요. 대머리에 대한 첫 기억은 고등학교 때 교장선생님이 장발을 못하게

하는 것에 반항하기 위해 단체로 머리를 밀어버린 적이 있어요. 그때부터 제 안에서 대머리는 일종의 반역을 뜻하게 되었어요. 대머리를 그리게 된 때는 마침 제가 그런 반역을 그리워하던 시기였어요. 그때는 아무것도 표현할 수 없었죠. 주위에 대한 불만조차 마음대로 표현할 수 없었어요. 그런 때 이런 보이지 않는 반역이야말로 제일 적합한 표현방식이 아니었나 싶어요.

작품 속 사람들이 모두 선생님처럼 보이기도 해요

모든 제재와 주제는 제 생활, 제 현실에서 와요. 당시의 젊은이들은 굉장히 큰 스트레스를 안고 살아야 했죠. 사회와 자신, 그리고 환경에서 오는 모든 것이 우리를 짓누르고 있었어요. 그때 히피라든지, 조소라든지 하는 어떤 방식이 없이는 살아나갈 수 없었을 거예요. 그 모든 것들이 결국 자신을 해방시키는 통로였어요.

선생님은 2009년부터 선생님 자신에 대한 재미있는 전시를 하고 계세요. 일종의 문헌전시와 같은 형식인데 좀 설명해주세요.

나는 여러 대학에서 객좌 교수를 하고 있어요. 학생들에게는 참고가 될 만한 상이 필요하다고 생각해요. 저렇게 되고 싶다거나, 아니면 저렇게는 되고 싶지 않다거나. 그것이 어떤 것이라 해도 어린 학생들에게는 무언가 볼

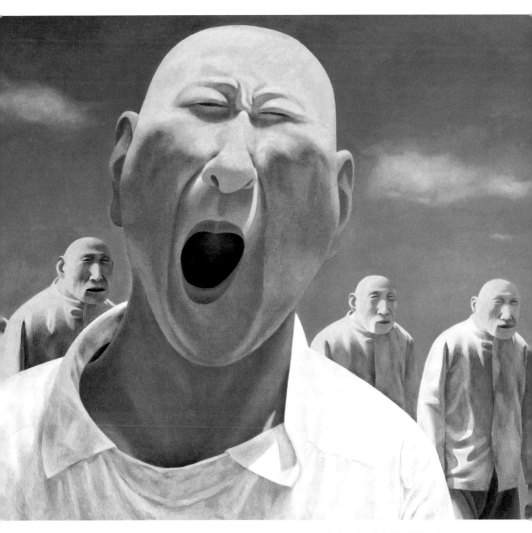

1993년 《타임》지 표지로 실린 작품. 〈시리즈 2〉 200×230cm
캔버스에 유채 1991〜1992

것이 있어야 한다고 생각해요. 그리고 그 상이 구체적이라면 더 좋겠죠. 내가 어렸을 때는 참고할 만한 인물이 참 없었어요. 저는 학생들에게 나를 하나의 참고로 보여주고 싶었어요. 그래서 이 전시는 나라는 사람에 대한 자료전시예요. 이 전시를 통해 학생들은 내가 그들과 동갑일 때 그렸던 그림도 보고, 내가 그때 했던 생각들도 읽어요. '이땐 그림을 나보다 더 못 그렸네' 하면서 팡리쥔이라는 나이 많은 작가도 그들과 똑같은 길을 걸어왔다는 것을 보는 거죠. 그래서 이 전시는 나의 현재의 그림보다는 예전의 사건들, 중국의 당시 상황들과 내 인생에 일어났던 일들, 당시의 기록으로 이루어졌어요. 나는 대단한 사람은 아니지만 자라나는 학생들이 나를 보고 조그마한 새로운 생각, 혹은 용기라도 얻게 되면 좋겠다고 생각했어요. '에 이 이런 사람도 이렇게 유명해졌는데' 하고요.

이미 작가로는 성공을 이뤘다고 봐도 좋을 텐데 앞으로 더 하고 싶은 일, 꿈이 있나요?

저는 예술가보다 어떤 사람인가가 더 중요하다고 생각해요. 이것은 평생을 통해서 이루어져야 하는 일이죠. 저는 편안한 사람이 되고 싶어요. 어떤 작가들은 예술이란 삶과 사람으로부터 완전히 떨어진 아주 숭고하며 고립된 것이라고 생각하죠. 예술가들에게는 종종 자신을 대중에게서 떼어놓고 마치 '비인류'처럼 생각하는 큰 병이 있어요. 저는 한 사람의 작가로서

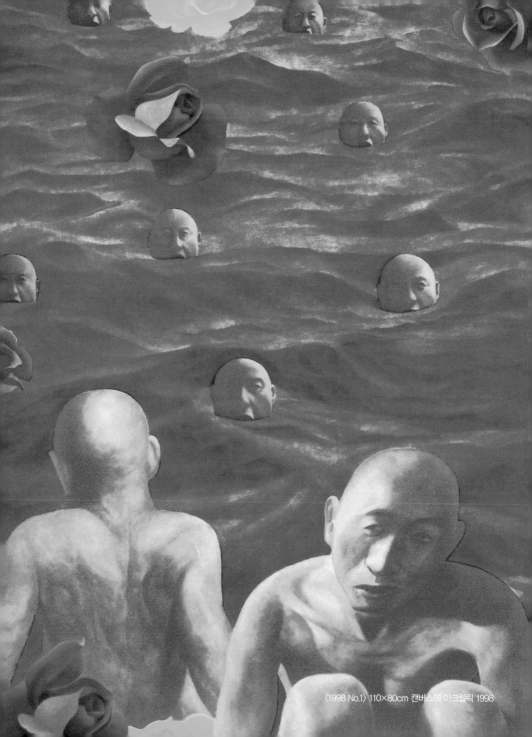

〈1998 No,1〉 110×80cm 캔버스에 아크릴릭 1998

저와 대중은 절대 떼어놓을 수 없는 사이라고 생각해요. 사람은 다 똑같아요. 상하이 사람이든, 베이징 사람이든, 랴오닝 사람이든, 미국 사람이든, 한국 사람이든 그들의 욕망, 좋고 나쁨은 99% 다 똑같아요. 만약 이 공통점을 모르고 대중을 그저 바보 취급한다면 그건 마치 눈만 있고 마음이 없는 것과 같아요.

인터뷰를 마치고 몇 개월이 지났다. 가을은 798이 가장 빛나는 시간이다. 추운 겨울을 앞두고 작가들도, 화랑들도 올해를 빛낼 마지막 전시들을 준비한다. 분주한 10월의 798에서 또 한 번의 개인전을 연 팡리쥔을 만났다. 이 공간에서 팡리쥔이 선택한 것은 큰 작품들이 아니라 경쾌하고 즐거운 작은 드로잉과 도자기 작품이었다. 붓들이 가득 꽂힌 책상에서 그는 쓱쓱이 경쾌한 드로잉들을 그려냈으리라. 작지만 그의 느낌이 물씬 나는 작품들은 어깨에 힘을 빼고 느긋하게 앉은 팡리쥔다웠다.

작은 작품들이 걸린 첫 번째 전시장 너머 환하게 불이 밝혀진 두 번째 전시장을 가득 채운 것은 이번 전시 중 유일한 유화작품, 14미터가 넘는 대작 〈2013 여름2013夏〉이었다. 회색 구름 위로 파란 하늘과 하얀 구름, 그리고 노란 해 앞으로 달려 나오는 수많은 사람들이 선명하게 색 대비를 보이는 이 작품은 그림 속의 해가 빛을 발하는 듯 환하게 전시장을 가득 채웠다. 싱글

싱글 웃는 얼굴의 팡리쥔이 작품 앞에 서 있었다.

빠르게 변화하고 끊임없이 새로운 작가들이 쏟아져 나오는 중국의 현대미술계에서 팡리쥔 같은 스타작가들은 종종 이미 미술사 책 속에 들어가 버린 인물처럼 느껴진다. 하지만 작가들에게 가장 중요한 것은 무엇일까? 부, 명예도 중요하지만 그들에게 가장 중요한 것은 작가로서의 자신 아닐까. 1963년생인 팡리쥔은 올해로 딱 50세가 되었다. 팡리쥔이라는 이름을 빼놓고 본다면 실은 놀라우리만큼 젊은 이 예술가가 앞으로 또 어떤 길을 걸어갈지, 어떤 작품으로 우리를 즐겁게 할지 더 많이 기대된다.

Feng Zhengjie

—

펑쩡지에

俸正杰

1968년 사천 출생으로 사천미술학원, 동 대학 대학원을 졸업했다.
현대 중국의 한 단면을 보여주는 염속주의 미술의 대표 작가로
독특한 화풍과 색채로 중국을 넘어 세계적인 주목을 받았다.
베니스비엔날레를 포함한 많은 대형 전시에 참가했으며 싱가포르미술관,
방콕 황후미술관, 뉴욕 틸톤갤러리,
도쿄갤러리 등에서 개인전을 가졌다. 현재 베이징과 싱가포르,
한국 제주도에서 생활하며 작품을 하고 있다.

여성들은 항상 풍부한 이야기와 상징으로 가득하다. 그녀들의 표정,
화장, 머리 스타일은 종종 그녀 자신을 넘어 우리가 살아가는 오늘을 보여
준다. 그래서 오늘, 이 거리를 지나가고 내 곁에 앉은 그녀들은 이 시간,
이 도시가 낳은 작품인 것이다.
펑쩡지에와 그의 작품은 나에게 첫 번째 중국 작가, 그리고 중국예술이었

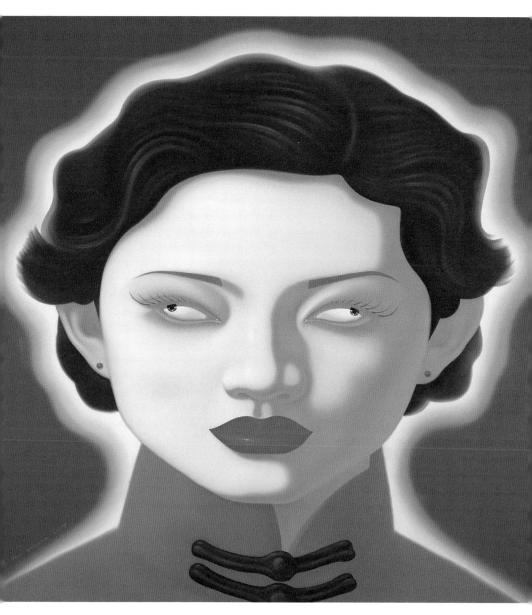

〈중국초상 K〉 시리즈 No.3 210×210cm 캔버스에 유채 2007

다. 처음으로 펑쩡지에의 작품을 보았던 곳은 부산이었다. 서울에서 대학을 다니던 나는 부산 본가에 내려가면 부모님과 곧잘 미술관이나 화랑을 다니며 전시를 보곤 했다. 하루는 아버지께서 말씀하셨다.

"이번 전시는 중국 작가의 전시야. 굉장히 좋은 작품이라고 하는데 우린 아직 좀 무섭더라."

조용한 주택가를 지나 들어간 갤러리에서 만난 펑쩡지에의 작품은 너무 강렬해 마치 바깥세상과는 다른 종류의 공기가 흐르는 듯했다. 선명하고 강한 핑크와 그린, 그리고 그 안에 떠 있는 듯한 거대한 얼굴의 여인들. 그들은 화면의 대부분을 차지하고 우리를 바라보고 있었다. 그 얼굴을 마주하는 순간, 색 속으로 휩쓸려갈 듯했다. 나를 움직이지 못하게 만든 커다란 화면 안의 그녀들은 '아름답다'라기보다는 '기괴하다'라는 표현이 더 적당했다. 하얀 얼굴 속의 눈은 길게 찢어져 있고 눈동자는 어디를 향하는지 양쪽이 전혀 다른 곳을 바라보고 있었다. 이것이 중국의 초상이라니. 이 생경하고 무서운 얼굴을 나는 어찌 마주해야 하는지 몰랐다.

그 후 그녀들을 다시 만난 것은 베이징에서였다. 중국에서 몇 번의 계절을 지내고 만난 펑쩡지에 중국의 초상들은 나에게 또 다른 모습으로 다가왔다. 그것은 진짜 중국의 얼굴이었다. 화려한 화장과 옷, 머리 모양, 표정. 펑쩡지에의 작품 속 그녀들은 지금의 중국을 그대로 드러내고 있었다.

그것은 화려하고 표면적이라는 것만으로 설명하기에는 부족하다. 어떤 터

질 것 같은 팽창, 그저 얇은 한 층의 화려함이 아니라 그 안에 가득 찬 어떤 공기를 드러내고 있는 것이 펑쩡지에의 여자들이다. 왜 하필 여자였냐고 물을 필요도 없었다. 아름다움, 동시에 이 시대를 나타내는 여러 가지 상징까지 담을 수 있는 것이 여성 이외에 또 무엇이 있을까.

2006년 무렵부터 올림픽이 열린 2008년까지 중국 미술이 폭발적으로 성장할 때 펑쩡지에의 여인들은 그 중심에서 예의 아름다운 얼굴로 경매와 전시를 장식했다. 경매가는 매번 기록을 갱신했고 작품은 구하기 어려울 정도였다. 펑쩡지에가 상업적인 작가여서였을까? 아니다. 이렇게 눈에 띄고, 완벽한 이미지에 중국의 미감을 충분히 가진 작품이 시장에서 환영을 받지 않았다면 그것이 더욱 이상했을 일이다.

아는 만큼 보이는 것일까. 중국의 매력을 알고 난 후부터 펑쩡지에의 여인들은 더 이상 기괴하지 않았다. 처음 만났을 때 느꼈던 그녀들의 기괴함이 매혹으로 바뀌는 그 변화가 스스로도 놀라울 정도였다. 중국에서 만난 혼란, 무질서와 호화로움, 그리고 이 모두를 움직이는 거대한 어떤 힘 같은 것. 내가 이곳 중국에서 느낀 중국의 초상이 펑쩡지에가 그린 그 얼굴에 그대로 있다.

"혼란스런 시대에 자기 안을 바라보지 못하는
중국인의 초상을 그리고 싶었다"

사천 출신이신데 베이징에 온 것은 언제인가요?

1995년에 대학원을 졸업하고 바로 그해 베이징으로 왔어요. 베이징 교육
학원에서 학생들을 가르치는 일을 하기 시작했거든요. 나는 사천에서 태어
나 그곳에서만 살았기 때문에 새로운 곳으로 가고 싶은 마음이 컸지요. 당
연히 베이징 예술계가 갖고 있는 이곳만의 생동감과 잠재력도 저를 이곳으
로 오게 한 원동력이었고요.

그럼 베이징에서는 어떻게 작품활동을 시작하셨어요?

리시엔팅, 인샹시殷双喜 등 당시 활발히 활동하던 평론가들과 작가들은 대부
분 베이징에 오기 전부터 알고 있었어요. 처음 베이징에 와서는 학생들에
게 그림을 가르치는 일을 했어요. 그림을 그리는 일이기 때문에 정신적으
로 힘들다거나 스트레스가 많지는 않았어요. 그때는 다들 졸업 후 일을 해

〈피부의 서술—착위皮肤的叙述-错位〉 캔버스에 유채 180×130cm 1994

서 생활을 해결하며 작품을 했어요. 지금의 젊은 작가들은 졸업하고 작품
이 안 팔리고 전시가 없으면 불안하고 조급하게 생각하는데, 우린 그게 당
연했으니까 불안함이 없었죠. 낮에는 학생을 가르치고 저녁이 되면 학교
기숙사에서 그림을 그렸어요. 그렇게 준비한 작품들로 1996년 수도사범대
학미술관에서 〈피부의 서술^{皮肤的叙述}〉이라는 제목의 개인전을 했어요. 첫 개
인전이었죠. 그 전시를 통해서 더 많은 작가와 평론가, 소장가 들이 제 작
품을 알게 되었어요.

〈피부의 서술〉 그리고 〈낭만여정^{浪漫旅程}〉 등의 시리즈를 잇달아 발표하셨는데 이
시기의 작품들은 어떤 이야기를 갖고 있나요?
〈피부의 서술〉은 대학원 때부터 하고 있었던 시리즈예요. 이 작품은 사회
변화와 사람들이 갖는 생존과 변이에 대해 그린 것이에요. 작품을 보면 피
부병이나 돌연변이 같은 반점이 있는 인간의 신체가 가장 눈에 뜨일 거예
요. 이것은 변해가는 시대와 환경 속에서 병들어가는 사람들을 나타내고
있어요.
시단^{西單}에는 결혼기념 사진관이 많이 모여 있었는데 촬영감독을 하고 있는
친구가 있었어요. 〈피부의 서술〉 전시회를 마친 후 자주 놀러가 촬영하는
것을 구경하다 사진을 찍는 신랑신부를 보면서 재미있는 것을 발견했어요.
두 사람은 분명히 진실한 감정으로 결혼을 하겠지만 카메라를 든 촬영감독

이 시키는 사소한 동작, 표정까지 따라하는 것을 보다 보니 마치 사랑하는 사이가 아니라 결혼과 사랑을 연기하고 있는 것처럼 보였어요. 그것이 아주 재미있어서 시작하게 된 것이 결혼사진을 모티브로 한 〈낭만여정〉 시리즈예요.

어떤 의미에서 그 모습은 당시 중국 사회와 비슷했어요. 1992년 덩샤오핑이 개혁 개방을 이야기한 후 경제발전이 빨라졌죠. 사회가 빠르게 팽창하고 그것에 의해서 사람들이 급속하게 변했거든요. 가짜 브랜드를 만들어내고 가식적인 생활과 웃음. 모든 것이 보여주기 위한 가짜로 변해가는 것 같았어요.

사실 작품에서 가장 눈에 띄는 것은 강렬한 색채예요. 초기작부터 일관되게 눈에 띄는데 이런 색들을 사용하게 된 계기나 배경이 있나요?

사천미술학원을 포함해 중국의 미술학교들은 대부분 전통적인 사실적 묘사, 기술적인 부분을 굉장히 강조합니다. 그리고 사실 사천미술학원 전체적인 분위기는 회색조의 그림이 많아요. 분위기 있고 은은한 색채의 잘 그린 그림들이요. 하지만 저는 대학에 다닐 때부터 학교 분위기와 다른 그림을 그렸어요. 선생님이 시키는 대로 그 한 장을 그린 후 종종 내가 그리고 싶은 그림을 더 그리곤 했죠.

제 작품 안에 있는 색들은 아주 현대적으로 해석되기도 하지만 중국의 전

〈낭만여정浪漫旅程 No. 26〉 캔버스에 유채 150×190cm 1999

통 니엔화^{年畵}*나 민속예술에서도 찾을 수 있는 색들예요. 제가 선명하고 강렬한 색들을 좋아하고 계속 사용하게 된 것은 이러한 전통적인 예술에서 받은 영향도 크다고 생각해요. 그래서 작품 안의 도상이 현대적이라고 해도 서양의 평론가, 소장가 들은 동양적이고 중국적인 느낌을 갖는 것 같아요.

붉은색과 초록색은 아주 재미있는 조합이에요. 현실에서든 문학 작품 안에서든 아주 많이 사용되죠. 예를 들어 사자성어 홍등주록^{灯红酒绿}은 아주 호화로운 생활을 뜻해요. 붉은 등에 초록색의 술이 있는 사치스럽고 화려한 장면이 연상되죠. 초록과 빨간 옷을 입었다는 의미의 사자성어들, 즉 촨훙따이뤼^{穿红带绿}, 피훙꽈뤼^{披红挂绿}는 화려한 옷차림을 뜻해요. 큰 행사가 있거나 잔치가 있을 때 입었던 화려한 비단옷을 생각하면 돼요. 하지만 동시에 훙페이뤼초더쿠^{红配绿丑地哭}라는 말처럼 아주 보기 싫은, 촌스러운 차림을 뜻하는 말에도 붉은 색과 녹색이 쓰여요. 즉 이 두 색의 조합은 아주 아름답고 화려할 수도 있지만, 정말 보기 싫을 수도 있는 어려운 조합인 거죠.

〈중국초상〉 시리즈에서는 작품의 전체적인 구도가 굉장히 크게 변했어요. 이런 단순하면서도 강렬한 구도와 이미지는 당시로서는 큰 변화와 충격이었을 것 같은데요.

주 | 니엔화 정월에 문이나 실내에 장식으로 붙이는 그림. 문신, 조관 등 제액초복과 장수, 재앙을 물리치는 등의 길상화가 주를 이룬다. 명청시대에 유행해 농촌까지 보급되었다.

〈중국초상〉 시리즈를 시작한 것은 2000년부터예요. 〈낭만여정〉은 화면이 복잡하고 여러 가지 내용이 세세하게 많이 들어가는 작품이잖아요. 그래서 좀 다른 분위기의 작품을 하고 싶었어요. 좀 더 심플하고 명확하게 내가 원하는 느낌을 표현하고 싶었죠. 제 나름대로 실험을 해본 것이 〈중국초상〉 시리즈였어요. 이렇게 완전히 바뀐 새로운 스타일로 정말 자신감 있게 그린 것은 그로부터 2,3년이 지난 후였던 것 같아요. 표현방법이라는 것이 어떨 때는 내가 표현하고자 하는 것을 바로 보여주지 않거든요. 일정한 양의 작품과 시간을 지나면서 어떤 방법으로 가장 내가 원하는 느낌을 잘 표현해낼 수 있는지 점점 알게 되죠.

〈중국초상〉 시리즈는 모두 여성들의 초상이에요. 왜 여성들을 선택하셨어요? 이들은 누구인가요?

내가 여성들에 대해 어떤 편견이나 시각이 있는 것은 아니에요. 나는 그저 아름다운 것을 보고 감상하는 것을 즐기는 예술가일 뿐이에요. 〈중국초상〉에서 나타내고 싶었던 것은 2000년대 초 중국 사회의 한 얼굴이에요. 그래서 제목도 〈중국초상〉이죠. 그렇기 때문에 이 초상들이 나타내는 것은 특정한 개인이나 여성이 아니라 이 시대를 살아가는 사람들, 그들의 얼굴이에요. 그 안에는 내가 잡지에서 본 모델의 얼굴도 있고 유명 연예인의 얼굴도 있어요. 대부분 정면을 바라보고 있지만 그들의 눈은 초점이 맞지 않아

요. 두 눈동자는 각각 다른 곳을 바라보고 있어요. 아름다운 여성들의 얼굴에 어울리지 않는 이 텅 비고 기괴한 눈동자가 더해져 화면은 더 강렬한 느낌을 갖죠. 혼란스러운 시대 안에서 자기 안을 보기보다는 바깥세상을 바라보는 데 급급한 중국인의 초상을 표현하고자 했어요.

리시엔팅은 선생님의 작품을 '염속주의 예술'의 대표로 이야기하셨어요. 사실 한국인인 저에게는 '염속'이라는 뜻이 확실히 와 닿지는 않아요. 염속이란 원래 문학에서 이야기되었던 개념이라고 들었는데 선생님 작품에서는 어떤 의미로 이해해야 하나요?
리시엔팅은 1990년대 후반부터 2000년대까지 보이기 시작한 어떤 특정한 예술작품들을 염속주의라고 이름 붙이고 그 작품들 안에 있는 공통된 형식과 개념을 정리했어요. 저는 염속을 염*과 속*이라는 두 글자의 뜻으로, 즉 두 각도에서 해석하고 있어요. '염'이란 시각적인 것이에요. 이 글자는 원래 색이나 빛이 선명하다는 뜻을 갖고 있어요. 즉 색채를 포함한 표현 언어 그 자체의 강렬함을 이야기해요. 그 반면 '속'이라는 것은 그 안에 반영하고 있는 내용을 말하죠. 세속적인 생활이나 심리상태를 가리켜요. 그래서 염속주의 예술이라는 것은 작품 내외에 드러나는 두 가지를 다 아우르는 개념이에요. 단순히 색깔이 화려한 작품이나 통속적인 주제를 다룬 것이 아니라, 이 시대와 세상을 표현하는 동시에 특정한 표현방법을 가진 일련의 작품들을 가리키는 단어예요.

작품 속에서 일관되게 인물을 통해 이야기하고 있는데 그건 인물이 이 시대를 나타내기 때문인가요?

나는 우리가 살고 있는 진짜 생활과 현실에 계속 관심을 가져왔어요. 예를 들면 사천에서 대학을 다닐 때 매년 학교에서는 학생들을 시골로 보내 사생을 하게 했어요. 왜 꼭 소수민족이 사는 시골에 가서 생활을 체험하고 그림을 그리라고 하는 걸까요? 우리가 매일 살고 있는 생활은 예술이 필요로 하는 것을 체험할 수 없는 건가요? 도대체 무엇이 진짜인 걸까요. 90년대에 들어서면서 사회는 굉장히 빠르게 변화하고 있었어요. 생활방식과 소비방식, 우리가 쓰는 물건까지 모든 것이 변했어요. 나는 내가 사는 일상과 전혀 상관없는 산골짜기의 시골 풍경과 소수민족의 문화보다는 학교 담 바로 바깥에 있는 일상생활과 사회의 변화에 더 강하게 끌렸어요. 그래서 첫 시리즈인 〈피부의 서술〉에서부터 쭉 내가 바라보고 흥미를 갖고 있는 '이 세상'에 대해 이야기하게 되었죠. 그리고 그것을 가장 잘 나타낼 수 있는 것이 인물이었던 것 같아요.

저는 페이지아춘 시절부터 지금까지 선생님의 작업실을 세 군데 가봤어요. 세 작업실이 다 아주 재미있었는데 특히 작업실이 작품과 한 세트처럼 작품 속에 나타난 색들로 이루어져 있는 것이 인상적이었어요. 어떤 의미에서는 작품 안에 드러난 선생님의 심미관을 더 현실적으로 구현해 놓은 것 같기도 했고요.

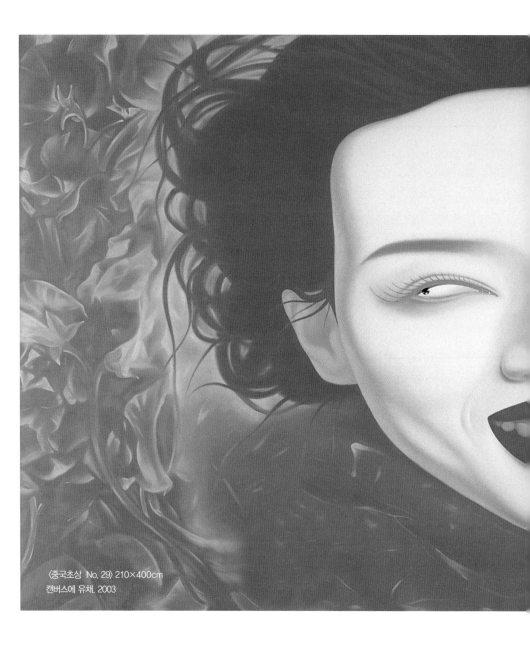

〈중국초상 No. 29〉 210×400cm
캔버스에 유채, 2003

나는 작업실을 정말 여러 번 옮겼어요. 처음 베이징에 왔을 때는 지금처럼 큰 작업실은 생각도 못했어요. 처음에는 판지아위엔에 작은 방을 빌렸어요. 사람이 너무 없어서 마치 그 동네에 나 혼자 살고 있는 것 같았죠. 그 후 서쪽 이환 근처에도 잠깐 있었어요. 〈낭만여정〉을 그릴 때 한 시기에는 작업실을 빌릴 돈이 없어서 학교 사무실에서 지내면서 작품을 했어요. 선생님들이 퇴근하고 나면 사무실에 있는 책상들을 책상 위로 올리고 공간을 만들어 그 안에서 그림을 그렸어요. 2000년에는 중앙미술학원 앞에 있는 화지아띠花家地라는 오래된 아파트에서 그림을 그렸어요. 지금은 역사가 되었지만 당시에는 정말 많은 작가들이 화지아띠에서 그림을 그렸어요. 장샤오강张晓刚 *, 송영홍宋永红, 천원보陈文波, 마리우밍马六明 등이 화지아띠 작업실에서 그들의 가장 중요한 작품을 그렸죠. 페이지아춘의 좀 더 작업실 같은 작업실로 이사한 것은 2002년이예요. 당시 페이지아춘은 그냥 창고였어요. 내가 그 창고 사장님께 작가들이 쓸 수 있는 작업실로 바꾸라고 이야기했죠. 지금 어딜 가나 볼 수 있는 작은 창고, 화장실과 흰 벽, 높은 천장 등을 가진 작업실 모양은 그때 저희가 처음 시작한 거예요. 처음 페이지아춘에 들어갔던 작가는 장샤오강张晓刚 *, 쩡하오曾浩, 양치엔杨千 그리고 나 이렇게 네 사람이었어요. 페이지아춘의 작업실을 꽤 오랫동안 썼죠. 제가 좋아하는 색들로 개조도 하고 색을 바꾸기도 하고요. 이 색들은 작품을 위해 일부러 쓰는 것이 아니라 제가 실제로 이런 선명하고 화려한 색들을 좋아해요.

2008년경에는 많은 작업실이 철거되었어요. 페이지아춘도 철거된다는 이야기가 있어서 이하오띠¹²로 작업실을 옮겼어요. 이하오띠로 옮길 때는 그 전보다 더 많은 것을 생각해서 작업실을 개조했어요. 더 공간이 커지기도 했고 작업실의 용도도 여러 가지가 필요해졌거든요. 작품을 그리는 공간뿐만 아니라 작품을 보여주는 공간, 보관하는 공간, 손님들이 앉고 이야기할 수 있는 공간 등을 생각해서 공간을 나누었죠. 그리고 올해 송좡에 새로 지은 작업실로 이사했어요. 그러고 보니 정말 여러 번 이사를 하며 작품을 했네요. 송좡에 있는 작업실은 아마 한참 동안 이사하지 않고 쓸 수 있을 것 같아요.

선생님은 어시스턴트 없이 혼자 그림을 그리는 것으로 유명하세요. 이렇게 큰 작품도 혼자 하세요?

사실 제 작품 같은 경우에는 조수가 도와줄 수 있는 부분이 별로 없어요. 〈중국초상〉 같은 경우에는 작품 사이즈가 크든 작든 그릴 때 별로 다르지 않아요. 큰 작품을 그리는 날은 좀 긴장하고 저녁 늦게까지 그리고, 작은

주 I 장샤오강(張曉剛, 1958~)사천 출신의 현대예술가. 사천미술학원에서 유화를 전공했으며, 서정적인 회색톤의 〈대가족〉 시리즈로 주목받기 시작했다. 그의 작품은 사회주의 체제 아래 살아온 사람들의 공통된 얼굴 속에 중국의 역사와 고뇌, 슬픔을 더 감성적이고 심리적인 방식으로 드러내고 있다. 제 46회 베니스비엔날레를 통해 전 세계적으로 주목을 받았다. 팡리쥔, 위에민쥔, 왕광이와 함께 중국예술의 4대 천왕이라고도불린다.

작품을 하는 날은 좀 여유롭고 그렇죠. 손이 많이 가고 복잡한 〈낭만여정〉 같은 작품은 사이즈가 작아도 시간이 오래 걸리죠. 보통 큰 사이즈의 작품은 두 달 정도 걸려요.

최근에는 어떤 작품을 구상하고 계세요? 요즘은 싱가포르에 머무는 시간이 많다고 들었어요. 가족이 싱가포르에서 지내고 있으시죠?

최근 몇 년 간은 아들이 나를 제일 필요로 하는 시간이라고 생각해서 가족이 사는 싱가포르에 있는 시간이 좀 많아요. 또 몇 년 전부터 조각, 인스탈레이션 등의 다른 영역의 작품들로 전시를 하기도 했죠. 지금도 계속 여러 가지 방향의 실험을 하고 있어요. 2013년 가을에는 제주도 현대미술관에서 개인전을 했어요. 제주도에 작은 작업실도 가지고 있는데 너무 아름답고 편안한 곳이에요. 많은 시간을 제주도에서 보내지 못해서 아쉬워요.

처음 만났을 때 펑쩡지에는 아직 결혼을 안 한 노총각이었고, 젊은 작가였다. 그런 그가 지금은 중견 작가이자 한 아이의 아버지가 되었다. 바람이 휘몰아치는 변화의 이 땅에서 펑쩡지에의 작품은 마치 바람을 만난 연처럼 높이 날아올랐다. 하지만 생각해 보면 펑쩡지에는 처음부터 지금까지 항상 똑같았다. 항상 적절한 거리와 예의로, 의리와 책임감으로 귀찮았을 여러

펑쩡지에의 이하오띠 작업실은 평면작업부터 설치작품까지 많은 작품이 미술관처럼 전시되어 있다.

가지 나의 부탁을 들어주었다. 그리고 항상 똑같이 그림을 그리고 있다. 그는 다른 작가들처럼 작품에 대한 이야기를 궁리하지도 않고 힘들여 자신의 작품가격을 보호하지도 않는다. 처음 시장이 그의 뒤를 쫓아왔듯 지금, 시장이 잠깐 멈춰 섰을 때도 그는 아랑곳하지 않는다. 시장의 움직임은 그저 그에게 조금은 멋쩍은 일들일 뿐이다. 그리고 그의 작품은 여전히 매력적이다.

Huang Rui

—

황루이

黄锐

1952년 베이징에서 출생했으며 중국 현대미술의 시작이라 불리는
싱싱화회의 발기자다. 또한 세계적으로 주목받고 있는
베이징 798예술구의 촌장이자 스피커로 중국 현대미술을 이끌어 왔다.
작품활동 이외에도 《Beijing, 798》 등의 저서로 중국 현대미술을
국제적으로 알렸으며 예술구 기획, 강의 등의 활동도
활발하게 하고 있다. 유럽, 일본, 한국, 중국 등의 주요 갤러리와
미술관에서 전시를 했으며 현재 베이징에서 작업하며 생활하고 있다.

중국 현대미술의 시작, 그 선두에 황루이가 있다. 그는 중국 현대미
술의 시작인 1979년 싱싱화회의 발기자이자 참여 작가다. 자유롭지 못했
던 시대에 끊임없이 꿈을 꾸며 작품과 사회활동을 통해 비판적인 목소리를
내 온 황루이의 이야기는 마치 독립투사처럼 풍랑과 바람 잘 날이 없다. 그
래서 황루이를 만나기 전 상상했던 그는 날카롭고 예민한, 딱딱하고 조금

은 무서운 투사의 모습이었다. 하지만 내가 만난 그는 누구보다도 부드럽고 낭만적인, 허그와 프랑스식 인사를 하는 유머러스한 아티스트였다.

1952년생, 이 예술가에게서는 단 1%의 '아저씨' 모습도 섞여 있지 않다. 그래서 전시를 위한 미팅도, 인터뷰도 항상 황루이를 만나면 모두 마치 데이트하는 느낌이다. 그의 외관도 나이를 짐작할 수 없지만, 그와 이야기를 나누다 보면 중국에서, 이 시대에 그라는 사람이 존재한다는 것 자체에 놀라움을 감출 수 없다.

몇 년 전 한국에서 온 서울 스페이스 홍지 관장과 눈이 오는 오전, 798의 한 카페에서 그를 만났다. 밤새 소리 없이 온 눈은 발이 푹푹 빠질 정도였다. 예상치 못한 큰 눈으로 798은 바람 소리 하나 없이 고요했다. 흰 눈을 밟으며 걸어 들어간 카페 테라스에는 여느 때와 같은 차이나 칼라 재킷과 하얀 셔츠를 입은 황루이가 앉아 있었다. 테이블에는 샴페인과 글라스가 놓여 있었다.

"이런 아름다운 아침을, 이런 아름다운 미인들과 함께 즐길 수 있어 너무나 영광입니다."

그의 낭만과 센스는 항상 모두를 미소 짓게 한다.

황루이의 작업실은 798을 지나 나무들이 쭉 늘어선 길을 한참 달려 막다른 골목에 이르러야 있다. 작업실 뒤로는 넓은 숲과 작은 마을들뿐, 골목에는

담 하나를 사이에 두고 작은 철제공장의 쿵쾅거리는 소리가 들린다. 그러나 그의 작업실로 들어서면 마치 다른 세계에 온 듯 조용하다. 이 큰 작업실을 둘러보는 일은 마치 선물상자를 여는 것처럼 무궁무진하다. 사면을 회색벽돌로 쌓은 작업실과 중앙에 있는 얕은 호수는 사합원을 연상시킨다. 베이징을 이야기할 때 빠질 수 없는 회색벽돌은 청나라 때 만들어진 민가에서 나온 빈티지 벽돌이다. 그래서 이 것은 진짜 베이징 색이다. 베이징의 낭만은 이 회색에서 시작한다.

1층 출입구로 들어서면 높은 천장이 우선 눈에 들어온다. 그곳에는 황루이의 설치작품들이 공간을 가득 메우고 있다. 광주비엔날레, 이천도자비엔날레 등 한국에서 전시됐던 작품들 곳곳에는 한국어도 보인다. 맞은편 동쪽 건물은 그가 생활하는 공간이다. 항상 음악이 흐르는 이 공간 1층과 2층 곳곳에 놓인 오래된 가구와 새로운 물건들은 그가 얼마나 이 공간을 세심하게 가꾸는지 알 수 있게 해준다.

황루이는 베이징의 서성西城에서 나고 자란 라오베이징런老北京人이다. 갓 스물을 넘긴 젊은 그는 혈기왕성했다. 당시 중국 총리 저우언라이周恩來가 죽었을 때 천안문에 추모시를 썼는데 그 일로 감옥에 갇히기까지 했다. 불행인지 다행인지 그해 여름에 닥친 탕산 대지진으로 풀려났다. 그리고 3년 후 〈싱싱미전〉을 열고 싱싱화회를 창립했다. 20대, 싱싱화회 시절의 작품은 새로운 예술을 꿈꾸는 청년 황루이와 그가 꿈꾸는 새로운 예술세계를 보였다.

그의 베이징은 그 누구의 것보다도 실감난다. 그 안에서 그의 삶은 큰 숲이다. 우리는 그 숲에서 마치 나무와 꽃처럼 자연스럽게 어우러진 그의 작품을 만난다. 그의 숲에 나 있는 길은 항상 한 방향을 향하고 있다. 황루이는 1984년 일본으로 이주해 2001년 베이징에 돌아오기까지 17년을 해외에서 거주했다. 오랜 시간의 외국생활은 그에게 많은 새로운 정보를 제공했고 더 넓은 눈으로 세계를 볼 수 있게 해주었다. 하지만 그 생활의 변화와 시간의 흐름에도 그의 작품은 중국, 그리고 사회라는 일관된 주제를 따라가고 있다. 그의 작품은 꾸준히 중국의 사회와 현실에 대해 비판하고 물음을 던진다.

그가 믿는 예술은 사회를 비추는 거울로의 예술이다. 그것을 표현하는 방법은 너무나 무궁무진하고 자유롭다. 〈차이나차이나〉 시리즈는 언어유희와 같은 위트로 중국의 오늘을 이야기한다. 영어로 중국을 뜻하는 차이나China와 '저곳을 철거한다' 라는 뜻의 중국어 차이나拆那는 발음이 같다.

베이징은 항상 공사 중이다. 새로 짓는 빌딩과 개발 중인 곳이 많기도 하지만 이는 동시에 오래된 집들이 계속해서 철거되고 버려지고 있다는 뜻이다. 이렇게 오래된 집들이 철거되고 나면 이곳에 살던 시민들은 베이징 외곽으로 옮겨 살아갈 수밖에 없다. 지금 이 순간도 존재하는 이 철거 현장들은 너무나 헐벗고 난폭하게, 거칠게 드러나 있어서 그대로가 작품이다. 황루이는 이 철거 현장을 크게 프린트한 사진 앞에 그저 아무렇지 않게 '차이나 차이

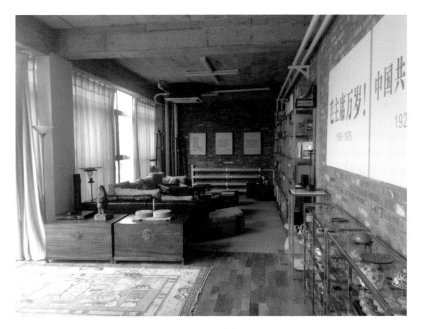

그의 작업실은 그의 작품과 감각, 그리고 베이징의 기억이 함께 어우러진 공간이다.

나' 두 글자를 써 놓는다. 그가 말하는 '차이나'가 중국을 말하는 것인지, 어디를 철거하느냐는 것인지, 아니면 둘 다인지 그것은 관객 몫이다.

이런 블랙유머와 위트는 다른 작품에서도 일관되게 이어진다. 중국의 인민폐로 만든 〈커머차이나Comerchina〉는 상업주의가 점점 짙어가는 중국 사회와 그 안의 예술품에 대한 이야기다. 27장의 실크스크린으로 이루어진 이 작품은 다 합치면 5미터가 넘는 거대한 100원짜리 인민폐 한 장이 되고 이것

은 조각조각 나누어져서 각각 판매된다. 거대한 미술시장 안에서 작품은 어떤 때는 돈처럼, 주식처럼, 금처럼 가치가 매겨지고 거래된다. 작품의 상업화는 투자심리가 큰 중국에서 너무나 많이 이루어지고 그 형태도 매우 다양하다. 작품 한 점이 주식의 한 종목이 되어 수백 명, 수천 명이 투자하는 경우도 있으니 그야말로 작품을 갈가리 찢어서 갖는 형국이다. 황루이의 작품은 그러한 미술시장을 그대로 풍자하고 있는 것이다.

황루이는 작가인 동시에 행동가다. 그의 이름에 예술가 외에 항상 따라오는 타이틀이 있다면 그것은 '798의 촌장'이다. 버려진 공장이었던 798이 지금의 798이 되기까지 그는 이를 발견하고 길을 모색했으며 투쟁했다. 그의 투쟁은 예술이었다. 사실 예술이야말로 예술가가 할 수 있는 가장 강력하고 유일한 방법이 아닌가.

〈차이나拆那-6-05〉 255×154cm 실크 스크린 캔버스 위에 유채 2000∼2005 (오른쪽)
〈차이나拆那-2-10〉 255×154cm 실크스크린 캔버스 위에 유채 2004 (왼쪽)

〈커머차이나 COMERCHINA−SHADOW−DICTATORSHIP〉270×540cm 실크스크린 캔버스 위에 유채 2009

"중국 현대미술의 씨를 뿌리고 작은 싹을 돋게 한,
그 시대에 있었다는 것이 감사하다"

처음에는 어떻게 그림을 그리게 되셨나요? 당시의 상황과 사회를 들려주세요.

초등학교 선생님이었던 어머니께서 종종 남은 분필을 갖다 주셨지요. 그 분
필로 아주 어릴 때부터 그림을 그리기 시작했던 것 같아요. 누가 나에게 그
림을 가르치지는 않았지만 그림을 그리는 것이 너무 좋았어요. 운명이라고
생각해요. 좀 크고 나서는 주위의 글 쓰는 친구들과 친하게 지내며 함께 잡
지를 만들었어요. 삽화를 그리기도 하고 표지 디자인을 하기도 하고요.

그때 만드셨던 잡지가 《찐티엔》인가요?

맞아요. 1978년 10월 시인 베이다오^{北島}, 망커^{芒克} 그리고 저 세 사람이 문학
잡지 《찐티엔^{今天}》을 창간했어요. 저는 미술편집을 맡아 모든 그림과 디자
인, 미술평론을 담당했죠. 저는 시인 친구들과 친하게 지냈어요. 지금 생각
하면 좋은 과정이었다고 생각해요. 저와 베이다오 집은 아주 가까워서 종

종 모여서 이야기를 하거나 함께 책을 나눠 읽곤 했죠. 당시의 문인들은 다른 어떤 예술영역보다 앞서 있었어요. 미술은 현실, 3차원의 것을 2차원인 평면에 나타내거나 2차원을 3차원인 입체로 나타냅니다. 어떤 형식이든 결과물은 2차원, 3차원이라는 것에 묶여 있었어요. 하지만 시는 달라요. 완전히 상상의 것이죠. 시라는 것은 어떤 시간, 시대, 상황이 있을 때 꽃을 피워요. 그때의 베이다오, 망커의 시를 보면 정말 그래요. 불가사의할 정도죠. 하지만 우리, 그림을 그리는 이들은 그렇지 못했어요.

싱싱화회는 그 후 조직하신 거죠?

《찐티엔》을 만들고 시 낭독회를 하면서 더 많은 예술가들과 교류하게 되었어요. 특히 시 낭독회의 성공은 저에게 예술가들도 어떤 소그룹이 필요하다는 생각을 하도록 했죠. 처음에는 이름도 없었어요. 저와 마더셩은 독립예술가일 것, 혹은 반체제 의식을 가진 전문 예술가일 것이라는 조건을 갖고 구성원을 찾기 시작했어요. 우리는 현 시대의 정치와 문화, 그리고 미술사에 대해 사고하고 고민하는 것을 중요한 방향으로 삼았어요. 그렇게 모인 10여 명의 작가들이 1979년 5월부터 작품을 준비하기 시작했고, 국가기념일 기간인 9월 27일부터 10월 3일까지 중국 미술관 동쪽 벽에 전시를 하기로 계획을 세웠죠. 23명 작가의 150점의 작품이 전시되었는데 이것이 제1회 〈싱싱미전〉이었어요. 이 싱싱이라는 이름이 나중에 우리의 이

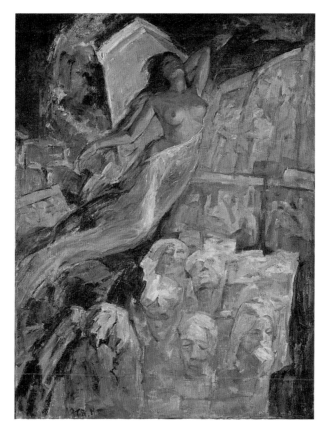

〈1976년 4월 5일〉 캔버스에 유채 120×89.5cm 〈싱싱미전〉 전시 작품

름이 된 거예요.

싱싱화회의 활동이 끝난 후 2001년까지 일본에서 무려 17년을 보내셨어요. 어떻게 일본에 가게 되었나요?

일본 여성과 사랑에 빠졌어요. 사실 당시에는 어디라도 떠나야 할 것 같은 분위기가 팽배했어요. 이곳이 어떻게 될지, 앞으로 작품을 할 수 있을지 모든 것이 불안했거든요. 게다가 저와 싱싱화회의 작가들은 정부로부터 감시당하고 통제받다 보니 마음대로 작품을 발표할 수도 없었습니다. 마더성은 나에게 프랑스 여인을 소개했었는데 그때 그 여인과 사랑에 빠졌다면 프랑스로 갔을지도 몰라요. 일본에 대해서도, 그렇게 길게 있게 될 줄도 몰랐죠. 게다가 베이징에 있을 때 집에서 시인들과 모임을 가진 것, 전시 이력 등으로 일본으로 간 후 입국이 금지되었어요. 그래서 한참 동안 돌아올 수 없었죠.

일본에 있었던 시간들이 선생님 작품에 영향을 끼쳤나요?

2001년 중국으로 돌아올 때 일본에서 제작했던 많은 작품들을 소각하거나 없애버렸어요. 갖고 오기에는 작품이 너무 많기도 했고, 완성도가 떨어진 작품들도 있었고요. 이런저런 작품들을 정리하고 보니 컨테이너로 여섯 박스가 남았어요. 중국과 일본은 너무나 다른 사회예요. 중국 사회

가 탄성이 크다면 일본은 전혀 없다고나 할까요? 지금 생각하면 다행히 적당한 시기에 돌아왔다고 생각해요. 가장 재미있을 때 이곳으로 왔으니까요.

선생님은 798의 창시자, 촌장이라고 불리세요. 798을 처음 발견했을 때는 어떤 상태였는지요.

798은 오래된 공장이었고 버려진 곳이었어요. 2001년 왕징으로 옮겨온 중앙미술학원 교수 수이지엔구어가 일부를 작업실로 이용해 조각작품을 만들고 있었지만 그다지 알려져 있지도 않았죠. 아직 공장이 많이 남아 있었고 텅 빈 공장에는 오래된 기계들이 방치되어 있었죠. 저는 공간, 건축을 좋아해요. 건축에는 선, 색, 구조 모든 것이 들어가 있어요. 798은 전형적인 바우하우스 스타일의 건축이에요. 높은 천장과 사각창문, 간결한 구조 등이 마음에 들었죠. 그래서 몇몇 친구들과 798 안에 작업실을 만들기 시작했습니다. 그리고 오랜 친구인 도쿄갤러리 타바타상을 데리고 와 갤러리를 열게 했죠. 갤러리가 생김으로써 798은 더 이상 작가촌이 아니라 예술촌으로 하나의 생태환경을 만들 수 있었어요. 2006년 베이징시가 798을 보호구로 인정하기까지 정말 많은 노력이 필요했는데 결국 국제적인 명성과 지명도가 798을 살린 것이라고 봅니다.

798의 변화와 상업화에 대해서도 여러 가지 비판이 있다고 들었어요.

798은 어떻게 보든 하나의 성공 사례예요. 모든 것은 변해요. 그렇지만 저는 798이 그 존재 자체로 아주 큰 의미를 가진다고 생각해요. 2002년 제가 처음 798에 작업실을 만들었을 때부터 이미 10년이 넘는 시간이 흘렀어요. 당시 798이 예술가들만을 위한, 예술계 사람들만의 공간이었다면 지금은 더 많은 사람들이 여러 가지 이유로 이곳을 찾아요. 순수한 예술만을 위한 공간에서 상업자본이 들어오고 다른 형태로 변해가는 것은 피할 수 없는 일이죠.

선생님은 하는 일도 점점 더 많아지고, 작품 활동도 점점 더 많아지는데 하나도 지쳐 보이지 않으세요. 무슨 비결이 있으세요?

지금 제 작업실에는 조수가 없어요. 예전보다 신체적으로 움직이는 일을 더 많이 해요. 물론 일이 훨씬 많아졌고 출장도 많지만 이 일을 잘 나누어서 각기 다른 곳에 놓아두는 거예요. 그러면 작품을 하는 시간을 충분히 가질 수 있어요. 그리고 작품을 하는 시간에는 자신으로 돌아갈 수 있어야 해요. 저는 작가들이 마치 자신을 거울로 비춰보는 것처럼 자신에 빠져 있으면서 자신을 확장시킨다고 생각해요. 나이 든 탓일 수도 있겠지만 저는 저의 '작은 자아'를 포기할 수 있게 되었어요. 하지만 더 긴 시간으로 보면 이건 절대 자신을 포기하는 것이 아니라고 생각해요. 〈싱싱미전〉에서부터 지금까

2003년 1월 황루이가 행위예술 〈중국통사中国通史〉를 하고 있다.

지 30년이에요. 싱싱화회는 긴 시간을 거쳐 다시 조명 받고 가치가 평가되고 있어요. 그 긴 시간 동안 내가 마음이 급했다면 얼마나 괴로웠겠어요. 모든 일은 시간과 바람에 맞춰야 해요. 아무리 맛있는 과일도 아직 익지 않았을 때 억지로 따면 맛이 없고, 연은 바람이 불 때 실타래를 풀어야 높이 날아요.

작품을 하는 것 이외에 선생님의 생활은 어떤가요?

저는 매일 밤 책을 읽어요. 철학, 미학, 예술에 대한 책을 읽고 생각하죠. 좋은 책들은 여러 번 계속해서 읽어요. 그리고 바쁘긴 하지만 몇 년 전부터 여름이 되면 꼭 한 달 정도는 스스로에게 휴가를 줘서 여행을 하고 있어요. 음악을 듣고, 아름다운 곳을 가는 것은 제 생활에 꼭 필요한, 없어서는 안 되는 부분이죠. 이 세계, 여러 가지 다른 문화, 사회가 저에게 끊임없이 자극을 줘요.

2013년 황루이는 그 어느 때보다도 바쁘게 지냈다. 하이난다오海南岛에 있는 하이코우海口에서 도시 문화예술 전문가로 황루이를 초청했기 때문이다. 그와 연락할 때마다 하이난다오에 가 있을 정도로 그는 2013년의 반 이상을 하이난다오에서 보냈다. 전시와 해외 강의들까지 힘들 만도 한데 그는 오

히려 더 기운차 보였다. 게다가 얼마나 즐겁게 하이난다오 프로젝트에 대해 이야기를 하는지 듣는 사람까지 하이난다오에 가고 싶을 정도였으니 누가 그의 나이를 짐작할 수 있겠는가.

하이난다오의 작은 도시 하이코우는 고급 리조트로 유명한 싼야의 반대편에 있다. 싼야 만큼 바다가 푸르지도 화려하지도 않은 이 작은 도시로부터 의뢰를 받고 이곳을 찾은 황루이는 오히려 이 시골이 무척 마음에 들었다고 했다. 남방도시 특유의 하얀 벽과 낮은 집들은 오래전 그대로였는데 그 소박하고 다듬어지지 않음이 오히려 매력으로 다가왔단다. 그렇게 시작된 2013년 제1회 〈하이코우 청년실험예술제〉는 미술뿐 아니라 무용, 공예, 음악까지 모든 예술을 아우르는 즐거운 축제의 장이 되었다. 빈 집은 작품들로 채워졌고 마을의 작은 광장은 하얀 천을 하나 늘어뜨린 것만으로 근사한 극장이 되었다.

작은 도시를 예술로 살려낸 사람, 그가 바로 황루이다. 황루이는 사람들이 움직이도록 앞에서 깃발을 흔든다. 이곳으로 가자고, 그러면 진짜 재미있는 길이 있을 거라고 큰소리로 외친다. 그를 따라가면 늘 새로운 세계가 열린다. 그가 영원한 청년인 이유다.

Wang Guofeng

—

왕궈펑

王国锋

1969년 내몽고 출생으로 내몽고예술대학, 중앙미술학원을 졸업했다.
인스탈레이션, 사진, 비디오 등을 주로 작업한다. 베니스비엔날레,
부산비엔날레, 모스크바비엔날레 등 세계 주요 대형 전시에 참가했다.
현재 베이징에서 생활하며 작품을 하고 있다.

《이상理想 No.1(인민대회당)》 120×524cm C-print 2006

237

새로운 도시에 도착하면 모든 것이 신선하다. 사람도 새롭고 차도 새롭고 하다못해 길가의 나무들, 꽃도 새로움으로 반짝인다. 건물 모양, 들어선 간격, 그것이 만들어내는 리듬까지 모든 도시들은 너무나 다르다. 그리고 이 안에서 사람들이 움직이면 도시는 말할 것 없이 꿈틀거리는 생명체가 된다. 이 생명체 안으로 걸어 들어가는 것은 항상 흥분되는 경험이다.

베이징 건물들은 거대하다. 그 앞에 서면 좀처럼 고개를 들어 전체를 바라보게 되지 않는다. 내가 마주하게 되는 것은 항상 그것의 일부이다. 건물의 모서리, 문, 창문 들. 목이 아프도록 고개를 들어 이 건물을 바라보는 순간, 나는 너무나 작은 존재가 된다. 마치 인류역사에서 나의 사적인 연애사는 모래알만도 못한 것처럼 이 거대한 건물들 앞에서 사람들은 이미 중요하지 않다. 요즘 건축의 트렌드인 '사람을 배려하는' 것과는 아주 다른, 우리를 삼켜버리는 이 건축들은 우리가 존재하지 않아도 이미 완성체로 서 있다. 즉 사람이 쓰기 위해 만들어진 것이 아닌 것이다.

왕궈펑의 작품은 건축의 증명사진 같다. 이들을 감싸고 있는 갖가지 광고판과 사람들, 온갖 차들과 이를 둘러싼 소리까지 지워버린 듯한 그의 작품에서 이 거대한 건축물들은 그 진짜 얼굴을 드러낸다. 사람들은 이곳의 소리마저 갖고 간 것일까. 사람들이 흔적도 없이 사라진 이곳은 바람마저 불지 않을 것처럼 고요하다. 이른 새벽 거리처럼 익숙한 풍경들이 전혀 새로운 얼굴로 다가선다. 어쩌면 이것이 진짜 건축물의 맨 얼굴인지도 모른다.

이들은 엄숙하고 근엄하다. 하지만 이 근엄함과 엄숙함은 우리를 긴장시키지 않는다. 오히려 나는 이 엄숙한 시대의 증명사진 앞에서 공허함 또는 무상함을 느낀다. 왕궈펑은 이 건축물을 시대의 기념비라 이야기한다.

그의 작업실은 798을 지나 동쪽으로 한참 더 들어간 헤이챠오黑橋 예술가촌에 있다. 헤이챠오는 많은 작가들이 작업실을 운영하는 어엿한 작업촌이지만, 언뜻 보면 교외의 작은 마을 같다. 비포장도로 양옆으로는 낮은 집들이 늘어서 있는데 그 안에는 사람들이 살고 있고, 시장과 이발소도 있다. 저녁이면 보따리장수들이 과일과 야채를 늘어놓고 흥정을 하는 소리가 드높다. 이 혼란스럽고 시끄러운 생활 속에 왕궈펑의 작업실이 있다. 신기하게도 큰 도로에서 벽 하나를 지났을 뿐인데 그의 작업실 앞뜰은 너무 조용하다.

왕궈펑은 중국화東洋畵와 미술사를 전공했다. 그리고 현재 사진을 중심으로 영상, 설치 작업을 하고 있다. 그래서 그의 작업실은 그림을 그리는 작가나 조각가 들의 그것과 다르다. 코끝이 맹해지는 유화냄새도 쿵쾅쿵쾅 소리도 없다. 대신 큰 컴퓨터와 기계, 사진 들이 있다. 고요한 작업실의 높고 넓은 벽을 가득 채운 작품은 러시아의 사회주의 건축을 찍은 〈유토피아〉 시리즈다. 고딕양식의 뾰족뾰족한 탑들은 차가운 겨울 공기 속에 천장을 찌를 듯 서 있다.

왕궈펑은 두말할 나위 없이 정치와 사회에 관심을 두는 작가다. 중국이 겪어온 사회주의와 사회 변화에 대한 건축 시리즈가 그의 대표작이다. 하지만 왕궈펑은 그 격렬하고 어쩌면 아프고 고통스러운 기억의 역사를 조용히, 아주 담담하게 풀어낸다. 그가 이야기하고 싶어 하는 것은 역사의 처참하고 잔혹한 현장이 아니다. 오히려 이를 통해 더 근원적인 사회, 그리고 그것을 만든 사람을 이야기하고 싶은 것이다. 이 작품들에 우리가 매혹되는 또 하나의 이유는 이들이 가진 깊은 고요함이다. 2010년 한국에서 왕궈펑 전시를 준비할 때 일이다. 흰 벽에 나란히 걸려 있는 차 한 대, 사람 하나 없는 그 풍경을 바라보면서 일본의 평론가 치바 시게오千葉成夫는 이렇게 말했다.

"이 작품은 너무 고요한데 이 고요함이 마치 여러 사람의 함성처럼 크게 들린다."

정말 그러하다. 왕궈펑의 작품 앞에 서면 마치 아주 시끄러운 도시 안에서의 적막처럼 강렬한 그 무엇이 있다. 그것은 공허하고 때로는 허무하기까지 하다.

중국, 구소련으로 이어지던 왕궈펑의 사회주의 건축 시리즈는 자연스럽게 북한으로 이어졌다. 러시아의 빌딩 꼭대기에서 빛나던 별은 이미 오래전 빛을 잃었다. 중국의 거대하고 넓은 건축들은 변화하는 시대 속에서 개조되고 증축되었다. 하지만 북한의 그것들은 지금도 현재진행형이다. 왕궈펑은 처음으로 북한의 믿음과 신념의 기념탑을 작품에 담았다.

작업실 한 벽을 가득 채우고 있는 〈유토피아乌托邦 No.3 예술가들의 아파트〉

〈북한北朝鮮 2011 No. 2〉 460×943cm C-print 2011

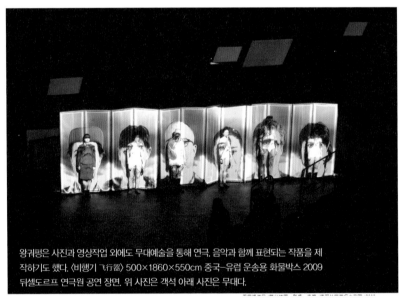

왕궈펑은 사진과 영상작업 외에도 무대예술을 통해 연극, 음악과 함께 표현되는 작품을 제
작하기도 했다. 〈비행기 飞行器〉 500×1860×550cm 중국-유럽 운송용 화물박스 2009
뒤셀도르프 연극원 공연 장면. 위 사진은 객석 아래 사진은 무대다.

이전 구소련 시리즈와 중국 작품에서와 달리 북한 사진에는 사람이 등장한다. 이 사람들은 건축물을 수리하거나, 그들을 위해 노래하기도 한다. 춤을 추기도 하며, 열을 맞추어 길게 늘어서 있기도 하다. 하지만 그들은 건축의 일부다. 그들 자신이 건축이 된 것이다.

화려한 장식과 빛이 가득한 광장과 그 중간 무대는 마치 놀이공원의 궁전처럼 부자연스럽다. 분명 단단한 돌과 시멘트로 만들어졌을 그 커다란 건물과 광장, 그리고 거대한 무대가 마치 종이인형의 집처럼 얇고 조그마해 보인다. 참 이상한 노릇이다. 그리고 그 안에 있는 사람들의 표정은 어릴 적 갖고 놀던 바비인형을 떠올리게 한다. 그들의 웃음은 완벽한 반달이거나 초승달 같은 입꼬리를 갖고 있다. 하지만 이들의 웃음은 진짜라서 우리는 그 앞에서 멈추게 된다. 사람을 웃음 짓게 하고 눈물 흘리게 하는 행복이란 과연 무엇일까? 국가란 무엇일까? 사회란 무엇일까? 그의 작품은 우리에게 끊임없이 이런 질문을 던진다.

"실제로는 볼 수 없는 풍경,
내 사진을 통해 비로소 건축의 맨 얼굴을 볼 수 있다"

원래 학부 때는 중국화를 전공했는데 어떻게 사진작업에 이르게 됐나요?

중국화를 전공할 때도 전통적인 재료와 기법을 사용했지만 사회나 현대적
인 이슈에 대한 작업을 하긴 했어요. 제가 지금 하고 있는 작품에 직접적으
로 영향을 준 것은 대학 졸업 후 중앙미술학원에서 배운 미술사였어요. 미
술사를 배우고 연구하면서 막연히 알고 있었던 현대미술에 대해 이해하게
되었고, 제가 하고 싶은 작품 방향도 더 명확해졌지요. 이전까지 중국화를
하면서 사용했던 붓, 묵과 같은 방법 외에 다른 표현 언어를 찾고 싶어 비
디오와 사진 등을 사용하게 되었어요. 지금도 저는 제가 사진예술 작가라
고 생각하지 않아요. 현재 집중하고 있는 시리즈가 사진의 방식을 띄고 있
고 사진이 제가 이야기하고자 하는 내용에 적합한 것이죠.

건축사진 시리즈는 언제부터 시작하셨어요?

246

건축사진 시리즈를 구상한 것은 2005년이고 실제로 작품을 찍기 시작한 것은 2006년부터예요. 2006년 초 첫 번째 중국 시리즈를 찍기 시작해 2년 동안 12장을 완성했어요. 이 작품을 제작하면서 모스크바비엔날레에 초대 되어 개인전을 했고 그것이 인연이 돼 2008년에 구소련 시리즈를 시작하게 되었죠.

중국 시리즈를 보면 평소 봤던 건축물과 너무 달라요. 특히 군사박물관, 북경역 같은 유명한 장소에 사람이 없어서 꽤 낯설어요. 중국 시리즈에서 찍은 건축들은 대부분 베이징 10대 건축물들이죠?

제가 선택한 것은 사회주의 국가 중국의 대표적인 건축들이에요. 이들이 보여주는 것은 중국의 정치예요. 당시의 중국은 마치 지금의 북한 같아요. 굉장히 강력한 정치 체제가 사회를 장악하고 있었죠. 만약 중국이 변화하지 않았다면 지금 이렇게 우리가 베이징에서 예술에 대해 이야기하고 있는 일도 불가능했을 거예요. 국가, 혹은 권력을 구현하기 위해 만든 이 건축들은 대부분 큰 규모예요. 실제로 이 중 많은 건물들은 중국인민공화국 건립 기념식과 맞추기 위해 10개월 만에 지어졌습니다. 이 거대한 건물이 불과 10개월 만에 지어졌다니 상상이 되나요? 그야말로 엄청난 국가의 의지와 권력이 투입된 거예요. 하지만 규모가 크다 보니 사람들은 이것의 일부분밖에 볼 수 없죠. 이 건축들은 사람이 이용하기 위해 만들어졌다기보다

는 그 존재 자체로 의미를 가져요.

이 거대한 건물을 어떻게 한 장에 담으시나요? 특수한 촬영비법이 있으신가요?

저는 카메라를 이동시키며 다른 여러 시점에서 수십만 장의 사진을 찍어요. 그것을 컴퓨터로 수정하고 연결함으로써 하나의 건축물을 만드는데, 결국 수십만 장의 사진이 하나의 화면을 구성하고 있는 셈이죠. 그래서 제가 찍은 사진에 나타나는 건축물의 모습은 사람들이 평소에 보던 건축물과 같지만 또 다르죠. 실제로는 볼 수 없는 풍경인 거예요.

예를 들면 베이징역 같은 곳은 사람이 없는 시간이 없어요. 그곳은 언제나 늘 사람들이 가득하죠. 그래서 사람들은 내 작품을 보고 비로소 건물을 보고, 광장을 봐요. 평소에는 사람에 가려 전혀 볼 수가 없거든요. 저는 베이징역을 바라볼 수 있는 곳에서 조금씩 위치를 바꿔가며 계속해서 사진을 찍었어요. 실제로는 불가능한 다중 시점을 만들어 이 건축물을 한 화면 안에 넣고 사람, 건물을 둘러싼 광고판, 선전물 등도 다 지워버렸어요. 이런 시간이 더해놓은 여러 가지 부호들을 지우다 보면 건축의 얼굴이 점점 드러나죠.

처음 이 작품을 할 때는 그 앞에 살다시피 하며 사진을 찍었는데 중요하고 사람이 많이 모이는 곳인 만큼 몇 번이나 경찰에게 잡혀갔어요. 이상한 사람이 같은 곳에서 혼자 계속 사진을 찍고 있으니 수상해 보인 거죠. 사실

천안문 같은 경우에는 농담으로 서 있는 사람들 반이 경찰이라고 하거든요. 그만큼 삼엄하게 경비를 하고 있는 곳이죠. 이런 곳에서 작품을 한다는 것을 사람들에게 쉽게 납득시키기 어려워 작업 중 누군가 다가와서 뭘하는 거냐고 물으면 그날은 그냥 포기하는 수밖에 없었답니다. 그래서 베이징 시리즈를 완성하는 데 무려 2년이나 걸렸죠.

구소련 시리즈 이후 북한 시리즈도 찍으셨는데 북한 작품을 만드는 것은 더 어렵고 민감했을 것 같아요.

중국 시리즈와 구소련 시리즈를 찍으며 그 다음으로 북한을 하겠다는 것은 오랫동안 생각했었죠. 2008년에는 마오쩌둥의 외손녀를 알게 되어 부탁을 했지만 갈 수 없었어요. 2011년 봄, 무려 3년 동안 노력한 끝에 북한 대외교류부를 통해 비로소 갈 수 있게 되었죠. 가기 전에는 막연히 중국 건축과 닮지 않았을까 생각했어요. 소련 사회주의 건축들은 유럽 고딕 양식이 강한데, 중국에 들어와서는 유럽의 장식적인 요소는 제거되고 기와 등 아시아의 느낌이 가해졌죠. 하지만 북한은 건축은 물론 군복까지 러시아 양식이 그대로 남아 있는 경우가 더 많았어요. 어쩌면 북한은 중국보다도 더 폐쇄적이기 때문에 러시아 시대의 사회주의의 정신, 그 양식이 그대로 남아 있는 것이 아닐까 싶더라고요.

북한 시리즈를 찍으면서는 건축뿐만 아니라 사람으로도 제재가 확장됐는데 그 계기가 있나요?

제가 건축을 통해서 보고자 하는 것도 결국 사람이 만들어낸 사회와 정치예요. 그래서 사람으로의 이동은 어쩌면 굉장히 자연스러웠어요. 어떠한 방식으로 나타내는가 하는 것의 차이일 뿐 사람을 찍든, 건축을 찍든 제가 나타내고자 하는 것은 변함없거든요. 건축물은 지어지고 나면 변함없이 그 자리에 있죠. 사람은 사회와 정치에 이끌려 변화될 수밖에 없어요. 하지만 사람이 변하기는 굉장히 힘들죠. 제도와 사회는 사람을 길들여요. 이 길들여진 습관은 바꾸기 어렵죠. 설사 변화한다 해도 그 변화는 흔적을 남기고요. 러시아에 갔을 때 지하철에서 본 사람들의 표정이 중국과 너무나 닮아서 놀랐던 기억이 있어요. 중국은 체제를 유지하면서 변화하고, 러시아는 완전히 그 체제가 깨졌지만 두 나라 사람들은 어떤 형태로든 나뭇가지가 강한 바람에 휘어지듯 큰 변화를 겪을 수밖에 없었겠죠. 이런 큰 외적인 변화에 의해 꺾인, 휘어진 과정을 겪은 사람들에게는 공통적인 표정이 있어요. 좌절, 그것이 마치 상처의 흔적처럼 그들에게 남아 있는 거예요.

그런데 북한 사람들은 마치 그곳의 건축물처럼 그 모습 그대로 남아 있는 것 같았어요. 그리고 너무나 행복하게 보였죠. 사회란, 정치란 그리고 인간의 행복이란 무엇일까. 북한에 가서 그런 생각을 많이 했어요. 앞으로도 이런 생각들이 작품에 나타나리라 생각해요.

체제나 사회가 다르기 때문에 예민한 문제가 많을 수밖에 없어요. 사실 바깥에 있는 우리는 북한 같은 특수한 상황에 살고 있는 이들을 많이 궁금해하죠. 중국인들은 불과 몇십 년 전의 우리와 너무나 비슷하다는 것을 알면서도 북한에서는 어떻게 생각하는지, 어떻게 생활하는지 굉장히 궁금해요. 또한 한국이나 서양의 매체에 노출된 북한의 모습 즉, 가난하고 고통스러운 모습과 억제되고 우울한 이미지를 생각하기도 하죠.

제가 사진촬영을 하는 동안에도 여러 가지 엄격한 제약들이 있었어요. 개인행동은 할 수 없고 마음대로 북한 사람들과 이야기하거나 사진을 찍어서도 안 됐죠. 모든 사진 속의 건축물은 북한 정부를 통해 촬영 허가와 비준을 받은 것이에요. 한번은 사진작업을 같이 하는 조수들이 제가 사진을 찍는 동안 마음대로 호텔로 돌아간 적이 있었는데 한바탕 소동이 일어나고 정말 무서운 경고를 받기도 했어요. 통역을 해서 들었기 때문에 여러 가지 표현이 약해졌었지만 분위기로 봐서 얼마나 그것이 큰일이고 우리를 책임지는 사람들에게 곤란한 일이 되었는지 느낄 수 있었어요.

제가 간 곳은 평양이고, 더욱이 제가 만날 수 있는 사람들도 한정된 소수의 사람이긴 하지만 그들은 그 안에서 즐겁게 웃고 기뻐하고 슬퍼하며, 우리와 똑같이 살고 있었어요. 외국인이 별로 없기 때문에 저희 같은 외국 사람이 가면 재미있고 호기심어린 눈으로 보았어요. 특히 저처럼 이렇게 머리

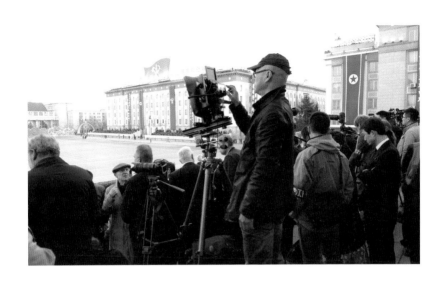

를 밀고 있는 사람이 북한에는 없나 봐요. 길을 지나갈 때면 사람들이 저를
보면서 쿡쿡 웃고 쳐다보더라고요. 같이 간 조수는 턱수염이 북슬북슬하게
길었는데 다들 손으로 가리키고 쳐다봐서 처음엔 적응하기가 힘들었어요.

지금 계획하고 있는 작품은 어떤 것이 있나요?

최근 2013년 베니스비엔날레에서 인스탈레이션 작품을 전시했어요. 북한
에 있는 동안 계속 다큐멘터리를 만들기 위해 소리를 녹음하고 비디오를
찍었거든요. 그 안에는 차들이 지나가는 소리, 군인들의 행군소리, 사람들
이 노래하는 소리, 조용한 광장에서 나는 소리 등 북한의 소리들이 담겨 있

〈북한에서 온 소리来自朝鲜的声音〉 음향을 포함함 설치작품 2012

어요. 이 소리들을 여행상자에 담아 사진과 함께 전시했어요. 여기에 담은 아주 평범한 북한의 시간과 소리들이 모여서 북한을 보여주죠. 이렇듯 사진이라는 평면에서 벗어난 더 확장된 형태의 작품을 계획하고 있어요.

사회주의 건축 시리즈는 계속 더 생각하고 발전시켜야 할 시리즈예요. 사실 쿠바와 동유럽의 건축도 간단한 촬영을 한 적이 있어요. 어떻게 구체적으로 작품을 만들어갈지는 더 생각해야 하겠지만요. 쿠바에 대해서는 이전부터 오랫동안 관심을 갖고 있어서 올해나 내년에는 꼭 가서 작품을 하고

싶어요. 쿠바는 정치적인 건물이 많이 남아 있지 않다고 들었어요. 그곳에서는 건축물보다는 사람들을 더 많이 찍게 될지도 모르겠어요.

왕궈펑은 2013년 가을 세 번째로 북한에 다녀왔다. 외국의 작가로는 유일하게 북한의 건축물을 찍었고 주요행사 또한 여러 번 촬영했다. 매번 북한에 다녀오면 그는 나에게 북한에서의 경험을 이야기해 준다. 북한 박물관을 참관한 이야기, 여경찰 사진을 찍은 이야기, 지하철역 안 풍경과 그들을 돕는 한편 감시하던 사람들의 이야기 등. 그의 이야기 속 사람들을 나는 아마도 영원히 만날 수 없을지 모른다. 그래서 그를 통해 듣는 이야기들은 흥미롭지만 마치 책이나 영화 속 이야기처럼 실감이 안 난다. 하지만 그 이야기들도 나의 삶도 모두 이 시간을 살아가는 각자의 삶, 현실이다. 그것은 너무나 다른 듯하면서도 똑같다. 왕궈펑이 말하고자 하는 것이 바로 그것 아닐까.

Xiang Jing

—

샹징

向京

1968년 베이징 출신으로 중앙예술학원을 졸업했다.
여성적인 민감함과 섬세함이 드러난 조각작품으로 일관된 작품세계를
보여주고 있는 중국의 대표적 여성 작가다.
베니스비엔날레 등 주요 대형 전시에 참가했으며 탕갤러리,
타이베이 현대미술관, 금일미술관, 상하이미술관 등에서 개인전을 가졌다.
현재 베이징에서 작품을 하고 생활하고 있다.

그녀의 눈은 검고 깊다. 까만 긴 머리와 가느다란 목, 긴 팔과 다리까
지 그녀를 둘러싼 공기는 바람이 불지 않는 듯 고요하다. 그녀의 작품 속
소녀들은 열여섯이나 열일곱쯤, 사춘기 소녀들이 그러하듯 힘이 없고 나른
하다. 꿈을 꾸는 듯 몽롱하고 아직 어디로 가야 할지, 무엇을 해야 할지 자
기 자신을 바라보고 그 안에서 길을 헤매고 있다. 여성들의 섬세함, 나약

〈첫사랑을 하는 여자아이初恋的女孩〉
78×30×20cm 유리섬유
강화플라스틱에 착색 2004

함과는 다른 민감함과 그 흔들림을 샹징은 누구보다 잘 나타낸다. 마치 그 자신이 영원히 그러하듯이. 고등학교 시절을 이야기하는 샹징의 눈은 끊임없이 반짝였다. 마치 빛을 처음 발견한 사람처럼, 그리고 그 빛을 발견한 순간의 감동과 놀라움을 그대로 간직하고 있는 듯.

"처음 도서관에서 수입 미술서적을 보았을 때, 철학과 소설책 들을 읽으며 새로운 세계를 알게 되었을 때 그것은 빛이었어요. 그 빛은 희망이었고 꿈이었으며 나를 지켜주는 신념이었어요. 그 작은 빛을 발견한 후 나는 그 빛을 따라가기 위해 더 크게 눈을 떠야 했죠."

당시의 기억을 그대로 간직하듯 그녀의 작품은 소녀에서 여자로, 여자에서 사람으로, 그리고 동물로 옮겨가면서도 항상 그 안에 그녀 특유의 여성성, 마치 열다섯 살 소녀만이 느낄 법한 흔들림과 민감함을 그대로 갖고 있다.

2011년 동물 시리즈를 발표한 것은 그녀로서는 새로운 도전이었다. 항상 작은 인물 작품을 주로 다루던 그녀가 대형 동물조각 작품을 한다고 했을 때 사람들은 날카롭게 눈을 빛내며 기다렸다. 전시장에서 만난 그녀의 결과물들은 우리가 기대하던 샹징의 매력을 그대로 갖고 있는 동시에 새로운 모습을 하고 있었다. 크지만 온순한 이 동물들의 눈은 슬프고, 몸의 곡선은 더할 나위 없이 부드러웠다. '만지면 안 된다'라는 경고를 잠깐 잊고 쓰다듬고 싶을 정도로.

〈다른 풍경异境−唯岸是処〉부분
36×165×80cm 유리섬유 강화플라스틱에 착색 2011

〈다른 풍경异境−唯岸是処〉부분
180×310×205cm
유리섬유 강화플라스틱에 착색 2011

언젠가 한 미술잡지에서 오랫동안 인물 사진을 찍어온 사진작가에게 어떤 작가가 가장 찍기 쉬우냐고 물었다. 그때 사진작가가 말한 이름이 샹징이었다. 샹징에게서는 마치 삶과 그녀, 그리고 예술이 하나인 듯하다고 했다. 그녀의 투명하고 단순함은 너무나 자연스러워서 그녀를 찍을 때면 연출이 필요 없다는 것이 그의 말이었다.

사람들은 작가에게서 예술을 보기 원한다. 그러나 작가도 사람인지라 세상의 때가 묻고, 구질구질해지며, 작품과는 전혀 다른 평범한 사람으로 늙어가기도 한다. 작가들은 예술가라는 직업을 갖고 살지만 그들 역시 여러 가지 면을 가질 수밖에 없는 것이다. 우리가 회사에서, 집에서 또 다른 나를 갖고 살아가듯.

그런데 샹징은 그런 면에서 '또 다른 나'가 아주 작은 부분인, 혹은 정말 짧은 시간 동안에만 나타나는 작가다. 그녀는 일주일 모두 작업실에 나오고, 휴가라는 것을 가본 적이 없다. '작가'라는 것 이외의 '나'가 샹징에게는 별로 존재하지 않을지도 모른다.

샹징의 작품은 말이 필요 없다. 왜 이 작품을 만들었는가, 어떤 의미가 들어 있는가 하는 질문들이 그녀의 작품 앞에서는 의미 없이 느껴진다. 그녀가 만든 사람들은 그들의 신체로 이야기를 한다. 때때로 그 신체가 들려주는 이야기는 아주 모호하다. 하지만 작품이라는 것이 꼭 풀 수 있는 이야기

를 가져야 하는 것인가? 그런 면에서 그녀의 작품은 마치 춤 같다. 언어로 표현될 수 없는 감각적인 예민함으로 그녀는 그녀가 생각하는 진실과 아름다움을 표현하고 있는 것이다.

여성의 신체를 사랑스럽게 나타낸 작가로 나는 항상 르누아르를 꼽는다. 비슷한 시기의 작가들 중 드가의 여성도 아름답지만, 그가 조금은 건조한 관찰자의 눈으로 여성을 관찰했다면 르누아르의 여성들은 따뜻한 피가 흐르고 심장이 뛰는 온기가 느껴진다. 나에게 르누아르의 작품을 떠올리게 한 샹징의 작품은 여성의 신체를 자연스러우면서도 사랑스럽게 나타낸 〈백일몽 No.3 白日夢之三, 1996〉이다. 이 작품 속의 여인은 비스듬히 누워 깊은 잠에 빠져 있다. 푸른 베개에 기댄 그녀의 볼은 핑크빛이고 입술은 살짝 벌어져 있다. 무슨 꿈을 꾸는 것일까. 서늘한 여름밤인지 가슴께로 바짝 끌어당긴 그녀의 팔과 가슴에서는 따뜻한 호흡이 느껴진다. 동그란 엉덩이와 치마 밑으로 살짝 포갠 두 다리는 부드럽고 편안하다. 통통한 배와 엉덩이. 이 작은 조각은 정말로 잠들어 있는 것처럼 조용하지만 생명력이 넘친다. 샹징의 작품은 조용히, 천천히 들여다보아야 한다. 그래야 비로소 그 안에 든 이야기를 만날 수 있다.

〈백일몽白日夢 No.3〉 55×20×11cm 유리섬유 강화플라스틱에 착색 1996

"내 작품 속에는 나의 성장 과정이 고스란히 드러나 있다"

청소년기가 작품에서 중요한 부분으로 등장하는 것 같아요. 청소년기에 대해 이야기해 주세요.

제가 고등학교에 입학한 시기는 중국 문화의 신 르네상스, 황금시기였어요. 마치 판도라 상자가 열린 것처럼 모두 어떤 것이라도 보고 싶어 하고 알고 싶어 했죠. 고등학교 1학년이던 저에게는 매일매일 새로운 책을 보고, 음악을 듣고, 새로운 문화를 받아들이는 것이 가장 중요한 일이었어요. 그 당시에는 유행가나 대중문화도 별로 없었지만 이런 것에 대해서도 굉장히 부정적이었죠. 우리는 더 이상적이고 세속에서는 떨어진 무언가를 꿈꾸었어요. 그리고 그런 작품을 창조해야 한다고 생각했죠.

또 내부적으로는 열여섯 살, 막 성장하고 변화하는 시기였어요. 저는 어렸을 때부터 그림을 그리는 것을 좋아했어요. 하지만 우리 집은 그림이나 예술과 관계있는 집안이 아니었고 그래서 미술계에 대해서도 잘 몰랐답니다. 중학교 3학년이 되어서야 비로소 미술 학교가 있다는 것을 알게 되었고,

뒤늦게 입시를 준비하고 시험을 쳤죠. 고등학교 시절은 내 모든 가치관을 만들고 '나'라는 사람을 만든 시기였다고 생각해요.

중앙미술학원 부속고등학교는 굉장히 들어가기 어렵고 정원도 소수라고 들었어요. 분위기가 어땠나요?

지금도 소수지만 당시의 부속고등학교는 학생 수가 더 적었어요. 내가 입학하기 전 두 해 동안 새로운 학생을 뽑지 않아서 내가 들어간 해에는 학생을 많이 뽑았어요. 당시 선배들인 4학년생들은 전 학년이 13명뿐이었지만 우리 학년은 40명이었죠. 이 학생들은 전국에서 뽑힌, 정말로 우수한 학생들이었어요. 이 안에서 나는 그리 뛰어난 편이 아니었답니다. 그림을 본격적으로 시작한 것이 다른 학생들보다 늦었기 때문에 전공보다는 문화과^{文化科} 등의 과목을 더 잘했어요. 고등학교에 들어가고 나서야 제가 미술사나 외국 작가들에 대해서 하나도 모르고 있다는 것을 알게 됐죠. 당시 학생들은 일주일에 해외 화집 6권을 빌릴 수 있었는데 항상 6권을 다 채워서 빌려왔어요. 저만 그랬던 것이 아니라 모든 학생들이 그랬어요.

중앙미술학원에 입학할 때는 조소과를 선택했는데, 조소과는 정말 체력을 필요로 하잖아요. 이렇게 마르고 갸냘픈데 어떻게 조각 전공을 하게 됐나요?

두 가지 전공을 선택할 수 있었는데 저는 판화와 조각을 선택했어요. 둘 다

굉장한 육체노동을 요하는 것이죠. 나는 타고나길 일을 많이 해야 하는 팔자인가 봐요. 대다수의 친구들은 대학에서 회화과를 선택했죠. 하지만 고등학교 내내 그림을 그렸는데 더 이상 그림을 그리고 싶지 않았어요. 어렵고 새로운 조각에 도전하고 싶었어요. 사람의 성격이 운명을 선택한다고 하죠? 제 이런 성격이 지금의 제 인생을 만들었다고 생각해요. 사실 대학을 들어간 뒤 조소에 대해서는 아무것도 몰랐다는 것을 알게 되었지만요.

대학시절에는 어떤 작품을 만들었나요?

중앙미술학원은 굉장히 기본조형력을 강조하는 학교라서 매일 인체상을 만들었죠. 그러나 늘 인체상, 유명한 인물상을 만드는 것이 싫었어요. 그래서 대학교 때 혼자 조금씩 만들기 시작한 창작품이 사춘기 소녀들이었어요. 당시 작품 안에서 보이는 것은 그냥 그때의 나, 그 자체예요. 의자에 기대앉은 멜랑꼴리 소녀들의 모습이죠. 하지만 이런 작품들은 선생님들 눈에는 어린 학생이 노는 것에 불과했죠. 작품이라고 생각하지 않았어요.

첫 번째 전시는 언제였나요?

졸업하기 전 첫 번째 전시를 했어요. 전 정말 우수한 작가가 되고 싶었고 스스로도 우수하다고 믿고 있었지만 그것을 나타낼, 증명할 방법이 없었어요. 나를 세상에 증명할 방법을 찾아 헤매면서 불안하던 그때, 함께 기숙사 생

활을 하던 친구들과 전시를 하기로 했어요. 사실 전시가 어떤 것인지, 어때야 하는지, 그리고 앞으로 그것이 우리에게 어떤 의미를 가질지 아무것도 몰랐답니다. 우리가 전시를 한 것은 우리 마음속에 있는 두려움을 해소하기 위해서였던 것 같아요. 부속고등학교 안에 있는 전시실을 빌려 전시를 했는데 학교 선생님, 선배 들이 너무 많이 보러 왔어요. 리우샤오둥刘小东, 위훙喻红, 팡리쥔 같은 전혀 생각하지 못한 많은 사람들이 전시를 보러 왔어요. 학생들의 전시가 주목을 받고, 그렇게 많은 분들이 왔다니 지금 생각하면 신기한 일이죠. 1995년 3월의 일이었어요.

성공적인 전시와 판매까지, 졸업을 앞둔 학생에게는 너무나 기쁘고 감사한 일이었겠어요. 막 사회로 나오는 미대 졸업생에게는 더할 수 없는 격려와 응원이잖아요. 이 전시를 계기로 졸업한 이후 작품 활동에 확신을 갖게 되었던 건가요?
그렇죠. 그래서 저는 정말 행운아라고 생각해요. 운이 너무 좋았어요. 그리고 당시에는 작가들도 너무 적었어요. 그래서 우리가 끊임없이 사람들에게 발견될 수 있었던 거라고 생각해요. 그 전시를 보고는 학교 선생님 중한 분이 마침 전시를 기획하고 있다고 해서 중국미술관에서 열린 대형 여성작가전에도 참가했어요. 졸업 후 영화잡지사에서 미술편집자로 일했는데 3일만 일하고 나면 4일은 제가 하고 싶은 작품을 할 수 있는 직장이었어요. 그래서 작품을 하면서 일도 함께하기 시작했죠. 저는 영화를 좋아하

〈백색의 처녀白色的虛女〉 170×57×70cm 유리섬유 강화플라스틱에 착색 2002

기 때문에 일은 즐거웠어요. 시간도 자유로운 편이었고요.

그러고 나서 한동안 상하이에서 생활을 했는데 상하이에는 왜 가게 된 것인가요?
졸업을 하고 그렇게 3년이 지났죠. 어느새 서른이 되어버린 거예요. 2000년이 되기 전 몇 년은 많이 혼란스럽고 작품에 대해 고민이 많던 시기였어요. 세기말이어서 그랬을까요? 뭔가 변화가 필요한데 어떻게 해야 할지 몰랐죠. 그 전까지는 마치 벙어리였던 사람이 말이 트인 것처럼 너무나 빨리 많은 작품을 만들어냈어요. 하지만 더 이상 그 이전의 청춘, 십대의 작품을 만들 수 없다고 생각했답니다.

저는 너무나 변하고 싶었어요. 게다가 많은 사람들이 이제 더 이상 조각처럼 전통적인 방법으로 작품을 해서는 안 된다고 했죠. 현대미술이 꼭 퍼포먼스나 비디오 같은 새로운 방법이어야 하는 건가요? 그렇지 않죠. 어떤 방법을 사용하든 이 시대의 이야기를 한다면 현대미술인 거예요. 게다가 저는 작품은 좋은 작품과 그렇지 않은 작품으로 나뉠 뿐이라고 믿어왔어요. 하지만 마음속으로는 괴롭고 혼란스러웠어요. 그때 남편 광츠^{邝广慈}가 상하이로 가자고 하더군요. 상하이사범대학에서 미술교사 제의가 들어왔거든요. 저희 둘이 함께할 수 있는 일이었고, 평생 베이징에서 살았으니 한번 환경을 바꿔보는 것도 좋을 것 같아 상하이로 가게 되었어요.

어떤 평론가는 '상징은 여성의 모든 모습을 다 만들어 보았다'라고 말했어요. 실제로 여성의 일생에 대해 고민하시나요?

저는 모델을 별로 쓰지 않아요. 제가 상상해서 만들어요. 그렇기 때문에 나, 즉 여성의 모습이 많이 드러나 있죠. 여성의 모습이라면 어떤 모습이라도 만들 수 있을 것 같아요. 게다가 여성은 풍부하잖아요. 수십, 수백 개의 모습이라도 만들 수 있을 것 같아요. 가슴이 큰, 작은, 살찐, 마른, 배가 나온, 들어간 등등 너무나 여러 가지 모습들이 바로 떠올라요. 하지만 남성은 잘 생각이 안 나요. 근육질 정도? 제가 만드는 것은 여성이지만 그 안에서 생각하는 것은 사람의 인생예요. 사실 저는 현실에서 도피하는 사람이에요. 저는 현실 안에서 현실을 생각하는 것을 좋아하지 않아요. 별로 현실 안에서 성장하지 않았어요. 오히려 저는 예술 안에서 성장했다고 생각해요. 제 작품 속에는 저의 성장이 확연히 드러나요. 초기작을 보면 너무나 분명하게 성장을 거부하고 어린아이로 남아 있고 싶어 하는 제 모습을 볼 수 있어요. 하지만 2005년 발표한 〈침묵을 지키다〉 시리즈를 보면 여성으로, 더 이상 십대가 아닌 성인으로서의 자신을 받아들이고 있어요. 작품을 만들면서 인생과 삶을 생각하고 저도 성장해 왔어요.

여성작가로서의 의식을 갖고 계시나요? 대표적인 여성작가로 곧잘 언급되는데요.

제가 여성이기 때문에 여성의 시각이나 입장에서 이 세상과 여러 가지 현

상들을 바라보고 표현하고 있어요. 또한 제 작품 안에서 여성은 보여지는 것이 아니라 주체죠. 하지만 제 작품이 여성주의 작품으로 해석되는 것은 원치 않아요. 언젠가 이렇게 제 의견을 이야기했더니 여성 큐레이터가 왜 냐고 묻더군요. 그래서 "그럼 본인은 여성주의 큐레이터라고 정의되고 싶으신가요?"라고 되물었죠. 그러니 아니라고 하더군요. 저도 마찬가지예요. 저는 여성이고, 여성적인 시각에서 작품을 하지만 여성주의라는 테두리 안에서만 제 작품이 읽혀지기를 원하지는 않아요.

전 세계적으로 여성작가가 남성보다 적지만 중국에는 여성작가가 특히 적은 것 같아요. 여성작가로서 생존이 그만큼 어렵다는 것인가요?

혹시 중국에서 활동을 하는 여성작가들의 공통점이 뭔지 아세요? 그들이 다 커플이라는 거예요. 더구나 작가인 남편도 거의 대부분 유명한 작가들이죠. 저도 의식하지 못했던 부분인데 언젠가 미국의 평론가가 저에게 왜 그러냐고 묻더군요. 그 질문을 받고 생각해 보니 정말로 대부분의 여성작가들이 그렇더군요. 저 또한 그렇고요. 그때 비로소 알게 된 것 같아요. 중국에서 여성작가가 살아남는다는 것이 얼마나 어려운지를요.

저와 남편 광츠는 대학 때 만나 이제 거의 30년을 함께 작품을 하고 생활을 해 오고 있어요. 누구보다 서로를 이해하고 가까운 사이죠. 그런데 신기한 것은 어렸을 때 우리는 서로가 똑같다고 생각했어요. 너무나 닮았다

〈활짝 열린 사람敞开者〉 360×360×610cm 유리섬유 강화플라스틱에 착색 2006

고 생각했죠. 그런데 시간이 가면서 너무 다르다는 것을 발견하는 거예요. 지금 우리의 생활은 완전히 달라요. 저는 아침부터 밤까지 작업실에 있고, 광츠는 수십 명이나 되는 팀을 이끌고 바깥에서 뛰어다니죠. 이것이 갈등이 될 수도 있겠죠. 그런데 저희는 신기하게도 그 다른 점을 인정하고 협력하면서 지내고 있어요.

최근에는 어떤 전시가 있었나요? 그리고 앞으로 계획하시는 작품이 있는지요?

최근에는 타이완의 타이베이 현대미술관에서 큰 개인전을 가졌어요. 사실 많은 나이도 아닌데 회고전 형식의 전시를 하게 되는 것 같고, 여러 시기의 다른 작품들이 함께 모이면 괜찮을까, 서로 어울리지 않거나 만족스럽지 않은 전시가 되는 것은 아닐까, 심지어 그렇게 다 모아놓고 보면 내가 퇴보하고 있는 것이 보이면 어떻게 하나 정말 여러 가지 걱정이 많았어요. 하지만 전시는 너무나 만족스러웠어요. 제 작품들이 정말 의미가 있는지는 모르겠어요. 하지만 적어도 좋은 작품을 만들어냈구나, 하는 자신감은 있어요. 내 자신을 칭찬해 주고 싶었어요. 몇 년간 계속해서 달려온 제가 보였으니까요. 제 인생에 대한 위로를 충분히 받았어요. 그 전시를 마치고 지금은 작업실 이사를 준비하면서 새로운 작품을 구상하는 중이에요. 이제 나이도 들었으니 체력이 아니라 지혜로 경쟁해야죠.

샹징을 만나러 가는 아침, 나는 큰 유칼립투스 한 다발을 샀다. 그녀와 그 향기 나는 푸른 잎사귀들을 안고 있는 그녀의 모습이 잘 어울릴 것 같았기 때문이다. 여전히 소녀 같은 그녀와의 대화는 흐르는 물처럼 편안하고 즐거웠다. 그녀의 책 속에 그녀와 친구가 주고받은 이야기 중 이런 부분이 있다.

"절대 살찌지 마. 살이 찌면 정신이나 우아함에서는 멀어지는 거야. 반대로 살이 없으면 사람은 점점 더 자신의 영혼을 닮아가는 것 같아"

평생 길쭉하니 마른 샹징은 그것이 이제까지 들었던 어떤 말보다도 더 자신의 앙상한 몸을 위로하고 칭찬하는 말이었다고 했다. 샹징은 정말로 그녀의 영혼을 닮았다. 아니, 그녀의 영혼이 보인다면 그녀의 모습과 똑같을 것 같다.

Xu Bing

—

쉬빙

徐冰

1955년 총칭 출생으로 중앙예술학원을 졸업했다. 1990년 미국으로 이주,
문자를 사용한 작품으로 세계적인 주목을 받기 시작했다.
베니스비엔날레, 광주비엔날레, 후쿠오카 아시아트리엔날레, 시드니비엔날레 등
세계 주요 대형 전시에 참가했으며 뉴욕 모마미술관, 뉴뮤지엄,
영국 빅토리아앤알버트뮤지엄,
브리티시뮤지엄 등에서 개인전을 가졌다. 현재 베이징
중앙미술학원 부원장으로 재직하며 작품활동을 하고 있다.

아주 어린 시절은 물론 꽤 커서 혼자 책을 읽을 수 있을 때까지도 엄
마는 곧잘 책을 읽어주셨다. 그래서 그런지 나는 어린 시절부터 책, 그리
고 그 안의 글자들이 참 좋았다. 그 속의 이야기들을 듣고 또 들어서 줄줄
외우게 된 후에는 마치 글을 읽는 양 책을 들고 읽는 흉내를 냈었다. 이야
기와 뜻을 담고 있는 글자를 읽고 이해함으로써 그것들이 우리의 마음속으

〈천서天书〉 가변크기 혼합재료 설치 1987~1991

로 강물처럼 흘러들어온다는 것은 얼마나 신비로운 일인지, 아직도 이 사실은 나를 감동시킨다.

처음 쉬빙의 작품을 만난 것은 대학 시절 서양화 연구 수업시간이었다. 토론과 소통을 중요하게 생각하는 교수님 덕분에 수업시간은 마치 이야기 시간 같았다. 몇 개의 조로 나누어 아시아의 중요한 작가들을 소개하는 발표에서 처음 쉬빙의 작품을 보았다. 〈천서天书〉. 전시장 바닥을 가득 채운 책들과 천장에서부터 늘어뜨려진 한문은 아름다웠다. 흑백의 아름다움, 미니멀하고 절제되어 있는 그 정경은 그 자체만으로도 아름다웠다. 하지만 궁금했다. 이 글자들은 무엇일까? 이렇게 가득 무엇이 쓰여 있는 것일까?
그런데 발표를 하는 친구의 이어진 말은 놀라웠다. 이렇게 전시장을 가득 매운 글자들이 '글자'가 아니라는 것이었다. 그것들은 실재하지 않는 '가짜 글자'였다. 글자처럼 그 형체를 갖추고 정성스럽게 목판으로 새겨져 종이에 꼼꼼히 인쇄되어 있지만 이 많은 글자들 중 어느 하나도 음도 의미도 갖고 있지 않았다.
의미를 지우고 난 글자 그대로의 형식미, 아름다움. 동양적이고 선적인 공간. 마치 선비의 서고에 들어간 듯 숨을 죽이게 되는 이 아름다운 공간은 분명히 보는 것만으로도 모두를 압도한다. 그런데 왜 작가는 모든 의미를 지운 글자들로 이러한 풍경을 만들어낸 것일까. 그 아름답지만 이상한 풍

경 안에는 확실히 다른 이야기가 숨겨 있지 않을까.

처음 쉬빙을 만난 것은 2008년경, 황루이의 작업실에서였다. 격식을 차리지는 않았지만 일본에서 온 평론가 치바시게오 선생을 환영하는 자리였다. 늦은 저녁 멀리서 온 친구를 위해 모인 작가들은 반갑고 친근하게 인사를 나누었다. 부드러운 면 소재의 하얀색 셔츠를 입은 쉬빙은 동그란 안경을 쓰고 소리 나지 않게 웃었다. 그의 목소리는 귀를 기울여야 할 정도로 나지막했지만 안경 너머 그의 시선은 고요하고 깊었다.

그 나지막한 목소리에 일정한 무게를 담아 쉬빙은 그의 작품을 이야기했다. 그의 중국어는 나무 구슬이 부딪히는 소리처럼 부드러우면서도 견고했다. 치바 선생을 위해 통역을 하며 나는 처음으로 그에게 직접 작품에 대한 이야기를 들었다. 어떤 이야기는 어려웠지만 쉬빙은 두 외국인을 위해 끈기 있게 작품의 의도와 전시에 대해 이야기했다. 한 시간이 지나고 두 시간, 세 시간이 지나는 동안 나는 그의 작품에 대해 듣고, 이해하고, 이를 다시 이야기했다.

나는 사람이 갖고 있는 에너지를 믿는다. 그 에너지는 마치 빛처럼 그 사람 주위를 비추게 마련이고, 사람들은 자연스럽게 빛 주위로 모여든다. 쉬빙은 이러한 에너지를 가졌다. 나는 그를 만난 그날부터 마치 선생님이라는 존재를 처음 만난 초등학교 1학년 아이처럼 '쉬빙 선생님'이 좋아졌다.

쉬빙은 중앙미술학원 판화과를 졸업하고 중앙미술학원에 남아 판화과에서 학생들을 가르치며 작품 활동을 했다. 〈천서天书〉, 〈귀신이 벽을 때리다鬼打墙〉 등의 작품이 이 시기에 만들어졌다. 천안문 사태가 있던 이듬해 1990년 여름, 쉬빙은 미국으로 이주해 뉴욕에서 작품생활을 시작했다. 〈천서〉 이후 또 하나의 대표작인 〈신영문서법〉은 이 시기에 미국에서 발표한 작품이다. 그리고 2008년 다시 중앙미술학원으로 돌아와 부원장을 맡았다. 어쩌면 유년기와 청소년기, 그리고 청년기를 모두 학교 안에서 보낸 그에게 학교는 고향일지도 모른다.

쉬빙은 문자로 세계적인 작가가 되었다. 하지만 작가로서 그는 문자에 머무르지 않는다. 그의 작품은 문자에서 시작해 문화로 확장되어 가고 있다. 이런 작품의 확장은 쉬빙의 관심과 시선의 확장이기도 하다. 그의 관심이 쉬지 않고 옮겨감에 따라 그는 많은 다른 시리즈로 작품을 전개해왔다. 하지만 그 모든 것이 추리소설 속의 증거처럼 하나씩 연결된다. 작품 안에서 탐험가 같은 그의 생각을 쫓아가는 것은 그래서 꽤 재미있다.

일례로 그의 회화에 대한 발견은 몇 개의 작품들에서 잘 나타난다. 원래 한자는 상형문자다. 즉 모든 글자는 그 모습과 닮아 있다. 나무는 나무의 형상이고 새는 새의 형상이다. 1999년 핀란드 키사마Kissama 미술관과 함께한 '히말라야 익스체인지 프로젝트Himalayas exchange project'에서 그는 〈풍경을 읽다〉라는 시리즈를 시작했는데, 프로젝트를 위해 히말라야에 간 그가 그려낸 그

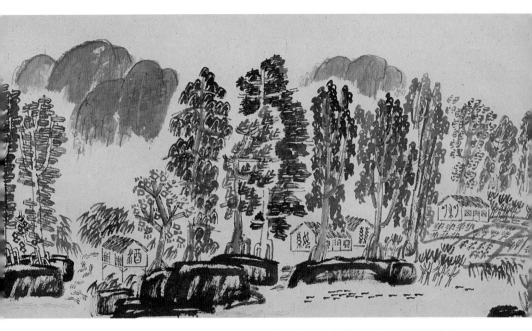

〈문자사생文字寫生〉 부분 80×367cm 종이 위에 먹 2013

림들을 보면 나무 목^木 자는 작은 집의 기둥이 되고, 돌 석^石자는 이를 받치
고 있는 반석이 된다. 대나무를 얽어 만든 지붕과 그 밑에 놓인 광주리, 감자
까지 그가 그려낸 그림들은 언뜻 보면 글씨지만 그림이다. 어쩌면 그는 이런
풍경을 그리면서 문자가 회화로 변했던 그 긴 시간을 느꼈는지 모른다.

"문제가 있는 곳, 그곳에 예술이 있다"

선생님은 베이징대학 안에서 유년기와 청소년기를 보내셨다고 들었어요. 문화혁명 시기의 기억이 선생님께 큰 영향을 끼쳤을 것 같은데요.

저는 충칭에서 태어나 한 살 때 베이징으로 왔어요. 부모님 두 분 다 베이징대학에서 일을 하셔서 어렸을 때부터 베이징대학 안에서 자랐죠. 아버지는 역사학과 간부였고 어머니는 도서관 사서였어요. 베이징대학은 1966년 문화혁명이 시작된 곳이에요. 게다가 당시의 교수, 학자 들은 비판과 파괴의 대상이었죠. 우리 집은 반동분자로 지목되어 아버지는 감옥에 들어갔고, 어머니는 집중교육을 받으러 들어갔어요. 저는 5남매 중 셋째인데 당시 11살이었죠. 14살이던 큰누나가 남겨진 우리를 돌보았어요.

갑작스럽게 변한 환경은 상당히 큰 충격이었겠어요.

당시 중국 정부는 혈통을 따졌어요. 부모가 사상적으로 문제가 있으면 그 자식도 문제가 있다고 하는 거예요. 우리집 상황은 꽤 참혹했죠. 살던 집도

일부 몰수당했고 집에 있던 곡식도 다 빼앗겼어요. 당시 학생들은 그 상황에서 자신의 가치를 증명하는 데 적극적이었어요. 모두가 자신이 유용하다는 것을 입증하고 싶어 했죠. 저는 어릴 때부터 아버지에게 한문과 서예를 배웠기 때문에 글씨를 잘 썼어요. 우리 학교에서 가장 빨리, 가장 보기 좋게 글자를 쓸 수 있었죠. 당시에는 대자보가 굉장히 많이 필요해 저처럼 글자를 잘 쓰거나 그림을 잘 그리는 사람은 아주 유용했어요. 저는 글자를 쓰는 것으로 제 존재의 유용성을 증명할 수 있었어요. 현실을 느끼는 것은 굉장히 중요하죠.

가치관이 어렸을 때 배웠던 것과 전혀 달랐을 텐데 선생님 자신은 달라진 사회에 대해 모순을 느끼지는 않으셨나요?

사실 당시의 나는 그런 모순을 정확하게 느끼지 못했어요. 문화혁명이 일어나던 해 나는 초등학교 5학년이었어요. 나는 내가 잘하는 글자를 쓰는 일을 통해 나도 유용한 존재임을 적극적으로 알리고 싶었어요. 쓰라는 것은 무엇이든 열심히 썼어요. 선전물부터 잡지, 대자보, 포스터까지 엄청나게 많은 형식의 글자를 썼어요. 큰 글자와 작은 글자, 많은 글자와 몇 글자뿐인 대자보도 썼죠. 그런 수많은 글씨 쓰기를 통해 나는 한자의 여러 가지 글자체가 갖고 있는 상징성, 그리고 한자의 구조에 대해 이해하고 연습할 수 있었어요. 글자를 쓰고 또 썼죠. 당시 세상은 마치 글자로 가득 차 있는

것 같았어요. 벽에도, 나무 위에도, 땅에도 정치적인 표어와 구호가 가득했죠. 문자는 엄청난 권력을 갖고 있었어요. '문자의 힘'을 나는 그때 뼛속 깊이 느꼈던 것 같습니다. 하지만 그 내용이 무엇인지 전혀 알지 못했어요. 그래서 내 안의 갈등과 모순은 사실상 그렇게 많지 않았죠. 나 같은 어린 학생뿐만 아니라 성인들까지 당시 국민들은 우매했어요. 무엇이 이상한지, 무엇이 잘못되고 있는지 아는 사람은 극히 일부였어요.

그런데 여기서 정말 황당하고 우스운 것은 아버지가 그렇게 강조하고 열심히 나에게 가르쳤던 전통적인 교육, 즉 서예와 한자가 전혀 다른 가치관을 가진 사회에서 너무나 유용하게 쓰였다는 점예요. 새로운 사회에서 가장 큰 비판 대상이 된 아버지가 가르쳐 준 것으로 나는 살아남을 수 있었으니까요. 중국의 역사는 끊임없이 혁명과 전통을 비판하면서 걸어왔지만 그 새로운 사회 안에서 사실은 전통적인 방법들이 많이 쓰이고 있어요.

대표작 〈천서〉에 대해 이야기해 주세요.

〈천서〉는 1986년의 어느 날, 우연히 머릿속에 떠오른 '아무도 읽을 수 없는 책'이라는 생각에서 시작된 작품이에요. 이 생각이 떠올랐을 때 너무나 흥분됐죠. 며칠이 지난 후에도 계속 이 생각을 할 때면 항상 처음처럼 흥분됐어요. 그해 여름 대학원 졸업전을 마치고 작품을 만들기 시작했죠. 이 작품을 시작할 때부터 나에게는 몇 개의 분명한 방향이 있었어요.

첫째, 이 책은 책의 본질을 가지고 있지 않고 모든 내용은 사라진 상태일 것. 둘째, 하지만 이 책을 만드는 과정은 반드시 진짜 책을 만드는 과정이어야 할 것. 셋째, 이 책의 모든 부분은 아주 정교하고 하나의 오차도 없어야 할 것.

나는 작품의 운명은 작품의 제작 과정과 태도에 달렸다고 생각한답니다. 진지한 태도가 이 작품 안에서는 작품의 일부가 되었죠. 나는 이 책이 문화와 지식을 잘 보여주는 형식과 큰 목소리를 낼 수 없고 장갑을 끼고 책을 만지는 그런 경외심을 갖길 원했죠. 사실 이 작품을 만들 때 도서관에서 가장 오래된 책을 찾고, 글자체를 찾고, 활자의 조각 형식을 찾고, 글자 하나하나를 정밀하게 만드는 등 그 모든 것을 가장 정확한 방식으로 해야 했기 때문에 그 과정이 많은 공부와 노력을 요했답니다. 저는 모두 4000자의 가짜 글자를 만들었어요. 우리가 평소 생활에 쓰는 글자가 모두 합해 그 정도 되기 때문이에요. 그리고나서 글자를 팠는데 그 일은 너무나 즐거웠어요. 당시 중앙미술학원에서 소묘를 가르치고 있었는데 수업 이외의 거의 모든 시간을 이 가짜 글자 파는 일에 몰두했어요. 완전히 수공적인, 단순한 이 일이 굉장히 원시적인 만족을 주었죠. 인생의 핵심명제는 시간을 보내는 것이에요. 바로 어떻게 시간을 써버리느냐 하는 것이 능력이죠.

〈천서〉를 처음 발표하였을 때 반응은 어땠나요?

처음 전시를 했던 곳은 중국미술관이었어요. 좋은 평보다 비판이 많았어요. 전통적인 예술을 하는 사람들은 이런 생각과 형식이 문제가 있다고 이야기했고, 새로운 예술을 하는 사람들은 너무 전통적이고 학원파 예술이라고 했죠. 하지만 저는 사실 이런 비판에는 관심이 없었어요. 단지 그때 중국미술관에서 전시한 작품은 완전히 책답지 못했다고 생각했어요. 그래서 다시 더 완벽한 책을 만들기 시작했죠.

중국을 포함해 한자 문화권에 속하는 나라에서는 이 작품을 보고 이 글자들이 뜻이 없는 가짜라는 것을 알 수 있지만, 다른 문화권에서는 어떠한가요? 예를 들면 미국인은 이 글자들이 가짜인지 진짜인지 알 수가 없지 않나요?

이 작품을 미국과 유럽에서 전시하면서 그런 점을 걱정했답니다. 하지만 실제로 이 작품은 그런 전혀 다른 언어권의 관중에게도 굉장히 좋은 반응을 받았어요. 그 이유는 두 가지로 나누어 볼 수 있어요. 첫째는 내가 걱정했던 것처럼 막 이 작품을 접하는 관중들은 다 이 글자가 진짜라고 생각하면서 작품을 살펴보죠. 그 후 설명을 통해 이 많은 글자가 모두 가짜라는 점과, 이 글자들이 너무나 진짜 같다는 것에 놀라죠. 두 번째로는 작품 안의 내용을 모른다 해도 이 설치 작품의 형식적인 아름다움만으로도 관중은 흑백의 조화와 글자에 포위당하는 새로운 체험을 하죠. 이 작품은 아주 평등하답니다. 사실 서양인도, 중국인도, 지식인도, 문맹도 이 작품 앞에서

는 모두 똑같으니까요.

<u>1989년 천안문 사태가 일어나고 중국 사회는 또 큰 변화를 맞이했어요. 1990년</u>
<u>미국으로 이주했는데 천안문 사태와 직접적인 관련이 있나요?</u>
천안문 사태 때문에 미국으로 가야겠다고 결심했던 것은 아니에요. 물론 관
련은 있죠. 천안문 사태 이전의 중국은 문화가 피어나는 시대였어요. 자유
롭고 새로운 이야기들이 오고가는 시간들이었습니다. 하지만 천안문 사태
후에는 모든 것이 달라졌어요. 예술가와 지식인들은 더 이상 자유롭게 이야
기하고 생각할 수 없었어요. 현대미술은 정부의 감시와 규제를 받았어요.
발표도 전시도 불가능했어요. 당시 정부의 현대미술에 대한 정의는 설치미
술이었는데 회화작품이라도 몇 미터가 넘으면 설치미술로 간주하는 식이었
죠. 나는 서양미술에 대해서도 계속 관심을 갖고 있었기에 미국에 가서 새
로운 것을 보고 이해하고 싶었어요.

<u>미국에서 만난 새로운 환경과 새로 접한 예술도 큰 영향을 끼쳤나요?</u>
당연히 많은 영향을 받았고, 많은 변화가 있었어요. 사실 더 정확히 이야기
하자면 미국에서 나는 더 많은 자료와 정보를 만날 수 있었어요. 다양한 문
화를 만나면 사고의 폭도 넓어지고 더 성숙한 사유를 할 수 있다고 생각해
요. 예를 들면 작품 〈신영문서법〉은 미국에 가지 않았다면 만들지 못했을

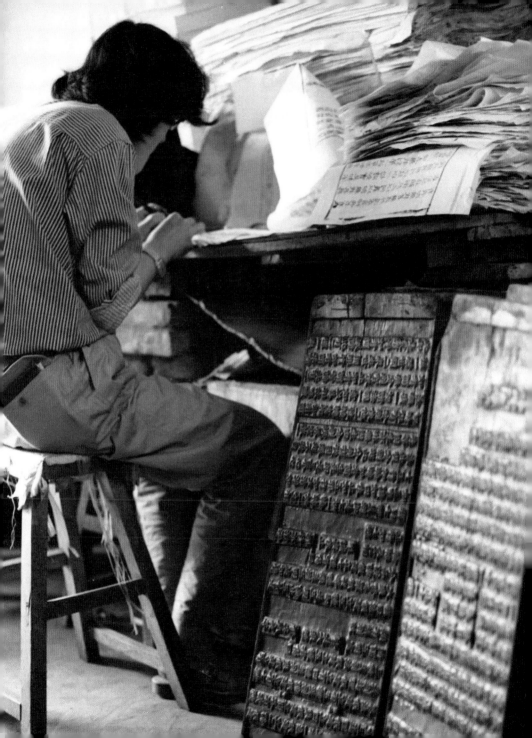

작품이죠. 미국에 가서 완전히 다른 두 문화, 언어 사이에서 생활하고 적응해 가면서 분명히 그 사이에서 문제를 만날 수밖에 없어요. 그리고 문제가 있는 곳, 그곳에 예술이 있어요.

〈신영문서법〉은 한자와 영어라는 두 언어를 재미있는 놀이처럼 절묘한 방법으로 합쳐 놓은 새로운 발명 같아요.

미국에 갔을 때 나는 마치 문맹이나 어린아이가 된 듯했죠. 그것은 생활의 어려움이었지만, 그로 인해 문자와 표현에 대해 더 깊이 느끼고 생각할 수 있었어요. 나는 문자에 대해 쭉 관심을 갖고 있었고 한자에 대한 연구도 많이 했어요. 그래서 처음 미국에 갔을 때는 영어 버전의 〈천서〉를 만들기 위해 많은 실험을 했습니다. 하지만 한 번도 발표하지 않았어요. 왜냐하면 영어는 소리^音 문자이기 때문에 내가 할 수 있는 것은 음절의 변화를 만드는 것뿐이었죠. 하지만 중국어의 천서는 음이 없어요. 나는 그 글자의 구조를 갖고 유희를 하고 있는 것이죠. 이런 두 언어의 차이는 말로 하면 간단하지만 실은 두 개의 완전히 다른 문화를 보여줘요. 최근 디스커버리 채널에서 저에 대한 다큐를 찍고 있는데 그곳에서 나온 이야기 중 인도 사람과 미국 사람은 음에 대해 사고를 한다는 것이에요. 지금 핸드폰은 말하는 것만으로 그 발음을 자동으로 써주죠. 미국 사람과 인도 사람은 그게 굉장히 편하다고 하더군요. 말할수록 생각이 더 활발해진다고도 하고요. 하지

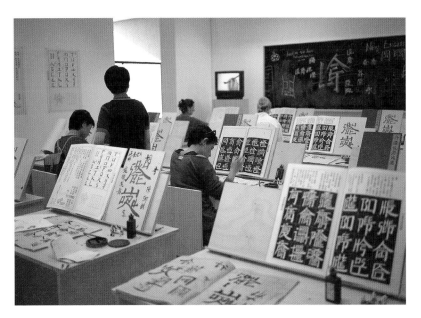
〈영문방형자서법입문英文方块字书法入门〉이 전시된 전시장 풍경. 전시장이 마치 교실 같다.

만 중국 사람은 말하는 것을 그리 좋아하지 않아요. 한자는 시각적인 단어예요. 중국어는 보는 것으로 우리의 뇌를 자극하는 상형문자예요. 이런 문자의 차이는 사고에 아주 큰 영향을 끼치죠.

거의 20년 만에 돌아온 베이징의 변화가 아주 크게 느껴졌을 것 같은데 어떠셨어요?

맞아요. 완전히 다른 나라가 되어 있었어요. 돌아온 이곳에서 적응하기 위

해 작업 방식과 방법을 모두 바꿔야 했어요. 어떤 의미에서는 1990년 뉴욕에 갔을 때와 같았죠. 누구든 좋아하는 면과 싫어하는 면이 있겠죠. 하지만 그 좋아하는 면, 나에게 가치 있는 면을 만나고 그것을 얻기 위해서는 싫어하는 면도 참고 그것을 지나가야 해요. 처음 미국에 갔을 때, 미국의 상업적이고 세속적인 예술이 참 싫었어요. 이해할 수 없을 뿐 아니라 중국의 정치 사회적 환경 아래에서 아주 엄숙하고 진지한, 어떤 의미에서는 예술의 숭고함을 믿어왔던 나에게는 참기 힘든 부분이 많았어요. 하지만 그것을 참고 그 존재를 인정하고 나니 그 사회에서 가치 있는 부분을 보고 만질 수 있게 되었죠.

제가 실제로 처음 본 작품은 〈배후의 이야기 背后的故事〉였어요. 문자는 아니지만 아시아 전통에 대한 관심과 재치는 똑같다고 느꼈거든요.

처음 이 작품을 만든 곳은 독일 동아시아미술관이었어요. 큰 회고전을 준비하고 있었는데 새로운 작품을 하나 더 전시하고 싶었어요. 그 미술관은 오래되고 아름다운 건물이었는데, 큰 전시실 안에 예전에 작품을 넣었던 전시대와 유리박스들이 놓여 있었어요. 미술관을 둘러본 날 저녁, 그곳 관장으로부터 미술관의 역사와 작품에 대한 이야기를 들었지요. 그 미술관은 제2차 세계대전 당시에 많은 작품들을 잃어버렸는데 상당수의 작품들이 러시아에 있다고 했어요. 관장은 항상 그 작품들의 영혼이 이곳에 남아 있

〈배후의 이야기背后的故事〉 라이트박스 자연물들 설치작업 독일 베를린 2004

는 것 같다는 거예요. 그러면서 "나의 이야기는 이 작품들이 독일에서 러시아로 간 그 사이의 이야기일 뿐 사실 그 전에 더 긴 이야기가 있겠지요?"라고 말하더군요. 작품 〈배후의 이야기〉는 그 마지막 한마디에서 영감을 받았어요. 그 영혼의 풍경을 만들고 싶었어요.

〈지서地书〉는 〈천서天书〉와 완전히 반대되는 작품 같아요. 이 작품에 대해 설명해

〈지서地书〉 가변크기 혼합매체 2003

주세요.

〈지서〉는 완전히 표식문자 아이콘으로 이루어진 책이에요. 천서가 글자처럼 이루어진 것들로 가득 차 있지만 아무 내용이 담겨져 있지 않은 반면, 〈지서〉는 글자가 하나도 없지만 읽을 수 있는 책이죠. 그리고 이 책은 어떤 문화, 언어와 상관없이 현대인 모두가 읽을 수 있는 책이에요. 처음 이 책을 생각하게 된 것은 비행기 안이었어요. 공항과 비행기 안은 언어와 배경이 다른 많은 사람들이 모인 곳이에요. 그래서 그 어떤 공간보다도 그림과 아이콘으로 우리에게 정보를 전달하죠. 예를 들면 비행기 안에 있는 안전설명서도 불과 몇 개의 그림으로 세계 어느 나라 사람이라도 이해할 수 있도록 해놓았잖아요? 사실 몇십 년 전의 안전설명서는 이렇게 간단하고 쉽지 않았어요. 점점 편하고 알아보기 좋게 변한 것이죠. 우리의 생활은 변하는데 언어는 그만큼 변하지 않는 것이기도 하고요. 그래서 인류는 아이콘을 더 증가시키고 있어요. 바로 이런 아이콘으로 만들면 '모두가 읽을 수 있는 책'이 될 수 있다는 생각이 흥미로웠어요. 이 프로젝트를 위해 오랫동안 우리가 쓰는 아이콘을 수집했습니다. 1999년부터 시작했는데 최근 컴퓨터와 핸드폰 사용이 늘어나면서 이모티콘이 기하급수적으로 늘어났어요. 우리는 사실 매일 '그림을 읽으며' 살고 있는 겁니다. 그래서 이 프로젝트는 계속 진행 중예요.

나에게 쉬빙은 동그란 안경을 쓴 학자이자 탐험가의 모습이다. 그는 나침반을 들고 정확한 방향을 향해 나아간다. 한자는 아주 오래된 문자다. 그래서 불편하고 어렵지만 이 안에, 그리고 그 사이에 너무나 많은 중국의 문화와 습관이 담겨 있다. 이 안에서 쉬빙은 자신의 연구방법을 찾았다. 그는 예술은 영원히 우리를 새로운 곳으로 데려다 줘야 한다고 했다. 새로운 사고의 방법, 새로운 시각 경험을 주는 것은 예술의 영원한 의무이며 능력이라고 믿기 때문이다. 그래서 그를 만나면 예술을 믿고 싶어진다. 내일, 그리고 그 내일, 쉬빙이 보여줄 새로운 예술이 더 기대된다.

매일매일
걸어갈 뿐,

베이징
젊은 작가들의
아틀리에

Gao Yu

—

까오위

高瑀

1981년 꾸이저우貴州에서 출생해 사천미술학원을 졸업했다.
판다와 손오공 등 중국적인 캐릭터가 등장하는 작품들로 중국의
카툰세대를 대표하는 작가가 되었다.
비디오, 회화, 설치예술뿐만 아니라 브랜드와의 콜라보레이션,
아트상품 제작까지 영역을 확장하고 있다. 중국, 홍콩, 미국, 한국 등의
여러 갤러리와 미술관에서의 그룹전과 아트페어에 참가했으며
중국과 이탈리아 등에서 개인전을 가졌다.
현재 베이징에서 생활하며 작품을 하고 있다.

그저 만화가 좋아 만화만 그리던 소년이 있었다. 몇 년 동안 셀 수 없
이 많은 출판사와 잡지사에 원고를 보냈지만 돌아오는 것은 거절의 답장
과 그림공부를 좀 더 해보라는 충고뿐. 단 한 번도, 단 한 곳도 그의 만화
를 받아주지 않았다. 그리고 15년 후, 이 소년의 만화는 1억 원이 훌쩍 넘
는 가격으로 미술시장을 놀라게 했다. 마치 지어낸 것 같은 이 이야기의 실

〈용을 죽이다屠龍〉 부분 453×180cm×6 알루미늄판 캔버스 위에 아크릴릭 2012

제 주인공은 1981년생, 사천미술학원 출신 작가 까오위다.

내가 처음 중국에 온 2007년은 중국 예술시장의 거품이 정점에 다다랐을 때였다. 그리고 그 중심에는 정치적 팝아트와 냉소적 리얼리즘이 자리를 잡고 있었다. 사람들이 조금씩 새로운 것을 보기 원하던 그때 갑자기 카툰 스타일의 젊은 작가들이 쏟아져 나오기 시작했다. 항상 잘 그려진 사실적이고 우울하고 냉소적인 화면들만 보던 중국 예술계에 돌연 귀여운 캐릭터들이 나타났을 때 그 충격은 꽤 컸다. 80년대 어두운 정치적 그림자 속에서 청년기를 보낸 작가들과 달리, 90년대 내내 만화와 영화를 보고 장난감을 갖고 놀면서 자란 세대들은 즐겁고 귀여운 작품을 그리기 시작했다. 그리고 그 선두에는 아방가르드한, 만화 캐릭터 같은 까오위가 있었다.

내가 처음 그의 작품을 본 것은 2007년 798의 한 화랑에서였다. 한국계 화랑인 그곳에서는 한국 작가와 중국 작가가 1층과 2층에서 각각 전시회를 하고 있었다. 한국 작가의 작품을 보며 반가워하던 나는 2층에 올라가서는 깜짝 놀랐다. 꽤 넓은 2층을 가득 채우고 있는 것은 컬러풀하고 파워풀한 판다들의 모습이었다. 그리고 까만 천막이 드리워진 작은 방 안에는 만화 캐릭터 원숭이가 마치 게임 속에서처럼 씽씽 날아다니고 있었다.

그것은 꽤 신선한 충격이었다. 잘 그려진 중국식 리얼리즘 그림과 정치적 팝과는 전혀 다른 새로운 무언가가 있었다. 비디오 작품은 무척 잘 만들어졌고 재미있었다. 그것은 어떤 특정한 스토리도 없이 그저 손오공 같은 캐

〈자유주의광상自由主义狂想〉 300×150cm 캔버스에 아크릴릭 2006

릭터가 다른 캐릭터와 싸우고 있는 장면일 뿐이었다. 하늘을 날아다니고, 숨을 헐떡거리고, 다시 날아가 한 방 날리고. 그 장면들은 만화 같기도, 또 중국의 무협영화 같기도 했는데 묘하게 재미있었다.

작품이 그렇게 재미있었던 것은 작가가 얼마나 재미있게 이 작품을 만들었는지가 느껴졌기 때문이다. 만화도 진짜 많이 보고, 게임도 정말 많이 해보지 않았다면 이토록 실감나게 만들 수 없겠다 싶어 웃음이 났다. 하지만 까오위는 그 후 비디오 작품을 다시 발표하지는 않았다. 대신 그의 회화는 새로운 소장가들의 눈을 사로잡았다. 예술은 항상 새로운 것을 원한다. 게다가 새로운 젊은 소장가들을 이끌어낼 젊은 에너지가 필요했다. 그리고 까오위는 그들이 찾던 그 젊은 에너지였다.

까오위의 작품은 단순히 귀엽거나 재미있지만은 않다. 그의 작품 속에는 중국 전통에 관한 관심과 이해가 지속적으로 드러난다. 공자와 노자 등 동양 철학에 심취해 있는 그의 작품은 중국의 새로운 아이콘이 되기에 모자람이 없다.

그의 성공은 젊은 일군의 작가들을 탄생시켰다. 흔히 카툰세대라 불리는 이 일군의 작가들은 까오위를 선두로 2008년경부터 새롭게 나타났다. 이들은 귀여운 자신만의 캐릭터를 갖고 있거나 일본 만화를 연상시키는 독특한 분위기를 가졌으며, 대부분 만화적 기법으로 화면을 채운다. 성인이 되어가는 미묘한 감정변화에서 현대사회 현상까지 여러 가지 주제를 다루는

이들의 작품은 예술시장의 환영을 받기도 했지만 단숨에 지나친 도식화와 상업화로 예술시장을 지루하게 만들었다. 그러다 보니 어느새 나는 까오위에 대한 인상까지 그 속에 단일화시키고 있었다.

나는 까오위에 대해 막연히 지금 당장 인정받고 싶어 하는 연예인 같은 작가라고 생각하고 있었다. 그러나 그를 알게 되고, 이해하게 되면서 나의 예상은 반은 맞고 반은 깨졌다. 그는 새로운 형태의 작가가 되길 원했다. 하지만 이는 작품을 팔고 유명해지기 위한 것이 아니었다. 그는 만화를 그리는 사람일 뿐이었다. 만화를 그리던 어린아이가 꿈을 따라 걸어왔을 뿐이었다. 그에게 있어 모든 작품은 어쩌면 다 만화인 것이다. 그렇게 생각하고 보니 그의 작품들 앞에서 고개가 끄덕여진다. 어떤 화파인지, 어떤 풍인지 그에게는 중요하지 않다. 어쩌면 애초부터 존재하지도 않았다. 중학교 시절부터 지금까지 그가 그려온 것은 변함없이 만화이기 때문이다.

〈호랑이를 때리다打虎〉300×450cm 캔버스 위에 아크릴릭 2007

"나의 언어는 만화, 내 꿈은 디즈니.
나만의 언어로 재미있는 세계를 만들고 싶다"

어떻게 그림을 그리기 시작하게 되었나요?

저는 사실 그림을 늦게 시작했어요. 중고등학교를 일반학교를 나왔는데, 고등학교 때 그림을 배우기 시작해 사천미술학원을 졸업했어요.

그럼 만화를 그리게 된 것은 대학 때인가요?

만화는 어렸을 때부터 그렸어요. 90년대는 정부가 많은 돈을 들여서 애니메이션, 캐릭터, 만화 등의 산업을 격려하던 때였어요. 창의산업이었죠. 저는 만화를 좋아해서 어릴 때부터 만화가가 되는 것이 꿈이었어요. 제 중학교 시절은 여기저기에 만화원고를 투고하면서 보낸 시절예요. 정말 수없이 원고를 보냈지만 한 번도 뽑히지 않더군요. 제 원고를 거절하는 편집자들이 되돌려 주는 원고 안에는 모두 다 소묘를 좀 배워보라고, 미술을 좀 배워보라는 조언이 있었지요.

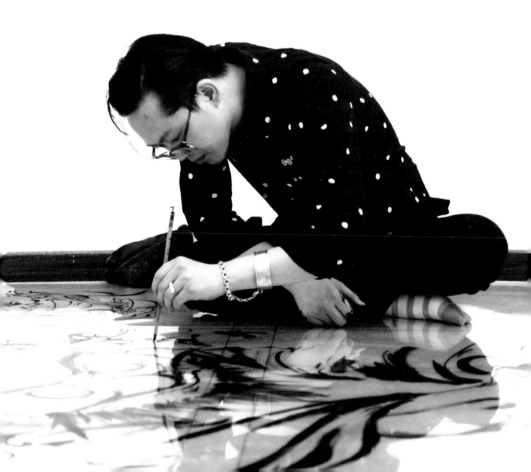

전 그림을 배워본 적이 없었어요. 만화를 좋아해서 그냥 그린 거죠. 게다가 어디에서 어떻게 배워야 할지도 몰랐어요. 중학교 3학년이 되었을 때 누나가 미술학원^{미술대학}이라는 곳이 있는데 너는 거기 가도 좋겠다고. 그래서 이 세상에 '그림을 가르치는 곳'이 있다는 것을 알게 된 거죠. 그 길로 부모님께 그림을 가르치는 학원에 보내달라고 했어요. 그렇게 기초소묘부터 배워 사천미술학원에 입학했어요.

당시에 투고했던 원고들은 아직 갖고 있나요? 스스로 스토리와 그림까지 다 만들었던 거예요?

당시 원고는 전부 다 갖고 있어요. 제가 이야기도 만들고 그림도 그렸죠. 제 만화들은 단편이 없고 전부 20페이지 넘는 장편이에요. 왜냐하면 20페이지가 넘어야 원고를 돌려주거든요. 매번 떨어질 때마다 편집자들이 다음에는 단편을 해보라고 하는데도 적어도 장편을 그려야 제대로 책은 못 내도 혼자 기념으로 갖고 있겠다 싶었죠. 다음에 나이가 많아지면 회고전을 해서 이제까지 한 번도 햇빛을 본 적 없는 그 작품들을 꺼내보고 싶어요.

그러면 작품 활동은 어떻게 시작하게 되었나요?

졸업하면서도 그림을 그릴 생각이 별로 없었어요. 당시에는 주로 비디오 작품을 만들었어요. 뉴미디어, 비디오작가가 되고 싶었죠. 제 졸업 작품

도 비디오 작품이고요. 중국은 6월에 졸업을 하니까 5월말, 6월초에 졸업 전시를 해요. 그런데 전 3월에 벌써 졸업 작품을 다 만들었어요. 작품을 다 하고 나니 할일이 없는데 학교에서 전시에 나가라고 해서 그림을 몇 점 더 그렸죠.

졸업 때는 불안하다고 하는데 전 이상하게 급한 마음이 안 들더라고요. 그림도 유화과 주임 선생님이 꾸이저우비엔날레에 갈 수 있으니 작품을 해오라고 해서 그림을 그리고 있었어요. 일도 안하고 그냥 놀면서 작품을 하고 있었는데 이상하게 돈이 조금씩 벌어졌어요. 그러다가 선생님이 제 그림이 팔렸다고 하더군요. 그게 2003년 8월이에요. 그 이후로는 그림을 사 간 딜러와 계약을 했죠. 안정적으로 수입이 생기니까 일은 구하지 않고 계속 작품을 할 수 있었죠.

첫 번째 전시는 언제였나요?

대학 시절에도 작은 전시에는 몇 번 참가한 적이 있어요. 졸업 후 정식으로 참가한 첫 전시는 허샤오닝미술관에서 큐레이터 우진吾劲이 기획한 〈소년심기少年心气〉전이었어요. 주임 선생님이 이야기했던 꾸이저우비엔날레도 2004년에 참가했죠. 첫 개인전은 그로부터 3년이 지난 2006년이었어요. 798에 있는 안예술安艺术 갤러리에서에서 3년간의 작품으로 전시를 했어요. 그때 이미 카툰스타일이 명확했었지요.

작품 안에서 하고 싶은 이야기가 무엇인가요?

저는 만화로 그림을 시작했어요. 만화라는 것은 스토리가 있고 그 스토리에 맞춰서 그림을 그리죠. 제게는 그림을 그리는 것도 만화를 그리는 것과 같답니다. 전체적인 이야기가 이미 제 머릿속에 있고 그것에 맞춰서 그림을 그리죠. 어떤 작품을 가리키더라도 그 뒤의 스토리를 이야기할 수 있어요.

2003년은 아직 카툰이나 만화 시리즈가 별로 많지 않았을 시기예요. 젊은 작가들도 아직 별로 없기도 했고요. 전시 후 반응은 어땠나요?

그때 사람들이 어떻게 보았는지 잘 모르겠어요. 저는 2011년까지 계속 총칭에서 작품을 했어요. 베이징에서 떨어져 있었기 때문에 외부 소식도 잘 몰랐어요. 저는 그냥, 어떤 의미에서는 중학교 때부터 계속 똑같이 그림을 그려왔기 때문에 작품이 팔리게 된 후에도 달라질 것이 별로 없었어요. 예전에는 항상 투고를 해도 떨어지기만 했는데 드디어 작품이 팔리니까 나쁘지는 않구나 하는 정도였어요.

2007년 798에 있던 한국 갤러리에서 개인전을 본 적이 있어요. 그때 작은 방 안에 비디오 작품이 있었는데 참 재미있어서 작가가 혼자 만든 걸까 하고 궁금했던 기억이 나요.

그때 전시했던 비디오 작품은 전문 회사를 찾아가 만든 거예요. 만화를 좋

〈오행산五行山〉 182×61×54cm 스테인레스강에 아크릴릭 2007

아하니까 만화를 그렸고 애니메이션을 좋아하니까 만들고 싶었어요. 졸업
작품 때부터 비디오 작품을 혼자서 만들고 있었는데 너무나 시간이 많이
걸리는 거예요. 게다가 결과적으로 혼자 만든 작품에 만족이 안 되었죠.
그래서 애니메이션 전문 회사를 찾아가 만들었어요. 하지만 그 작품도 저
는 별로 만족스럽지 않았어요. 그래서 그 후에는 공개한 비디오 작품이 별
로 없어요. 지금도 여러 가지 실험을 하고 있지만 비디오, 특히 애니메이
션 같은 경우는 작품 제작에 더 좋은 방식이 필요하다고 생각해요. 실제적
으로 디즈니나 일본의 상업적인 애니메이션은 정말 좋은 기술과 복잡한 구

조로 만들어지는 데 비해 소위 예술가가 작품으로 만드는 애니메이션은 시각적으로 너무 차이가 나는 경우가 많아요. 자본이나 기술력이 부족한 거겠죠. 이런 부분을 적절한 콜라보레이션이나 프로젝트로 해결할 수 있을지 계속 방법을 찾고 있어요.

작품 활동을 시작한 2000년대 초반은 중국 현대예술전에서 주목받은 작가들이 막 활발히 활동하기 시작할 무렵이에요. 사천학교 출신인 장샤오강 張曉剛, 조춘야 周春芽 등의 활동도 두드러졌고요. 이러한 작가들에게 영향을 받은 것이 있나요?

그 세대의 작가들은 우리에게는 선생이고 선배 들예요. 당연히 여러 방면으로 영향이 있었다고 생각해요. 하지만 무엇보다도 그들이 남겨준 가장 큰 유산은 현대미술을 할 수 있는 분위기를 만들어 준 것이라고 봐요. 예를 들면 사천미술학원에 다닐 때 유화반이 두 개였어요. 우리 반은 현대적인 스타일이었고 옆 반은 고전적인 사실주의 작품을 하고 있었죠. 윗세대 작가들이 없었다면 이런 것을 해서 어떻게 해야 할지, 우리가 하는 것이 옳은지 자신감을 전혀 가질 수 없었을 거예요. 하지만 그들로 인해 우리는 굉장히 자신감에 차 있었어요. 현대미술을 하지 않는 옆 반 학생들을 바보라고 생각할 정도로요.

판다 캐릭터 지지 GG는 이제 여러 브랜드에서 콜라보레이션을 할 정도로 유명해졌

어요. 언제부터 지지가 작품에서 보이게 되었나요?

졸업 작품 때도 이미 등장해요. 사실 처음 그린 것은 그 전이지만 그때는 주인공이 아니라 등장인물이었죠. 지금처럼 일관된 분위기를 가진 큰 역할이 아니었어요. 졸업하고 작품을 더 본격적으로 하면서 지지가 이야기하는 역할을 갖게 된 거죠.

사실 일본 작가 중에서 비슷한 류의 만화에서 발전한 캐릭터를 그리는 무라카미 타카시村上隆*, 나라 요시토모奈良美智*와 자주 비교되곤 하는데 이 작가들에 대해서는 예전부터 알고 있었나요?

사실 중국은 2000년 초반까지도 그렇게 정보가 원활하게 소통되는 곳은 아니었어요. 언어적인 문제도 있고 지금도 유튜브를 쓸 수 없잖아요? 2003년 어떤 친구가 나라 요시토모의 도록을 보내줘서 처음 그의 작품을 알게 되었어요. 무라카미 타카시 같은 경우는 분위기나 기법 같은 면에서도 영향이 있지 않은가 하는 질문을 많이 받는데 사실 만화라면 미국의 디

주 | 무라카미 타카시(1962~) 일본의 팝 아티스트. 도쿄에서 태어나 일본 전통화를 전공했다. 보수적인 일본 화단에 반대하며 하위문화 오타쿠와 애니메이션으로 완전히 새로운 예술을 만들어 냄으로써 세계적인 주목을 받고 아시아를 대표하는 팝아트로 자리 잡았다. 로스앤젤레스 현대미술관, 브루클린 뮤지엄 등을 비롯해 2009년에는 베르사유 궁전에서도 개인전을 가졌다.
| 나라 요시토모(1959~) 일본의 현대미술가. 아오모리현에서 태어났으며 독일 뒤셀도르프 국립미술대학에서 공부했다. 귀엽지만 우울하고 무서운 표정의 아이들의 모습으로 내면의 고독, 반항, 잔인함 등의 감정을 미묘하게 표현해왔다. 일본의 네오팝아트를 대표하는 작가로 평면회화뿐 아니라 조각, 설치, 아트상품까지 세계적으로 사랑받고 있다.

까오위가 디자인한 앱솔루트 보드카와의 콜라보레이션.
판다 캐릭터 지지가 등장한다.

즈니, 그리고 일본의 만화가 거의 전 세계를 장악하고 있는 것이나 마찬가지잖아요. 제가 중학교에 들어가서 만화원고 투고를 시작했을 때는 중국 본토 만화는 별로 없고 일본 만화가 전체 만화 시장을 다 장악하고 있을 때였어요. 이에 대한 반발로 어느 날 갑자기 무조건 일본 만화는 잡지에 싣지 않기까지 했죠. 하지만 아무리 부정한다고 해도 만화를 이야기할 때 일본 만화로부터 받은 영향은 부정할 수 없다고 생각해요. 만화라는 단어도 일본에서 만든 거니까요. 무라카미 타카시가 만화라는 지극히 통속적이고 대중적인 표현방법을 이용해 원래 미술이 가진 권위에 도전하는 것이었다면 저에게 만화는 그렇지 않아요. 만화는 저에게 어떤 효과를 위한 도구가 아니라 저의 언어일 뿐예요.

사실 당신은 중국의 젊은 작가들 안에서 '예술의 산업화'를 가장 성공적으로 한 작가로 이야기돼요. 브랜드나 기업과의 콜라보레이션도 성공적으로 진행 중이고요. 명확하게 방향을 가졌다는 느낌이에요. 현재 작업실은 어떻게 운영되고 있나요?
저는 대학 때도 여러 가지 새로운 스타일, 새로운 기술을 실험하는 것을 좋아했어요. 그래서 유화과였지만 인스탈레이션, 사진, 비디오, 애니메이션 등을 해봤죠. 지금도 여러 가지를 실험해보고 있는 중예요. 작업실은 회사로 운영되고 있어요. 이전까지는 계속 화랑과 함께 일했어요. 그래서 대부분의 일은 화랑이 맡아서 해줬죠. 마케팅이나 매체와의 교류 같은 것도요.

하지만 지금부터는 더 많은 부분을 제 스스로 해나가려고 해요.

<u>어떤 작가가 되고 싶나요?</u>

내 꿈은 디즈니가 되는 거예요. 단순한 전시가 아니라 좀 더 재미있는 그런 일을 하고 싶어요. 디즈니는 디즈니랜드를 만들었잖아요. 정말 재미있는 세계를 만든 거예요. 저도 재미있는 세계를 만들고 싶어요.

까오위는 오후의 햇살 속에서 그가 좋아한다는 위스키를 꺼내 이야기를 하는 몇 시간 내내 홀짝홀짝 마셨다. 그의 스타작가답지 않게 솔직하고 유쾌한 에피소드들은 나를 종종 웃게 했다. 한 달 가량밖에 남지 않은 전시로 작업실은 바빴지만 그는 느긋했고 즐거워보였다. 예술가라는 그 어떤 직업보다도 불확실한 직업을 갖고 이렇게 자신을 즐겁게 하는 능력은 무엇보다도 중요하다. 즐거운, 자신감에 찬 예술가는 계속 작품을 해갈 수 있기 때문이다. 조금은 술에 취한 듯 그렇게 계속 흥겹게 그는 계속 작품을 해가리라. 모두를 놀라게 할 것이라는 그의 새로운 세계는 어떤 모습일까. 나도 그처럼 느긋하고 즐겁게 기다리고 싶다.

Guo Hongwei

—

궈홍웨이

郭鸿蔚

1981년 사천 총칭에서 출생해 사천미술학원을 졸업했다.
수채, 유화 등의 평면작업을 중심으로 설치와
조형 작업까지 작품영역을 확장해가고 있다.
중국, 홍콩, 미국, 한국 등에서 다수의 그룹전과
개인전을 가졌다. 작품 활동 이외에도
프로젝트 공간을 운영하며
젊은 작가들의 실험적인 작품을 위한 공간을 제공하고 있다.
현재 베이징에서 생활하며 작품을 하고 있다.

우리나라를 대표하는 여성작가 천경자는 '작품은 화가의 자식과 같다'고 말했다. 아이들은 정말 신기하게도, 때로는 우스울 만큼 부모를 빼닮는다. 한눈에 봐도 어느 집 아이인지, 눈매며 콧날까지 부모를 쏙 닮은 아이가 있는가 하면, 안 닮은 듯하다가도 웃는 눈꼬리가 너무나 똑같아 역시 하고 고개를 끄덕이게 되는 아이도 있다. 아이가 부모를 닮듯 작품은 작가를 그대로 닮는다.

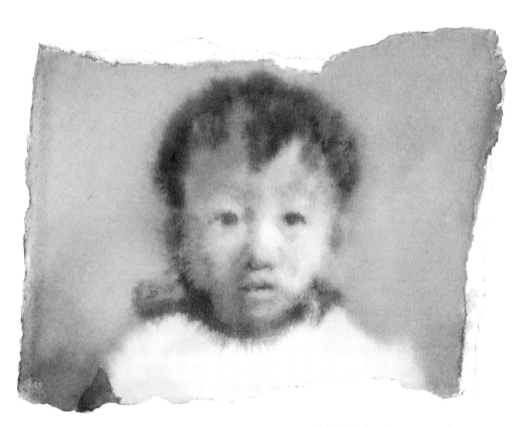

〈어떤 사물의 어떤 부분某种东西的某部分〉
불규칙적인 사이즈 종이 위에 수채 2010

미술관과 화랑에서 마주치는 작품은 거대한 우주에서 떨어진 운석처럼 덩그러니 낯설게 놓여 있기 일쑤다. 이것을 어떻게 이해해야 할까. 문맥 없이 마주치는 작품은 미술을 공부하고, 그것을 일로 하고 있는 나에게도 어렵기는 마찬가지다. 이럴 때 이 작품의 부모, 작가를 찾는 것만큼 쉬운 방법도 없다. 물론 부모나 집안만으로 혹은 학벌과 배경만으로 한 사람을 판단하고 단정 짓는 것만큼 어리석은 것도 없다. 어느 자식도 그 부모와 똑같지는 않기 때문이다. 하지만 적어도 작가를 알고 이해하는 것이 우리가 작품을 이해하는 데 큰 힌트가 되리라는 것만은 확실하다.

'소년 치바이스'. 자유자재로 아름다운 그림을 그리는 작가 궈홍웨이의 별명이다. 2007년, 나는 그를 왕징에 있는 작은 아파트에서 처음 만났다. 젊은 작가 리슈리를 통해서였다.

궈홍웨이의 집은 곧 그의 작업실이었다. 2007년 베이징에 온 이래 유명한 작가들의 커다란 작업실밖에 가본 적이 없었던 나에게 궈홍웨이의 작업실은 너무나 인상적이었다. 그 작은 아파트와 그와의 첫 만남은 다시 돌아갈 수 없는 시간의 기록으로 아주 특별하게 남아 있다.

하얀 얼굴에 멋쩍게 눈웃음을 웃는 그는 작은 거실에 수십 장의 캔버스를 내놓고 우리를 기다리고 있었다. 크고 작은 캔버스 위에 그려진 것은 소년과 소녀 들이었다. 마치 흑백사진이 물에 젖은 듯 흐릿하게 그려진 그 모습은 우리가 갖고

<AV1> 12.5×25cm 종이 위에 수채 2008

있는 어린 날의 기억 그대로였다. 흰 캔버스 위에 그려진 아이들의 모습은 위태하기도 했고 안쓰럽기도 했다.

궈훙웨이는 기름을 유화물감에 많이 타 그림을 그린다. 기름이 많아진 유화물감은 붓의 터치를 남기지 않고 기름의 성질에 따라 자유롭게 섞이고 마치 수채화처럼 얇고 투명하게 화면에 남는다. 그의 유화는 감성적이고 부드럽지만 어딘가 힘이 부족해 보였다. 분명 특별하지만 그것이 어디엔가 묶여 있는 듯 알 수 없는 답답함에 나는 말을 아꼈다. 당시의 나는 중국어가 서툴러 그에게 물어볼 수도 없었다. .

유화 작품들을 다 보여준 후 그는 부끄럽게 웃으며 커다란 파일 안에서 큰 묶음

의 종이들을 꺼내놓았다. 그 안에는 투명한 수채화들이 가득 있었다. 큰 캔버스에 그려져 있던 그림들보다 나는 이 작은 종이들에 그려진 수채화들이 너무 좋았다. 작은 사물에서 인물 들까지. 그의 캔버스에서 느꼈던 흐르는 듯한 자연스러움은 거기에서 비롯된 것이었다. TV 속의 화면, 바나나, 잠든 옆얼굴 등 그를 둘러싼 풍경과 소품 들이 그 화면 안에서 꽃처럼 피어났다. 모호하고 흐릿할 뿐 자세한 묘사도 없지만 그 그림들은 버튼을 두 개 풀어놓은 셔츠처럼 시원했다.

"유화 작품보다 소품이 더 좋아요. 더 즐거워 보이고요"

나는 어쩌면 실례일 수 있는 말을 자연스럽게 줄줄 꺼내놓고 있었다. 그의 수채화들은 즐겁게 그림을 그리는 궈홍웨이 모습을 그대로 담고 있었다. 어떤 한 재료가 자신의 몸처럼 편안한 경우가 있다. 궈홍웨이에겐 물이 그런 것 아닐까. 몇 년이 지나 후 거품이 잦아든 미술시장에서 궈홍웨이는 다른 작가들처럼 큰 유화가 아닌 그 자연스러운 수채화들로 이름이 알려졌다. 늘 싱글싱글 웃음짓는 그처럼 그의 작품도 늘 그렇게 편하다.

〈선인장仙人掌#1〉 66.5×101.5cm×2 종이 위에 수채 2009

"마치 종이에서 자라난 듯 자연스러운 그림을 그리고 싶다"

2007년 처음 만났을 때가 아직도 선명해요. 그때는 막 베이징에 왔을 때 아닌가요?

제가 베이징에 온 것은 2005년이었어요. 사천미술학원을 졸업하고 한 학기 정도 사천에 있는 다른 미술대학에서 학생을 가르쳤어요. 수업이 끝나고 나면 애들이랑 같이 밥을 먹고 놀았죠. 편했어요. 그런데 생활이 너무 편하니 안일하다고나 할까, 예술이 필요 없는 그런 느낌이 들었지요. 그러다가 순간순간 이렇게 살면 안 되지 않나. 결국 2004년에 베이징 중앙미술학원 대학원 시험을 쳤어요.

그럼 대학원에 들어갔어요?

아니요. 떨어졌어요. 다른 과목은 사실 성적이 꽤 좋았어요. 선생님도 문제 없을 거라고 하셨고요. 그런데 창작 작품을 평가하는 창조시험에서 59점을 받았어요. 60점이 안 되니 떨어지죠. 하지만 그렇게 마음이 상하거나 실망

하지 않았어요. 그냥 베이징에 오고 싶었던 거고 이런 분위기라면 학교에 들어가도 골치 아프겠구나 생각했죠. 그후 양치엔^{楊千*}의 조수를 했어요.

처음 만났을 때 어린 시절 사진으로 유화작품을 하던 게 생각나요. 그 작품이 베이징에 와서 시작한 시리즈인가요?

네. 그 시리즈는 사실 2005년 후반에 났던 교통사고를 전후로 시작한 거예요. 옛날 사진을 보면 그 사진 속의 내가 정말 나일까 하는 생각이 들곤 했죠. 내가 이렇게 얌전한 아이였단 말이야? 내가 이런 표정을 지었어? 이렇게요. 사진 속의 나와 지금의 나는 완전히 떨어진 두 존재처럼 느껴지는 거죠. 그 즈음 노트북을 떨어뜨려서 그 안에 들어있던 모든 것이 날아갔죠. 내가 당시 중요하게 생각했던 것들, 기억들이 다 사라졌어요. 그리고 곧 교통사고를 당했죠.

교통사고가 꽤 큰 사고였나요?

죽을 뻔했죠. 그런데 그 사고를 겪으면서 나는 마치 그 순간 그 일을 알고 있었다는 느낌이 들었어요. 흔히 데자뷰라고 하잖아요. 모든 것이 정해져

주 | 양치엔(1959~) 사천 출신의 현대작가. 사천미술학원 유화과를 졸업한 후 1985년 미국으로 이주, 플로리다대학에서 석사학위를 받았다. 미국과 중국의 많은 화랑에서 개인전을 가졌으며, 2000년 중국으로 돌아와 현재 베이징에서 생활하며 작품을 하고 있다.

〈새鳥 #4〉 중 가운데 101×67cm 종이 위에 수채 2011

있는 것 같았어요. 그리고 다시 살아났죠. 그 후 한 달 동안 집에서 요양하면서 책을 보고 운명, 책, 기억에 대해 계속 생각했어요. 나는 우리가 살아가는 하루하루가 다 정해져 있다고 생각해요. 마치 컴퓨터 안에 프로그래밍 되어 있는 것처럼. 그리고 그에 따라 우리가 행동하고 나면 이것들이 현실이 되고 기억이 되는 거죠. 그래서 저는 숙명, 필연이라는 것을 믿는답니다. 모든 것이 큰 시스템 안에서, 인과관계에 의해 돌아간다는 거죠.

재미있는 생각이네요. 그 사건 이후 기억에 관심을 가지게 된 것인가요?
기억이라기보다는 우리가 순간순간 갖게 되는 느낌, 감각에 관심이 있어요. 기억도 그 중 하나고요. 어떤 친구에게 옛날 사진을 보여 주면 보통 '내가 이렇게 생겼나?' 생각해요. 그리고 옛날 친구를 만나 옛날에 있었던 이야기를 하면 그랬을 리가 없다고 말하죠. 그렇지만 그건 분명한 사실이거든요. 그런데 정작 사진을 보면서도 그랬을 리가 없다고 생각하는, 그 어색하고 모호한 그런 감각에 대해 그리고 싶었어요.

유화를 그릴 때도 기름을 많이 써서 마치 수채화처럼 그렸던 것이 인상적이었어요.
내용만 중요한 것은 아니라고 생각해요. 형식은 내용을 벗어날 수 없죠. 나는 형식에 관심이 더 많아요. 그림이 그려지는 방법, 화면의 배열 등 드러나는 형식을 만드는 것이 저에게는 재미있는 일이거든요. 같은 이유로

물이나 기름 같은 매체를 많이 쓰면 이에 의해 화면을 통제하기가 더 어려워져요. 하지만 얼마간 해보고 나면 그 안에서 방법을 발견할 수 있어요. 거기서 나오는 우연성과 그 안에서 제가 통제할 수 있는 부분을 찾는 것, 그것이 재미있었어요.

수채화는 대학 때부터 쭉 그려왔나요?

대학 때도 수채화를 그리긴 했지만 베이징에 와서 더 많이 그렸어요. 수채화는 유화보다 훨씬 그리기가 쉽잖아요. 작은 종이 한 장, 의자 하나, 책상 하나, 물감 조금과 물 한 잔이면 그릴 수 있으니까요. 그리고 저는 작품 안에 사람의 손길이 나타나는 것이 싫어요. 한 획 한 획 그린 느낌이 작품 안에 출현하는 것이 싫어요. 제 그림은 그려진 것이 아니라, 마치 그 사물이 종이 안에서 자라난 듯 매끈하고 사람의 손길이 느껴지지 않았으면 좋겠거든요.

2009년 개인전에서 발표한 〈사물 东西〉 시리즈에 대해 이야기해 주세요.

어릴 적 기억부터 작은 소품들까지, 그전까지 그렸던 것은 주로 인물이었어요. 인물은 재미있고 조금 복잡하죠. 인물은 우리에게 가장 친숙한 것 중 하나이기 때문에 인물을 그리면 당연히 그 안의 묘사와 사람의 얼굴 등에 시선이 가게 되요. 저는 좀 더 간단한, 세부 묘사가 아닌 표현 방법이나

형식미를 더 잘 나타낼 수 있는 것을 찾다가 사물을 그리게 됐어요. 의자, 작은 컵, 화분 등을 그리기 시작한 이후에는 그 안에 사물을 늘어놓는 방법, 미묘한 변화 등으로 나타내는 형식미에 흥미를 느끼게 됐죠. 내 그림에는 스토리가 없어요. 잘 보면 거의 모든 작품 안에 배경이 없다는 것을 알 수 있어요. 배경이 없다는 것은 즉, 이야기가 일어난 장소도, 시간도 없다는 거죠.

2012년에 했던 개인전 〈수집자 收集者〉에서 보여준 작품들도 그러한 연장 선상에 있나요?

저는 항상 박물관학에 관심을 갖고 있었어요. 2010년 뉴욕에 갔다 뉴욕자연사박물관에 전시되어 있는 작은 곤충과 표본 들의 모습에서 크게 시각적 자극을 받았지요. 한편으로는 아주 시적이기도 했고, 유머러스하기도 했고요. 그래서 왜 그런 느낌이 드는지 생각하기 시작했죠. 그리고 그 느낌들을 작품으로 옮길 수 없을까 생각하기 시작했어요. 형식에 관심이 많다 보니 자연사박물관을 보고 박물관학 관련 책을 읽으면서 모든 형식의 근원은 자연에서 온다고 생각했어요. 박물관학에서 가장 기본적인 분류법은 시각에 따른 것이에요. 저는 보기에 아주 비슷비슷해 보이는 한 무리의 것들을 많이 그리고 싶었어요. 마치 박물관 유리 안에 들어 있는 것처럼 말예요.

그림을 그리면서 그림과 박물관 회화 사이의 관계에 대해 생각하게 되었

죠. 사진술이 발명되기 전 회화는 많은 경우 실제 사용하기 위해 그려졌어요. 박물관학에서 묘사된 오래된 그림들은 제가 이 시리즈를 시작할 때 작품과 아주 비슷해요. 그 그림들은 기록이라는 목적을 위해 그려졌죠. 이 실용적인 목적을 없애고 나면 회화는 아주 큰 자유를 갖게 되는 것 같아요.

설치 작품 중에 아크릴 바나나가 있어요. 마치 장난 같기도 하고, 아무튼 유머러스했어요.

예술가의 가장 좋은 점은 무엇을 하더라도 일하고 있다는 거예요. 여자랑 데이트를 해도, 도박을 해도, 영화를 봐도 그것이 작품을 하기 위한 준비며 일이라고 할 수 있어요. 그런 면에서 이 작품도 그런 거예요. 사람들은 항상 고정관념을 갖고 있잖아요. 늘 보던 것에서 새로운 것을 발견하게 되면 아주 기쁘죠. 마치 어렸을 때 개미가 그냥 기어가기만 하는 것이 아니라 집을 만들기도 한다는 것을 알았을 때 아주 놀라고 신기했던 것처럼 말예요. 아마 그런 기분을 아직도 그리워하는지 모르겠어요. 바나나를 먹고 난 뒤 그 껍질 위에 아크릴 바나나 껍질을 그렸어요. 바나나 껍질이 말라 시들어버리자 결국 이 아크릴 바나나 껍질만 남는 거죠.

2007년 이후 많은 작가들은 큰 작품을 하기 시작했어요. 특히 젊은 작가들이 인스탈레이션이나 큰 조각 작품을 하기 시작했는데 항상 자기 페이스대로 작품을 하

고 있는 것 같아요.

저도 마음이 급해질 때가 있어요. 큰 작품 옆에 있으면 제 작품처럼 사이즈가 작거나 수수한 색을 띄고 있으면 정말 눈에 안 띌 때도 있거든요. 그럴 때면 진짜 경쟁심이 들거나 마음이 조급해지기도 하지만 저는 낙관적이니까 뭐 괜찮아, 그러는 거죠. 저도 큰 작품을 하고 싶기도 해요. 젊은 사람이면 누구나 호기심을 갖고 있잖아요. 다른 재료들도 해보고 싶고요. 그래서 만들어봤는데 엉망진창이었어요. 그런 것도 진짜 하늘이 내려주는 능력이에요. 저는 아직 안 되더라고요. 저는 결국 회화라는 것을 완전히 놓아버리지 못할 거라고 생각해요. 오랜 기간 그리다 보면 싫어지기도 하고 또 한동안 다른 것을 하기도 하겠죠. 기회가 있으면 놀아 보기도 하고요. 그렇지만 회화는 제가 평생 함께할, 놓지 못할 하나가 아닐까 생각해요.

항상 낙천적이고 즐거워 보여요. 그림을 그리는 것을 정말 즐기는 것 같기도 하고요.

그림을 그리는 과정이 즐겁고, 내분비샘에서 호르몬이 나오는 것처럼 흥분되지 않았다면 계속 그리지 못했을 거예요. 어떤 작가들은 스케치를 하고 나머지는 조수가 그리기도 하고, 그 결과물이 자신이 하는 것만 못하더라도 다시 고침으로써 작품의 속도와 효율을 높일 수 있다고 말하죠. 하지만 나는 그렇게 못해요. 모든 작품을 제가 다 해야 하죠. 그 과정이 제게는 생

〈가을나들이 야합사건秋游野合事件〉 가변크기 아크릴릭 2000

활이고 놀이예요. 즐겁지 않다면 이렇게 하지 못하겠죠?

게다가 저는 굉장히 낙관적인 사람이에요. 이 낙관적인 건 말할수록 더 그렇게 되어 어떨 땐 스스로도 이상하게 생각될 정도로 낙관적이 되죠. 어떤 사람은 하는 일마다 잘 안 풀린다고 생각하고, 어떤 사람은 하는 일마다 잘 풀린다고 생각해요. 많은 경우 똑같은 상황이 왔을 때 어떻게 생각하느냐의 차이라고 생각해요. 저는 스스로 운이 좋다고 생각해요. 정말 그렇기도 하고요.

젊은 작가로서 가장 힘든 건 뭐라고 생각하세요?

뭐 다 힘들죠. 하지만 역시 전 스스로 운이 아주 좋다고 생각해요. 조수로 일할 때도 살 곳이 없는 것도 아니고, 일할 곳이 없는 것도 아니고, 더욱이 내가 무엇을 하고 싶은지도 명확히 알고 있었기 때문에 즐겁게 일하고 작품을 했어요. 하지만 만약 누군가 다른 사람이 제 입장이었다면 다르게 생각했을지도 몰라요. 힘든 건 주관적인 거니까요.

그는 그림을 그리고, 글씨를 쓰는 부모님을 가졌다. 남방의 도시는 북방에 비해 편안하고 느릿하다. 따뜻하고 좋은 기후를 가진 땅에 사는 사람들은 큰 욕심보다는 생활 속의 작은 만족과 편안한 리듬에 몸을 맡길 줄 안다.

그의 작품에는 바로 이런 자연스러움이 있다. 특유의 낙천적인 성격과 여유로움이 아니었다면 이 공격적인 베이징 예술세계에서 그처럼 조용하고 소소한 작품을 하며 기다림의 시간을 갖지 못했을 것이다. 더 큰 작품, 더 강한 작품, 더 깜짝 놀랄 만한 파워풀한 작품을 만들어야 눈에 띌 것 같은 이곳에서 그는 늘 그렇듯 웃는 얼굴로 변함없이 자신의 작품을 하고 있다.

Li Shurui

—

리슈리

李姝睿

1981년 사천 총칭에서 출생해 사천미술학원을 졸업했다.
2006년 시작한 추상, 라이트 시리즈를 꾸준히 하고 있으며,
설치와 조각 작업으로도 그 영역을 확장해가고 있다.
중국, 홍콩, 미국, 한국 등의 여러 갤러리에서 전시를 가졌으며
2013년 798의 대표 예술기구 UCCA에서 기획한 젊은 작가들을 소개하는
<ON/OFF> 전에 초대되었다. 현재 베이징에서 생활하며 작품을 하고 있다.

리슈리는 내 첫 중국인 친구다. 막 중국에 도착해 중국어를 배우기

시작한 2007년, 아는 화랑 사장님을 따라 리슈리의 작업실에 갔었다. 리슈

리와 천지에. 조그마한 체구의 이 두 사람은 꼭 남매 같은 부부였다.

나도 그림을 공부했고 작가를 꿈꿨으며 수많은 작가들을 만났지만 예술가

들은 절대 반 고흐처럼 정신적으로 문제가 있거나, 앤디 워홀처럼 특이하

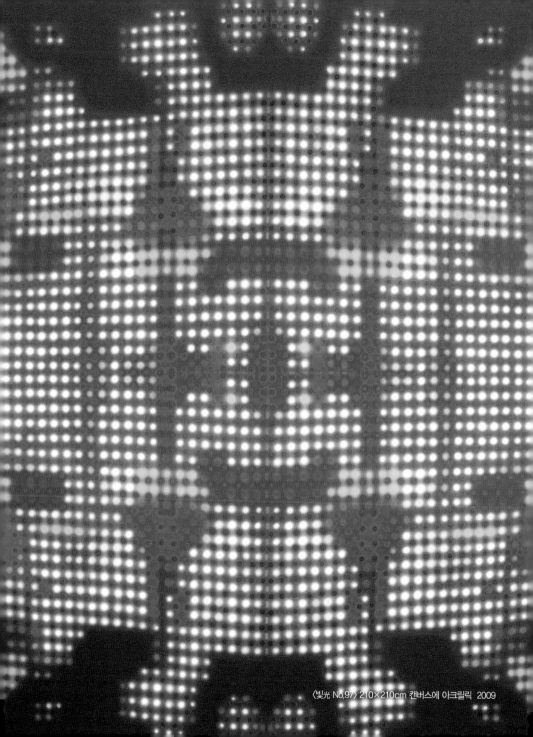

〈빛光 No.97〉 210×210cm 캔버스에 아크릴릭 2009

리슈리의 작업실 풍경

지 않다. 다른 많은 직업들처럼 이들도 처음부터 예술가로 태어나지 않았고, 시대 안에서 하나의 직업으로 다른 사람들과 함께, 그리고 비슷하게 살아간다. 하지만 그럼에도 이들의 특별한 공통점을 하나 묻는다면 나는 이들에게 조금 미안하긴 하지만 단 일 초도 망설이지 않고 자기중심적이라고 말하는 것이다.

그림을 그리는 기술이 아니라 창조를 하는 것이 직업인 작가라면 사실 모든 일은 자신 안에 있다. 모든 문제도, 해결도 자기 안에 있는 이들에게 가장 중요한 일은 자기 자신에게 집중하는 것이다. 이렇게 예민하고 자기중

심적일 수밖에 없는 두 사람이 함께하는 것은 어쩌면 깨지기 쉬운 두 개의 유리공을 함께 놓아두는 것처럼 불안하고 위험한 일인지 모른다. 하지만 내가 중국에서 만난 부부 작가들은 서로를 누구보다 더 이해하고 인정한다. 대학 시절부터 함께였다고 이야기하는 부부작가들 사이에는 연인보다도 더 강한 서로에 대한 이해, 동지애가 존재한다.

처음 리슈리를 만난 날, 그녀의 또렷한 눈빛과 말투가 아직도 선명하다. 1981년생, 사천미술학원 졸업 후 베이징에서 활동을 시작한 그녀의 작품은 동년배들의 분위기와 많이 달랐다. 2007년, 내가 만난 작가들 중 유일하게 리슈리는 명확한 대상이 없는 추상에 가까운 그림을 그렸다. 남편인 천지에가 너무 잘 그린 화면을 한껏 드러내며 큰 갤러리에서 전시를 하던 것에 비해 운성이 폭발하는 것 같은, 길거리의 LED 전광판 같은 그녀의 그림은 전혀 다른 곳을 바라보고 있는 듯했다.

내가 처음 그녀를 만났을 때 리슈리와 그녀의 남편 천지에의 작업실은 지우창에 있었다. 당시 지우창에는 장샤오강을 비롯한 여러 작가들의 작업실이 있었고 새로운 예술구로 떠오르는 핫 플레이스였다. 장샤오강은 리슈리와 같은 사천 출신이고 같은 사천미술학원 출신에 사천미술학원 교수이니 둘에게는 선생님이었다. 그림을 잘 그리는 천지에가 장샤오강의 조수를 하고, 리슈리는 또 다른 사천 출신 작가 천원보의 조수를 하며 베이징 생활을 시작하고 있었다. 2층을 함께 썼던 그 작업실은 당시 리슈리와 천지에의

집이자 일터였다. 작은 문을 열고 들어가야 하는 좁은 공간에는 그림이 너무 많아 앉을 곳도 별로 없었다.

막 중국에 와 서툰 중국어를 하는 나에게 리슈리는 흥미롭고 신선한 친구였다. 사천에서 온 작가들은 곧잘 함께 어울려 지내곤 했는데 리슈리와 남편 천지에, 그리고 궈훙웨이는 꼭 3남매 같았다. 리슈리네 집에 가면 천지에가 전통 사천요리를 해줬다. 뚝딱뚝딱 해내는 요리들이 생각보다 너무 맛있어 깜짝 놀라곤 했었다. 영어와 서툰 중국어로 우리는 많은 이야기를 했다. 리슈리는 나에게 중국 작가들에 대해 이야기했고 나는 한국 작가들을 소개했다. 리슈리는 자신의 작품을 처음 사 간 곳이 한국 화랑이었다며 만약 한 달만 더 작품이 안 팔렸으면 작업실 렌트비가 없어 고향으로 돌아가야 했다며 웃었다.

중국의 젊은 작가들, 80호우세대는 문화혁명과 개혁개방을 겪으며 시대의 풍랑을 겪어온 이전 세대들과 다르다. 이들은 태어났을 때부터 시장경제를 겪으며 자라났고 특히 대학을 졸업한 이후에는 미술시장의 성장과 함께 작가로 자리를 잡았다. 마치 열대우림처럼 비가 오고 태양이 뜨거운, 풍요롭지만 격렬한 경쟁 안에서 작가가 된 것이다. 따라서 마치 비 한 방울 오지 않는 황무지에서 싹을 틔운 듯한 1세대 작가들과는 너무나도 다르다.

리슈리는 구상이 한참 인기이고, 미술 시장이 한창 뜨겁던 2007년 당시에는 어떤 그룹전에도 끼지 못했다. 작가들은 보통 한 그룹의 비슷한 세대, 생

〈폭발爆炸〉 160×220cm 캔버스에 아크릴릭 2004

각을 가진 이들이 함께 자라나며 시대의 관심을 받는다. 그러나 리슈리는 혼자였고 이것은 작품이 꽤 팔리기 시작한 이후로도 한동안 계속되었다.

리슈리는 대학 때부터 구상작품을 잘하지 못했고 하기 싫었다고 한다. 구상이 강세인 사천미술학원에서 그녀가 선생들에게 사랑받지 못했을 것은 뻔했다. 항상 누워서 책을 보고 시를 읽으며 대학시절을 보내던 그녀가 그린 첫 작품은 〈폭발Explosive no.1〉이다. 이 작품은 구상이라고 보기도 어렵지만 추상이라 하기에는 우리에게 무언가를 연상시키는 요소가 선명하다. 이 작품은 그러나 별로 호응을 얻지 못했다. 그녀는 한동안 방향을 찾을 수 없어 아무것도 그리지 못했다. 그러다 베이징에서 우연히 LED조명을 발견한 리슈리는 이것으로 확실한 자신의 색깔을 찾게 되었다. 이것이 현재까지도 이어져 오고 있는 그녀의 평면 시리즈다.

그녀의 작품 앞에 서면 어질어질하다. 이 어지러움을 참고 그림을 가만히 들여다보다 보면 화면과 나의 거리가 모호해진다. 그러면서 하나의 공간을 발견하게 된다. 어쩌면 그녀가 관심을 갖는 것은 그 공간일지 모른다. 우리가 바라보는, 만나는 공간이란 꼭 실제의 공간만이 아니다. 공간은 얼마든지 만들어질 수 있다. 그리고 공간의 창조란 작가들에게 그 무엇보다도 매력적인 도전이다. 평평한 화면에서 만질 수 있는 입체로, 그리고 우리의 주변을 둘러싸는 공간으로의 확장. 이것은 지구에서 벗어나 우주, 심지어 더 큰 곳을 보고 싶은 인간의 욕망과 다르지 않다.

〈피난처 : 모든 공포는 알 수 없는 세계 끝의 반짝임에서 온다庇护
所:所有的恐惧来自于世界边际未知的闪烁〉 1560×800×550cm
캔버스에 아크릴릭 목판 철근 조명 2012

2009년 헤이챠오 예술촌으로 작업실을 옮긴 리슈리의 작업실은 훨씬 넓어
졌다. 스프레이로 작업을 하는 리슈리는 햇빛이 잘 드는 창이 큰 작업실 공
간을 따로 갖게 됐고, 많은 작품들을 가지런히 보관할 곳도 생겼다. 이 작
업실도 이제 벌써 5년째다. 들어가는 길은 숲이 우거지고 그 안에는 캔버
스들이 늘어서 있다. 옆방에서 그녀의 조수가 뿌리는 스프레이 소리를 들
으며 리슈리와의 긴 이야기가 시작됐다.

〈빛光No.108〉 180×360cm 캔버스에 아크릴릭 2010

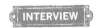

"아무것도 없는 순수한 빛, 그 자체를 그리고 싶다"

사천에도 작가들이 많지 않나요? 왜 베이징에 왔나요?

사천에는 작가들만 있을 뿐이지 무언가 일이 일어나는 분위기는 없었어요. 그것이 베이징과 다른 점이었죠. 베이징은 뭔가 새로운 일어나고 있는 것 같았거든요. 그리고 사천에는 그림을 그리는 화가들이 대부분이에요. 그렇지만 베이징은 더 풍부하고 자유로운 느낌이었어요. 베이징이 너무 재미있었죠. 대학을 졸업하고 2004년 7월에 베이징으로 왔어요.

베이징에 와서는 어떻게 지냈나요? 낯선 곳에서 작가로 시작하는 것이 쉽지 않았을 텐데요.

2004년 7월부터 2005년 여름까지 1년간 천원보 작업실에서 일했어요. 하지만 2005년 여름이 되자 내가 그리던 시리즈도 다 그렸고 더 이상 할 일이 없어졌어요. 천원보는 내가 계속 일할 수 있도록 번역이나 이메일을 관리하는 등의 일을 줬지만 그림을 그리지 않으니 월급을 받는 것도 미안

하고 해서 사천으로 돌아갔죠. 그후 베이징의 사합원화랑에서 1년간 일했어요.

본격적으로 작품을 한 것은 그 후였나요?

사실 나는 설치작품을 하고 싶었지만 조건이 여의치 않았어요. 졸업작품을 할 때 스프레이로 작품을 했는데 이 작품을 보고 천원보가 저를 조수로 삼았지요. 저는 사실적인 작품을 그리 좋아하지 않았고 잘하지도 못했어요. 스프레이기법이 저에게 제일 잘 맞고 잘할 수 있는 방법이었죠. 천원보 작업실에서 일하면서 첫 번째 〈빛〉 시리즈를 그렸어요. 2006년 마침 장샤오강이 지우창에 작은 작업실을 하나 주었어요. 그래서 화랑에서 하던 일을 그만두고 본격적으로 작품을 하기 시작했어요. 조금 작긴 하지만 아늑한 작업실이었어요. 그리고 2005년 연말에 처음 작품을 팔았어요. 한국의 한 화랑 사장님이 와서 내 졸업 작품을 두 장, 천지에의 작품을 한 장 사줬어요.

중국에는 추상을 그리는 작가들이 많지 않아요. 초기작부터 동년배 작가들과 많이 다른 추상작품을 계속 그려왔는데 어떻게 이런 작품을 시작했나요?

사실 다른 사람들과 다른 작품을 그려야겠다고 생각했던 것은 아니에요. 처음 〈폭발no.1〉을 그렸을 때 그 작품 안에는 빛이라는 요소가 있었어요. 그 작품은 완전히 저의 상상으로 그린 작품이었는데 평생을 상상에 의지해

〈북극의 빛北极光 No.2〉 210×210cm 캔버스에 아크릴릭 2010~2013

서 무언가를 그리기는 너무 힘들잖아요. 그 후 한참 작품을 하지 못했죠. 사실 저는 동년배의 작가들과 비슷한 개념적인 작품을 하고 싶었어요. 그렇지만 저 같은 젊은 사람이 만드는 개념적인 작품은 스스로를 설득하기도 힘들어요. 동어반복 같은 느낌이죠. 스스로도 유치하다고 생각했어요. 제가 어떤 것을 좋아하는지, 그리고 무엇을 할 수 있는지 계속 생각했어요.

천원보 작업실에서 일하면서 매일 여러 사물들을 그렸어요. 저는 개인적으로 그의 작품을 꽤 좋아해요. 당시의 많은 작가들은 인물을 그렸던 데 비해 그는 사물만을 그렸거든요. 매일 그의 작품 속 사물들에 반사된 빛을 그리면서 만약 나라면 이런 사물들을 빌리지 않고 빛 그 자체만을 그릴 텐데 하고 생각했죠. 그러다 2005년 말 클럽에서 LED 전광판을 핸드폰으로 찍었어요. 그것은 제가 찾던 인공적이면서 순수한 빛이었어요. 사진으로 찍고 보니 그 색과 형식감을 제가 화면에 표현할 수 있을 것 같았죠. 게다가 제가 쓰는 스프레이 기법에 꽤 적합해 보였어요. 색, 형태감이 모두 그 안에 있었으니까요. 3일 동안 그려보고 나서 완전히 어떻게 그려야 할지 알았죠.

스프레이로 그림을 그리는 방식은 언제부터 시작한 건가요?

대학을 다닐 때 다른 친구들에게서 배웠어요. 내가 졸업한 사천미술학원은 대부분 평평한 그림을 선호해요. 가령 유화라도 두텁게 재료의 성질을 드러내기보다는 얇고 투명하게 묘사하는 것을 좋아하죠. 하지만 사실적인 묘사를 하면서 얇고 투명한 느낌을 주는 것은 정말 고도의 기술이 아니면 아주 어려워요. 붓 터치 하나하나가 남지 않도록 해야 하니까요. 이럴 때 스프레이를 쓰면 그러데이션이나 깔끔한 선 마무리를 얇으면서도 섬세하게 표현할 수 있어요. 그래서 몇몇 친구들이 스프레이를 써서 그림을 그리고 있었어요. 저는 이런 묘사나 스프레이 기법은 전혀 배우지 않았지만 저 나

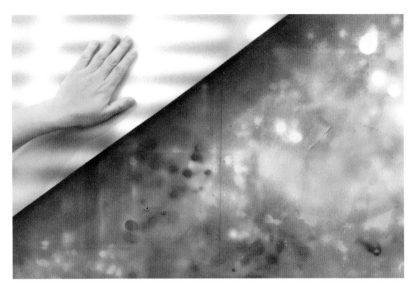

스프레이붓으로 그림을 그리는 리슈 루이의 작업실은 벽 곳곳이 물감자 국이다.

름의 방식으로 스프레이를 쓰기 시작했죠.

사천미술학원은 어떤 분위기인가요?

다른 미술학원에 비해 자유롭다고 생각해요. 선생님이 어떤 식으로 그림을 그린다고 해서 그 풍으로 그림을 그리거나 그것을 강요하지 않아요. 선생님과 함께 놀러다니고 그림을 그렸어요. 작품의 전체적인 분위기는 좀 흐린, 회색 분위기예요. 총칭은 항상 흐리고 비가 오거든요. 그 날씨처럼 어딘가 멜랑콜리한 분위기가 작품에서 보이죠.

늘 설치작품에 대한 아쉬움, 동경을 이야기하곤 했어요. 최근 UCCA에서 찍은 다큐멘터리를 보면 평면작품을 해서 설치작품을 할 돈을 번다라고 이야기했는데 왜 설치작품을 하고 싶었나요?

사실 제 작품은 대다수가 평면회화예요. 본격적으로 빛 시리즈를 그리기 시작한 것이 2005년부터였으니 벌써 9년째 평면작품을 그리고 있는 셈이죠. 하지만 처음 몇 년 동안 저는 제 자신이 그렇게 평면회화를 좋아한다고 생각하지 않았어요. 그저 제가 할 수 있는 일이라고 생각했어요. 물론 그림을 그리는 즐거움은 있었지만 저를 더 자극하는 것은 설치작품이었어요. 어쩌면 어렵기 때문에 그랬던 것 같기도 해요. 설치 작품의 진행상 생기는 구체적인 난관들, 시각적인 효과 모두가 저를 끌어당겼죠. 처음에 저는 그

〈빛光 No.16〉 180×260cm 캔버스에 아크릴릭 2006

림을 굉장히 빨리 그렸어요. 2006년부터 2007년 무렵에는 정말 굉장히 많은 양의 작품을 했죠. 그림을 그리는 일은 저에게 그렇게 힘든 것이 아니었어요. 하지만 시간이 지나면서 어느 때부터인가 그림을 그리는 것이 점점 더 어려워졌어요. 올해는 상반기 내내 홍콩 아트페어에 출품할 큰 평면작품 한 점과 상하이 전시를 위한 한 점, 그렇게 두 점밖에 그리지 못했어요.

작품이 옵티컬아트와 비슷한 느낌을 주기도 해요. 평론가 빠오동 鮑栋은 '리슈리의

회화는 서정적인 옵티컬아트'라고 말하기도 했고요.

제가 배웠던 미술사 안에는 옵티컬아트가 없었어요. 한참 시간이 흐르고 지금 그리는 〈빛〉 시리즈를 하면서 옵티컬아트를 알게 되었죠. 저에게 옵티컬아트 작품은 아주 건조하게 보여요. 아름다운 시각적 체험이지만 미지근하고 건조한 느낌이죠. 그에 비하면 제 작품은 더 온도가 있다고 생각해요. 물론 처음부터 그랬던 것은 아니에요. 처음에 제가 그렸던 것은 그저 표면이었어요. 아름다운 색들, 시각적 효과. 사실 그것들과 벽지와 뭐가 다르겠어요. 그렇지만 계속 그림을 그리면서 이 아름다운 화면이 점점 어려워졌어요. 실제로 마크 로스코^{Mark Rothko *}의 작품을 보았을 때 느꼈던 감동을 잊을 수 없어요. 회화 안에서 영혼과 온도가 명확히 존재할 수 있다는 것을 느꼈거든요. 그리고 점점 회화에 대해 자신감, 믿음을 갖게 되었죠.

중국에서 젊은 작가로서 어려운 점이 무엇인가요?

중국의 젊은 작가는 굉장히 빨리 소비돼요. 몇 년 전에는 카툰 작가들이 엄청나게 인기였죠. 2011년까지 저 같은 추상은 아무도 상대하지 않았어요. 하지만 2013년이 되면서 갑자기 추상이 시장의 주류가 되고 다들 추상을

주 | 마크 로스코(1903~1970) 대표적인 추상표현주의 화가. 토니상 6관왕을 받은 연극 〈레드〉는 로스코의 이야기를 담고 있다.

하는 젊은 작가들을 찾기 시작했어요. 하지만 결과는 카툰 작가들보다 더 참혹할지 몰라요. 마치 계절마다 새로운 유행이 찾아오고 지나간 옷들은 아무도 찾지 않는 것처럼 예술도 소비되는 것 같아요. 그래서 유행에 휘둘리면 안 된다고 항상 생각해요.

7년 동안 리슈리를 만나오면서 내가 친구로, 그리고 이방인으로 본 것은 중국 예술가의 변화와 성장이었다. 정말 아무것도 가진 것이 없던, 일과 그림을 병행하던 미대 졸업생에서 작품을 파는 젊은 작가로, 그리고 이제는 더 성숙한 태도와 작품으로 자신의 방향을 찾아가는 변화는 매우 흥미롭다. 2008년 경제위기가 왔을 때 아무도 작품을 찾지 않는다며 울상 짓던 그녀가 지금은 전업작가란 너무 지루하고 힘들다고 투덜거리곤 한다. 그럴 때면 나는 예전에 네가 했던 말을 생각해보라고 살짝 면박을 준다. 그럼 그녀는 이렇게 말하며 멋쩍게 웃곤 한다.

"그래. 나는 작가가 된 거야. 9년 전에 그렇게 불쌍하던 미대 졸업생 여자아이였던 내가."

Tian Xiaolei

—

티엔샤오레이

田晓磊

1982년 베이징에서 출생해 중앙미술학원 디지털 매체학과를 졸업했다.
미국, 중국 등의 여러 전시에 참여했으며 2012년
중앙미술학원미술관이 주최한 <미래전> 전시에 참여했다.
현재 베이징에서 작품을 하며 생활하고 있다.

〈낙원乐园〉 비디오 5분21초 2010

이른 아침, 베이징 중심에 서면 이 도시 안의 사람들이 보인다. 빌딩과 버스, 지하철 출구에서 쏟아져 나오는 수많은 사람들이 이 도시를 움직이고 있다. 이른 아침부터 늦은 저녁까지 이 도시는 바쁘다. 빵빵거리는 차들의 경적과 엔진소리, 횡단보도에 서 있는 안전요원의 호각소리가 공기를 가른다. 그리고 모두가 바쁘게 걸어간다.

이 속도, 그리고 너무 많은 정보와 에너지는 순간 내가 지금 어디에 서 있나, 어디를 향해 가고 있나를 잊게 할 만큼 어지럽고 강력하다. 이 어지럽고 시끄러운 순간은 동시에 막막할 정도의 정지 상태가 되기도 하다. 그 누구도 말을 하지 않는다. 모든 소리는 외부의 소리일 뿐 사람들의 대화와 이야기는 이곳에 존재하지 않는 것 같다. 이 많은 사람들에게도 각자의 이야기와 인생과 눈물과 웃음이 있을 텐데.

너무나 크고 강한 이 도시의 음악과 속도 앞에 개인은 존재하지 않는다. 이 어지러운 일상은 비단 중국, 베이징에만 국한된 것일까? 만원 지하철에서 내려 마치 군대 행렬처럼 줄 맞춰 회사로 들어가고 다시 줄 맞춰 그곳에서 쏟아져 나오는, 사회가 정해놓은 놀이 속에서 매일을 살아가는 것은 이 시대를 살아가는 모든 현대인의 모습이다. 하나의 쇼와도 같은 현대인의 삶을 티엔샤오레이의 작품 〈환락송〉에서 만났다. 티엔샤오레이의 작품은 어지러운, 눈이 빙글빙글 돌아갈 것 같은 오늘이다.

비디오 예술은 백남준 이후 신매체 예술의 하나로 이미 미술계에서 주목받

젊은 작가들의 그룹전에서 〈환락송欢乐颂〉 전시장면

고 새로운 예술언어로 사랑받았다. 게다가 21세기에 들어서면서 혁신적인 기술 발전으로 그 영역은 상상하지 못할 정도로 넓어졌으며 형태 또한 다양해졌다. 하지만 비디오 작품이 이렇게 보편화되고 작가들에게 사랑받는 창작방법인 것과 달리 관객을 붙들어놓는 것, 즉 자신이 만든 작품을 관객에게 보이는 일은 아직도 너무나 어렵다.

우리는 영화관에 들어가기 전 영화를 결정하고, 표를 사고, 가끔은 팝콘도 사들고 들어가서 정해진 자리에 앉는다. 이후의 2시간가량은 큰 변화가 있지 않는 한 이 영화에 할애한다. 이 자리까지 우리를 끌어들이는 일이 아무리 힘들다 해도 일단 푹신한 영화관 의자에 깊이 앉은 이상 우리는 이 영화에게 거의 완벽한 프레젠테이션 기회를 제공한다.

하지만 비디오 작품은 다르다. 끊임없이 움직이는 전시장 동선 안에서 비디오 작품은 그저 스쳐 지나가는 점에 불과하다. 더구나 까만 천이 드리워진 그 방들은 관객들에게는 그저 스쳐 지나가기 딱 좋은, 들여다볼 만한 매력도 별로 없어 보이는 전시의 한 부분일 뿐이다. 뿐만 아니라, 방 안에 들어왔다고 해서 작품을 다 보는 것도 아니다. 어렵게 이 공간에 들어와도 작품을 다 볼 확률은 10%도 채 되지 않는다. 대부분의 관객은 잠깐 동안 그 화면 앞에 머무를 뿐이다. 5초, 길게는 10초 동안 다른 작품을 보는 것과 동일하게 이 작품에게도 잠깐의 기회를 주는 것이다. 비디오 작품의 가장 어려운 점은 이 시간 동안 관객을 사로잡아 비록 다리가 아프고 앞으로 봐야 할 작품이 몇 점인지

셀 수 없이 많다 하더라도 '지금 이곳'에 서 있도록 하는 것이다. 자신이 창조한 작품을 '보이는' 것. '전시'라는 단순한 임무를 완수해내는 것이 이렇게 비디오 작품에게는 쉽지 않은 일이다.

티엔샤오레이의 작품 〈환락송〉은 이런 점에서 놀라울 정도로 완벽하게 관객을 사로잡았다. 전시장 한편에서 사람들의 틈을 비집고 들어가 티엔샤오레이의 작품을 본 순간, 나는 한시도 눈을 뗄 수 없었다. 그의 화면은 쉴 새 없이 시선을 잡아끌었다. 빙글빙글 돌아가는 화면 속 사람들은 매우 직접적이다. 아슬아슬하게 높은 탑 위에서 싸우는 사람들에게서는 피 대신 꽃이 분수처럼 쏟아져 나온다. 마치 나무덤불처럼 수십 개의 손을 가진 사람들의 웃음은 그것이 울음인지 웃음인지 알 수 없다. 그 옆에서 배를 움켜쥔 사람은 금덩이를 토해낸다. 이 사이를 관통하는 열차는 비명과 웃음소리를 지나치며 끝없이 움직인다.

쉴 새 없이 돌아가는 화면 속 사람들을 바라보다 보니 순식간에 10분이 지나갔다. 그의 작품은 아직 개인전 한 번 하지 않은 작가라는 것이 믿어지지 않을 정도로 완성도가 높았다. 대체 어떤 사람일까. 나는 이 작품을 만들어낸 작가가 너무나 궁금했다.

그리고 6개월 뒤, 우연히 한 친구로부터 티엔샤오레이와 고등학교 동창이라는 이야기를 들었다. 티엔샤오레이는 베이징공업미술학교를 졸업했다.

작은 아파트 현관문을 들어서자마자 마주치는 작업실 풍경

이 학교는 중앙미술학원 부속중학교와 함께 미술 명문으로 꼽힌다. 고등학교 졸업 후 10년 동안 티엔샤오레이와 한 번도 안 만났다는 친구를 졸라 그를 소개받았다.

화려하고 세련된 작품과 달리 티엔샤오레이는 조용하고 소박했다. 그는 사람들을 만나고 사귀는 것에 익숙하지 못해 미술계에 그리 아는 사람이 많지 않다며 수줍게 웃었다. 뾰족한 얼굴과 안경 낀 그가 컴퓨터 앞에 앉아 작품

을 만들고 있는 모습이 어렵지 않게 상상되었다. 작업실을 보고 싶다고 말하자 흔쾌히 집으로 초대했다.

그의 집이자 작업실은 전형적인 베이징의 오래된 5층짜리 아파트 3층에 있었다. 고등학교와 대학교 동창이며 현재 미술잡지 편집자로 일하는 부인은 출근하고 없었지만 수없이 쌓여 있는 예술자료들이 그녀를 대신했다. 작은 아파트 입구에는 컴퓨터 두 대가 놓여 있었고 곳곳에는 작품이 가득했다. 아이디어 스케치를 했던 캔버스가 여러 겹으로 쌓여 있는가 하면 비디오 작품 장면들로 만든 판화도 걸려 있었다.

그의 작은 아파트에 놓인 소파에 앉아 그의 작품을 다시 보았다. 이 작품들은 마치 짧은 단편소설 같았다.

'사람들은 어디론가 뛰어가기 시작했다. 숨소리와 발걸음 소리가 좁은 복도를 가득 메웠다. 밝은 빛을 뿜어내는 문 밖으로 황금빛 섬이 보였다. 노랫소리와 함성이 울려퍼졌다. ……'

한 마디 한 마디 문장과 같은 풍경들이 영상으로 움직이고 있었다.

"우연한 생각의 조각들, 그것을 퍼즐처럼 맞추면서
새로운 세계를 만들고 싶다"

**비디오 작품은 일반 회화에 비해 작업시간이나 방법이 굉장히 다를 텐데 혼자서
작업을 다 하나요? 시간이 많이 걸리지는 않나요?**

비디오 작품은 간단히 그린다거나, 지우고 고치거나 할 수 없기 때문에 시
간이 많이 걸리죠. 아직까지는 모든 작품을 혼자서 만들고 있기 때문에 시
간이 더 걸리기도 하고요. 작품 〈환락송〉 같은 경우에는 거의 1년 정도
걸려서 완성했답니다. 원래는 15분 정도의 영상이었지만 전체 화면을 더
풍부하고 꽉 차게 만들고 싶어 편집을 오래 하다 보니 작품 시간은 결국 10
분이 채 안 돼요.

대학교 때부터 비디오 작품을 했는데 언제부터 비디오 작업에 흥미를 가졌나요?

예술고등학교를 졸업했지만 비디오 작업에 흥미를 가진 것은 대학에 진학
하면서부터예요. 디지털 매체를 전공했는데 컴퓨터를 배우면서 그 안에

〈세계世界〉 비디오 4분40초 2007

서 완전히 새로운 세계를 만들어낼 수 있다는 것이 큰 매력으로 다가왔습니다. 그래서 졸업작품으로 만든 것이 비디오 작품 〈세계〉였어요. 이 작품으로 대학 졸업전에서 1등을 했죠. 이 작품은 디지털이라는 언어로 자연을 만들어내자는 생각에서 출발했어요. 구체적인 스토리라든지 의미보다는 디지털로 그린 추상화라고 봐도 돼요. 벌집, 식물, 해파리 같은 생물에서 영감을 받았는데 생물들이 그 안에서 태어나고 성장하는 듯한 느낌을 주죠. 마치 카메라가 헤엄쳐 가는 듯한 장면들이 많거든요.

졸업 후에는 작품 활동을 바로 시작했나요? 비디오 작품은 판매가 어려워 작가활

동을 시작하기가 어려웠을 것 같은데.

그렇죠. 2007년 졸업 후 약 3년이 넘는 시간 동안 여러 가지 일을 했어요. 게임회사에서 일하기도 했고 미술 교사도 했어요. 결국 가장 오래 일한 곳은 비디오 작업을 하는 작가 미야오샤오춘의 작업실이었답니다. 졸업 작품을 보고 연락이 와서 만났는데 느낌이 참 좋았어요. 그의 작품을 도우며 1년 반가량 일했어요.

미야오샤오춘은 중국의 가장 대표적인 비디오작품 작가예요. 그와 함께 일하면서 받은 영향도 많을 것 같아요.

작가로 일하는 방법이나 생각을 많이 배웠어요. 특히 예술가라는 직업이 쉽지 않은 일이라는 것을 배웠지요. 비디오 작품은 시간이 많이 걸리기 때문에 마치 영화감독처럼 스토리를 짜놓고 만드는 사람들도 있어요. 하지만 미야오샤오춘은 마치 시를 쓰듯 그때그때 영감을 받은 이미지를 일단 만들고 나서 그것들을 다시 편집하고 수정해요. 어쩌면 그래서 작품을 만드는 시간보다 수정하는 시간이 더 많이 걸릴지도 모르겠어요. 그렇게 일하는 것이 저와도 잘 맞아서 저도 그때그때 생각나는 화면이나 모티브를 드로잉북에 많이 그려요. 그 이미지들을 컴퓨터 안에 만들어 놓고 그것들을 보면서 음악과 스토리 라인을 더해나가는 식으로 작품을 만들어요. 이렇게 만든 작품은 우연적인 요소가 커요. 제 머릿속에 떠오른 조각조각 장면들을

퍼즐처럼 맞추어가는 과정이랄까요.

졸업 후 일했던 경험이 〈환락송〉을 만드는 배경이 되었다고 들었어요.

한동안 매일 모든 샐러리맨들이 그렇듯 저 역시 아침저녁 지하철을 타고 출퇴근을 하는 직장생활을 했어요. 그리고 2010년 그런 경험을 배경으로 〈낙원〉이라는 작품을 만들었어요. 〈환락송〉의 낮 버전이라고 할 수 있죠. 첫 화면은 사람들이 가득한 만원 지하철이에요. 오직 숨소리만 들리죠. 제가 직장생활을 할 때 매일 아침마다 보고, 경험했던 장면이죠. 이른 아침, 만원 지하철은 사람뿐만 아니라 스트레스로 가득 차 있어요. 당시에는 특히 오락 프로그램, 이벤트 등이 많았어요. 마치 이 도시의 모든 사람들이 일과 오락 활동을 위해서 살아가는 듯 보였죠. 매일매일 다른 사람들이 만들어 놓은 회사, 그리고 오락 프로그램 안에서 삶이 흘러가는 거예요. 마치 거대한 새장 안에 갇혀서 이쪽과 저쪽으로 만들어진 길을 다니는 것 같았죠. 사람들은 이 모든 것을 만들어내고 또한 모두들 이 안에서 지치고 외로워해요. 작품 안에서는 모든 게 빠르게 돌아가고 시끄러운 유원지 모습과 느리고 고요한 지하철 모습이 마치 우리의 일상처럼 계속해서 반복적으로 교차돼요.

일을 하면서 작품을 만들기가 힘들었겠어요. 시간도 많이 없었을 텐데. 게다가 이야기했던 것처럼 직장생활은 스트레스도 많잖아요.

오히려 그 억눌린 스트레스가 저에게는 작품을 하게 하는 영감이자 동기가 되었어요. 회사생활은 지겹고, 어떤 면에서는 제 생명을 낭비하고 있다는 느낌마저 들었어요. 그렇기 때문에 퇴근 후 작품을 만드는 것은 저의 일상에서 가장 중요하고 즐거운 일이었어요. 저의 가치를 찾는 것이었죠. 어쩌면 지금보다도 그때가 더 효율적이었던 것 같아요. 매일 몇 시간뿐이지만 그 시간 동안 정말로 열심히 작품을 만들었거든요.

그렇게 해서 〈낙원〉과 〈환락송〉이 탄생했군요. 〈환락송〉은 안에 스토리가 굉장히 많아 보여요. 장엄한 음악이 화면을 더 무대처럼 보이게 하는 듯도 하고요. 마치 이 사회를 살아가는 우리가 그렇게 무대 위의 인형들처럼 계속해서 움직이고 노래해야 하는 것 같은 느낌도 들어요.

〈환락송〉은 화면 곳곳이 이야기로 가득 차 있어요. 풍부한 이야기와 요소들을 담으려고 노력했는데 너무 설명적이 될까 걱정스럽기도 했어요. 첫 화면은 사람들이 유원지 같은 곳으로 뛰어 들어오는 것으로 시작돼요. 저만 아는 재미있는 숨은그림찾기 같은 것인데 〈낙원〉에서 지하철에서 뛰어나가는 사람들이 이곳으로 뛰어 들어오는 거죠. 이 거대한 유원지 같은 〈낙원〉은 권력, 욕망, 불평등, 잔인함, 허구 등으로 가득 차 있어요. 저는 사회 안에서 어쩌면 개인에게 가장 큰 영향을 끼치는 것은 가정도, 친구도 아닌 회사 상사가 아닐까요. 돈을 주기 때문에 모든 생활과 가치관에 가장

〈환락송〉 비디오 9분 56초 2011

큰 영향을 끼치죠. 이런 권력의 관계, 그리고 회사와 사회와 같은 외부의 시스템을 줄서서 걸어가는 사람들로 표현했답니다. 또한 시각적으로는 천안문의 월병식에서 영향을 받기도 했어요. 굉장히 자기장식적이고 과장된 형식이죠.

종교, 사랑 같은 모티브도 보여요.

여러 가지 욕망을 표현하다 보니 종교와 사랑 등 인간의 여러 가지 욕망이 담아졌어요. 그런 모티브들을 최대한 아름답고 비유적으로 표현하려 했거든요. 예를 들면 작품 중 두 사람이 싸우는 장면이 있어요. 두 사람 다 등에 칼이 꽂혀 있어요. 결국 이 강렬한 욕망 안에서는 모두들 상처받을 수밖에 없으니까요. 그리고 서로 주먹을 휘두르면 피 대신 꽃이 피어나요. 잔인한 폭력과 상처도 아름답게 보여주고 싶었어요.

2012년에 만든 작품 〈춘추〉는 〈환락송〉과는 또 완전히 다른 분위기예요. 조용하고 흑백이고요.

네, 〈환락송〉을 만든 후에 좀 다른 분위기의 작품을 만들고 싶었어요. 이 작품은 더 동양적이고 고요하죠. 사람의 삶과 죽음을 아름다우면서도 고요하게 만들고 싶었어요. 그래서 제목도 〈춘추〉예요. 봄은 생명이 태어나는 계절이고 가을은 스러지는 계절이잖아요. 이 작품에서 제가 가장 좋아하

〈춘추春秋〉 비디오 2분 52초 2012

377

는 것은 사람의 몸에서 자라난 뼈들이에요. 이 뼈들은 마치 중국화에서 흔히 볼 수 있는 나무를 생각나게 해요. 이 작품은 〈콩러 空了 비었다〉라는 작품과 연결돼 있는데 둘 다 종교에 대한 생각으로 시작한 작품입니다. 이 작품에서 사람의 몸에 있는 모든 구멍들은 생명이 빠져나가고 또 들어오는 출구가 돼요. 죽음과 삶이 연결되어 있다는 것을 보여주죠. 한동안 불교 공부를 하기도 했답니다. 모든 사람이 부처이고, 또 부처는 어디에도 존재하지 않아요. 결국 하나의 부호일 뿐이죠.

앞으로는 어떤 작품을 기획하고 있나요?
비디오 작품 안에 나타난 이미지들로 입체작품을 준비하고 있어요. 제 작품 안에 있는 여러 이미지들은 제가 상상한 조각조각의 이미지인데 그것들을 그 느낌 그대로 옮길 수 없을까 생각하고 있죠.

티엔샤오레이는 2013년 8월 송쫭미술관에서 처음으로 개인전을 가졌다. 〈이견 異見 Different View〉이라는 제목의 전시에는 각각 다른 시기의 비디오 작품과 새로운 조각 작품도 공개되었다. 색채가 가득한 낙원과 환락송이 있기까지 매 작품의 변화와 발전은 비디오라는 매체 안에서 그가 보고자 하는 세계를 만들어 온 과정을 그대로 보여주었다. 또한 이번 전시에서 새롭게 선보

〈시도企图〉190cm×가변넓이 브론즈 위에 착색 2013

인 조각작품은 비디오 안에서 그가 만들어 낸 상상 속 장면을 입체로 옮긴
것인데 영상만 가득했을 전시를 풍부하게 했다. 비디오라는 새롭지만 너무
나 어려운 세계에서 조금은 어리석다 싶을 정도로 묵묵히 걸어온 티엔샤오
레이. 그의 모든 작품 안에는 많은 것들이 가득 차 있다. 조용하지만 곰곰
이 생각하고 이야기를 모으는 티엔샤오레이의 작품 앞에서 항상 시간을 내
려놓는 이유다.

Zhang Xuerui

—

쟝슈에루이

张雪瑞

1979년 산동 타이위엔太原에서 출생하여 중앙미술학원
건축과를 졸업했다. 평면회화, 설치, 사진 등 많은 형태의
작업을 하고 있다. 조이아트, 피엔펑화 등의 전시에 참가했다.
현재 베이징에서 작품을 하며 생활하고 있다.

페이지아춘에 들어서서 조용한 길을 지나 다섯 번째 철문으로 들어
선다. 자목련 나무가 예쁘게 피어 있는 뜰 안에 쟝슈에루이의 작업실이 있
다. 쟝슈에루이를 만난 것은 지금은 없어졌지만 798의 중심에 꽤 오랫동안
터줏대감 역할을 하던 조이아트갤러리 그룹전에서였다.
조이아트갤러리는 6미터가 넘는 높은 천장을 자랑하는 798의 중심 엣 카

〈러브레터情书〉 좌 65×50cm 우 46×52cm 혼합재료설치

페^{At Cafe} 앞 사거리에 있었던 798의 대표 갤러리 중 하나였다. 이 공간에서 많은 작가들이, 실로 기록에 남을 만한 큰 조각과 설치작품을 전시했다. 한국에서는 어려웠을 한국 작가 이강소의 대형 작품들이 여럿 전시되었던 곳도 이곳, 조이아트갤러리다.

하얀 얼굴에 동그란 눈, 귀여운 외모를 가진 장슈에루이는 알고 보면 예쁜 여자라기보다는 의리 있는 남자친구 같다. 성격도 곧은 데다가 작품에 관

한 의지나 이야기를 할 때면 이렇게 한결같을 수 있을까 감탄할 정도다. 바람도 조용하게 불고 햇볕이 잘 드는 조용한 방 같은 사람. 강한 형상과 색들이 두드러지는 화려한 중국 미술계에서 마치 그 어떤 바람소리도 들리지 않을 듯한 장슈에루이는 특별하고 재미있는 존재다.

그녀의 평면작품에는 내가 아는 그녀가 그대로 나타나 있다. 바둑판처럼 칸칸이 나누어진 캔버스는 미묘한 빛깔의 변화를 가진 색들로 가득 채워진다. 이 색들은 햇빛 같기도 하고, 바람 같기도 하고, 시간 같기도 하다. 그보다는 그녀 같다는 표현이 더 정확하리라. 작품은 결국 작가의 거울이다. 그 안에 담겨진 것이 발언이든, 시간의 집적이든, 한 순간의 감정이든 작품은 그 작가를 고스란히 닮고, 작가를 닮은 작품은 우리를 끌어당긴다.

장슈에루이의 작품은 그녀만의 꾸미지 않은 담백함과 꾸준함으로 호주의 화이트래빗 파운데이션을 포함, 많은 컬렉션에 소장되었다. 2010년 한국에서 장슈에루이의 작품 전시를 할 기회가 있었다. 젊은 작가들 다섯 명이 개인전 형식으로 공간을 나누어 함께 작품을 보여주는 전시였는데 장슈에루이의 평면작품은 1층 전시장 입구에 설치돼 전시장 전체를 환하게 했다. 연한 회색 갤러리 벽에 드리워진 고요한 그녀의 작품은 여러 다른 목소리를 내는 갤러리에서 작품들을 만나는 첫 인사를 하기에 가장 적합했다.

지금 그녀의 작업실을 가득 채우고 있는 옷들은 그녀의 새로운 설치작품

시리즈다. 남향으로 난 창문 앞에 걸린 옷들은 모두 그녀, 그리고 그녀의 가족과 주변인 들의 것이다. 언젠가는 체온을 느꼈을 이 옷들은 시간이 흐르고 이제는 더 이상 입지 않는 옷이 되었다. 옷으로서의 생명이 끝나버린 이들을 그녀는 다시 자르고 붙인다. 그리고 이 새롭게 만들어진 옷들은 그 옷들의 주인이었던 이들의 이야기를 담고 있다. 실연의 아픔, 좌절, 방황…… .

장슈에루이의 평면작품도, 설치작품도 내가 느끼는 것은 그녀의 손이 닿았던 온도와 시간이다. 이것은 작품을 만드는 과정, 그리고 삶 전체가 만들어내는 것이다. 빨리 변하고 경쟁이 치열한 베이징 예술계에서 그녀는 드물게 항상 기다림을 이야기한다. 그녀는 젊은 작가라면 기뻐할 개인전 제안도 손이 모자란다며 늦춘다. 어서 빨리 이름이 나고 성공해야 한다는 목소리에도 그녀는 과정을 기다린다. 그녀는 이 과정이 결국 가장 좋은 작품이라며 웃는다.

창을 넘어 들어오는 햇살과 잘 어울리는 장슈에루이의 작품.

〈모래주머니[沙包]〉 30×70cm (좌) 6×5, 5×5, 4×5cm
정방체 (우) 오곡, 옷 2013

"완성된 작품보다 과정, 그 시간이 나의 예술이다"

중앙미술학원에서는 건축과를 졸업했죠? 미술을 전공하지 않았는데 어떻게 작가를 해야겠다고 생각하게 되었나요?

이건 나도 항상 신기하게 생각하는 일이에요. 나는 건축을 전공했지만 컴퓨터보다는 손으로 하는 일이 더 좋았어요. 혼자 하는 일을 좋아하기도 하고요. 중학교 때부터 그림을 그렸기 때문에 대학 때도 혼자 그림을 그리곤 했죠. 고등학교 선생님이었던 인시우쩐이 작가로 활동하고 있었는데 선생님의 생활하는 모습이 참 보기 좋았어요. 그래서 졸업한 후에 취직을 한다거나 다른 직업을 갖는다는 것을 한 번도 생각하지 않았죠. 졸업하자마자 학생을 가르치며 본격적으로 그림을 그리기 시작했어요.

졸업 후 그림을 그리기 시작했지만 본격적으로 작가로 활동하기는 힘들었겠어요.

맞아요. 그렇지만 여러 가지 시도를 하면서 방향을 찾아나갔어요. 처음에는 풍경을 그리기 시작했어요. 사진을 찍고 그걸 보면서 그림을 그렸는데

저 나름대로는 꽤 괜찮다고 생각했어요. 그래서 하루는 작가로 나름 지명도를 갖고 활동하는 친구를 불러 작품을 보여줬죠. 그런데 그 친구가 내 작품을 보더니만 "네 작품은 컨템포러리 미술^{현대미술}이 아니다." 라는 거예요. 유화로 풍경을 그리고 있었으니 재료도, 제재도 현대적이지 못하다는 지적이었죠. 이 이야기를 듣고 한동안 그림을 그리지 못하고 방황했어요. 그러고 나서 그리게 된 것이 추상 시리즈였어요.

그러면 그 친구의 한마디가 상당히 큰 영향을 끼쳤네요.

그렇죠. 그리던 작품들을 다 접고 한참 동안 고민했었거든요. 다시 그림을 시작하기까지 몇 달이나 걸렸으니까요. 나는 어렸을 때부터 색에 민감했어요. 10살 무렵 집 근처에 있던 산에서 바라보던 노을이 너무 아름다워 집에 있던 이젤을 갖고 나가 크레파스로 그 석양 색깔을 그렸어요. 같은 색깔을 내기 위해 여러 가지 색을 썼던 기억이 아직도 생생해요. 색을 다루는 일이 좋으니 형태를 버리고 색깔만을 다루어야겠다고 생각한 거죠.

추상 시리즈로 데뷔전을 했죠?

추상작품을 하면서 왕광러^{王光乐}를 알게 되었어요. 추상을 하고 있는 젊은 작가 중에서 상당히 많이 알려진 작가죠. 그 친구가 피엔펑화랑^{偏锋新艺术空间}을 소개해 줬는데 화랑 사장님이 내 그림을 마음에 들어했어요. 피엔펑화랑에서

〈9400 Grids G〉 100×100cm 캔버스에 아크릴릭 2007

는 다른 화랑들과 다르게 추상, 전통 수공예기법 등 몇 가지 자신들의 방향을 갖고 전시기획을 하고 있었는데 내 작품이 그 방향과 맞았던 것 같아요. 첫 번째 전시로 피엔펑화랑의 추상 그룹전에 참여했는데 생애 첫 전시라 얼마나 흥분되고 떨렸는지 전시회 전날에는 잠도 한숨 못 잘 정도였지요. 전시 반응이 좋아 그때부터 4년간 매해 피엔펑화랑 추상 그룹전에 참여했고, 2008년에는 상하이에 있는 프랑스 화랑에서도 전시를 했어요.

작품에서 나타내고자 하는 것이 무엇인가요?

아직 그것을 찾아가는 과정예요. 나에게 예술은 완성된 작품 자체보다는 과정이 더 큰 의미가 있어요. 이상하게도 전 안 좋은 일들을 많이 기억하고 있어요. 흔히 좋은 것만 기억에 남는다고 하는데 저는 이상하죠? 이러한 매듭을 풀어가는 것도 내 작품의 일부분이에요. 작품을 하면서 잠재의식 속에 남아 있는 기억들까지 새롭게 알아가고 해방시키는 것 같아요. 예를 들면 설치작품 〈러브레터情书〉라는 작품은 아는 언니의 옷으로 만든 작품이에요. 가까이 지내는 사람이기 때문에 그 사람의 인생과 그 안의 사건들, 그녀가 겪었던 감정들에 대해 잘 알고 있었죠. 작품을 할 것이라고 하자 언니가 여러 벌의 옷을 줬는데, 그중 한 벌을 골라 한참 동안 작업실에 걸어놓고 봤어요. 그리고 그 사람의 인생과 이야기에 대해 생각했어요. 인생은 너무나 예측불가라서 정상적인 사람의 인생 안에서도 정상적이지 않은 일이 발생

<수림樹林> 부분 혼합재료 110x60cm 2011

해요.

이런 작품은 어떤 의미에서 고백 같아요. 작품을 만든 후 옷의 주인에게 보여줬어요. 내가 그 옷을 보고 어떤 생각을 했는지, 어떤 의미인지 하나도 이야기하지 않았는데 언니는 깊이 감동받았다고 이야기하더군요. 위로랄까? 나와 그 사람이 작품 안에서 깊이 공감하는 느낌을 받았어요.

작품을 통해 이야기를 하고 싶은 건가요?

그래요. 어떤 의미에서는 제 작품 하나하나가 이야기일지 몰라요. 그 안에는 제 이야기도 있고 다른 사람의 이야기도 있어요. 하지만 인생에 담겨진 이야기들, 그 안의 색들과 희로애락은 다들 비슷한 것 같아요. 그래서 사랑, 헤어짐, 상실과 같은 이야기와 감정들은 나의 이야기도, 모두의 이야기가 될 수 있는 거죠. 개인적인 사건들을 통해 모두가 공감할 수 있는 이야기를 하고 싶어요.

앞으로 어떤 작품을 계획하고 있나요?

가족에 관한 작품을 기획하고 있어요. 나는 딸 셋 중 막내로 태어났어요. 하지만 아버지가 여자아이를 싫어해서 어릴 때부터 한 번도 아버지에게 안겨본 기억이 없어요. 결국 대학교 때 아버지와 어머니가 이혼하고 우리집에는 여자 네 명만 남았죠. 아버지에 대한 기억, 떠남, 그리고 남겨진 사람들의 시간과 관계에 대해 오랫동안 생각했어요. 우리는 상처받았지만 그래서 더 똘똘 모이고 강해졌어요. 그리고 그 안에 특별한 따뜻함 같은 게 있지요. 언니들과 어머니는 나에게 너무나 큰 힘이 되거든요. 작품을 통해 우리 안에 있는 상처를 마주보고 그 매듭을 풀고 싶어요. 언젠가는 아버지를 꼭 마주하고 싶고요.

또 하나는 상하이에서 있을 전시를 준비 중이에요. 이번 전시는 환경보호와

장슈에루이의 작업실 곳곳은 작은 작품들로 가득하다. 하나하나
손이 닿은 그녀의 작품에서는 온기가 묻어난다.

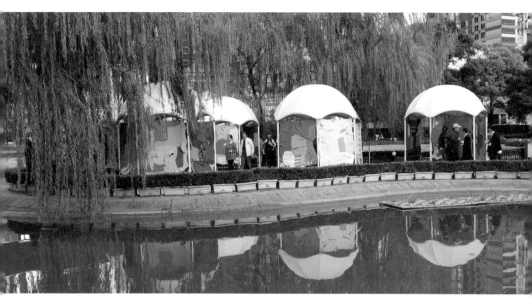

2013년 10월 상해에서 열린 환경보호예술전 〈잉여가치剩余价值〉에서 장슈에루이는
버려진 210장의 스웨터로 설치작품을 만들었다.
버려진 스웨터는 그녀의 작품 안에서 따뜻한 색깔의 벽이 되었다.

관련이 있어요. 그래서 모든 재료를 상하이에서 구해서 쓰게 되어 있는데 물
론 쓰레기나 재활용품이어야 하죠. 제 작품은 손이 많이 가고 조수 없이 혼
자 하다 보니 큰 작품을 해본 적이 별로 없어요. 그런데 이번에 전시할 공
간은 실외인 데다 수백 평이나 되는 넓은 공간이에요. 그래서 생각한 것이
상하이에서 더 이상 입지 않는 스웨터를 모아 놓고, 스웨터를 풀었다 다시
짜는 일은 하려고 해요. 그 큰 공간을 채울 스웨터를 풀고 짜는 일은 혼자

서 하지 못하니 자원봉사자들과 함께할 생각이고요. 언젠가 누군가의 옷이
었던 그 털실들이 또 다른 누군가에 의해 새롭게 짜여서 그 공간을 감싸는
거예요.

여름이 지나고 다시 찾은 그녀의 작업실에서 그녀는 여전히 같은 자리에
조용히 앉아 작품을 만들고 있었다. 작업실에는 더 많은 옷들이 걸려 있었
고, 상하이 전시를 위한 연습작품인 듯 털실들이 곳곳에 있었다. 문득 그
녀가 처음 설치작품을 시작할 무렵이 떠올랐다. 그녀는 한 화랑과 계약을
한 상태였는데 화랑에서는 그녀가 계속해서 평면작품을 하길 바랐다. 설
치작품은 일반적으로 평면작품에 비해 판매가 힘든 탓도 있지만, 젊은 작
가가 꾸준히 한 시리즈를 계속하길 바라는 것은 대부분의 화랑에게 당연
한 일이다. 그러나 그녀는 결국 일정한 수입을 주던 화랑과의 계약을 정리
하고 자기 길을 갔다. 무모하긴 해도 나는 그녀의 결정이 필연이라 생각한
다. 그녀의 새로운 작품들은 예전보다 더 그녀를 닮았고 마치 자신의 옷을
입은 듯 자연스럽기 때문이다. 갈 곳을 알기 때문에 힘들지 않다고 하는 장
슈에루이의 내년, 내후년의 작품이 벌써 궁금하다.

북경 예술
견문록